HISTÓRIA DE
TEATRO DO OPRIMIDO

被壓迫者劇場發展史

波瓦的民眾劇場之路

謝如欣 Kelly Ju-Hsin Hsieh————著

謹將此書獻給我的父親、母親
謝春波、何其慧

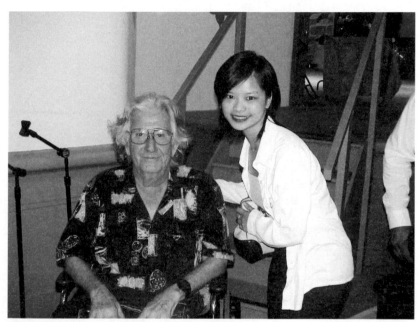

波瓦與作者在2003年於美國舊金執行立法劇場示範後合影。

推薦序

波瓦跟他的粉絲們

林振春　社區教育學會理事長、前師大社教系主任

閱讀一本書，同時感受兩顆卓越超凡的心靈！

書中的主人翁波瓦，對於學戲劇表演的專家學者和實務工作者，當然耳熟能詳；對於從事社會改革、社區營造、社區教育、社區戲劇、民眾劇場的理論家和實踐者，更是取經模仿的對象；

對於左派的馬克思主義信徒、解放教育的陣線、心理劇場的經營者們，無不奉為泰山北斗級的人物。

本書的作者謝如欣，父母皆為平面媒體的記者，家傳基因乃是社區報的開拓者。

從台灣世新大學畢業後，就接手家族企業文山報導雜誌社長。

然後赴美求學，進入加州聖荷西州大（San Jose State University）廣電暨戲劇研究所（TV, Radio, Film and Theatre Arts），就是在這個時空因緣，2003年波瓦到洛杉磯南加大指導被壓迫者劇場工作坊，她突破萬難終於跟他見面了，發憤的讀完所有波瓦的著作和相關論文。

2004年波瓦到舊金山指導社會改革劇場研討會，她已經能上台發表〔立法劇場在台灣〕，並且協助波瓦擔任立法劇場的示範和助理，因為她已經在台灣新店地區實際操作立法劇場，並以此為碩士論文取得碩士學位。

後來她考入北藝大戲劇系拜師邱坤良博士，博士論文題目仍然是波瓦的被壓迫者劇場！

這一次她更大膽的追求，如同牧羊少年的奇幻之旅，直接追到巴西里約波瓦的家鄉市中心拉帕區被壓迫者劇場中心總部，親身體驗最原汁原味的被壓迫者劇場。

　　她為了追尋波瓦，不只學會葡文，不只一個人獨闖巴西，還嫁做巴西媳婦，擔任平面媒體的巴西特派員，成為被壓迫者劇場學會（GESTO）的亞洲區代表。

　　本書是博士論文的部分章節改寫，想要瞭解南美洲巴西如何孕育出被壓迫者劇場的波瓦、被壓迫者教育的弗雷勒，以及反全球化與解放思想大本營的社經環境，本書有深入淺出的解析；

　　想要瞭解巴西傳統戲劇、小劇場運動、民眾劇場、立法劇場、論壇劇場、意象劇場、心理劇場的「慾望的彩虹」等被壓迫者劇場的由來與操作技巧，本書也有簡要的解說；

　　對於想要跟基層民眾站在一起的學者專家、民意代表、社造工作者，本書更是值得深刻體會經常反省的工具書和床頭書。

　　以平面媒體的報導手法，帶領讀者深窺被壓迫者劇場的廬山真面目，本書的文字淺顯易懂，佈局引人入勝，懸疑處扣人心弦，激動處賺人熱淚，歡樂處轟然一笑，社會正義面前，肅然起敬。

　　無論是書中主角的波瓦，或是本書作者，永遠堅持一個理想，永遠走在邁向實踐夢想的道路上，這是最讓我感動的兩顆心靈。

推薦序

劇場，革命與對話

鍾喬　差事劇團團長

　　奧格斯特、波瓦（Augusto Boal）這個名子，在當下全球的劇場界，幾乎成了「民眾戲劇」的代表性稱呼。人們總是會問：「民眾戲劇如何被定義。」但，我們也都知道，一件充滿人的想像與現實交織而成的文化或藝術成品，當它被生硬的定義時，也就是失去真相探索的同時。也因此，在甚麼樣的特定時空與條件下，發展並生成朝向民眾為主體的戲劇，是訴說戲劇之於民眾的重點。這樣的理解，有助於我們討論相關 波瓦 最具代表性的命題。也就是，「革命的預演」這個辭性。民眾戲劇的發生，無論在歐美或第三世界國家，率皆啟動於1960年代末或1970年代初。這當然就和1968年法國5月學潮，有著不可切割的關聯了。那一年，恰如謝如欣在新出版的「波瓦的民眾戲劇之路」中提及的，波瓦最尊崇的革命英雄——格瓦拉剛於年前，在玻利維亞的一場行動中喪命。這就後來的觀察，全球展開包括聲援越戰在內的，對於美國CIA與帝國主義的強烈抗爭。就這樣，蜂起於68年的風暴，雖由校園點燃；但，因著與左翼激進革命緊密扣接，很快便燃燒到罷工的現場。也很快形成高達三次的街壘戰和工人的總罷工。

　　這是波瓦拋出「革命的預演」這個辭性的時空背景。在68風暴的烽火中，學生與知識分子開始在築起的街壘上，集結並討論：如果，文化有助於階級運動的開拓，我們需要怎樣的文化？從波瓦的脈絡出發，「民眾戲劇」在這樣的背景下，具備了革命的性質。將

劇場歸還給民眾，幾乎是當年眾口一聲的訴求。如果，我們閱讀了他最早的論述名作：《被壓迫者劇場》一書。我們將會發現，書中表面上透過亞里斯多德的「移情說」，展開對希臘悲劇的批判；實質上，則在顛覆雅典至今的西方式代議民主制度的菁英性質。可以說，《被壓迫者劇場》的美學，一開始，就與第三世界的革命掛上了勾！自始至終，都將與弱勢階級如何翻轉自身處境，息息相關。也就是，波瓦不斷強調的革命性美學的內涵。

在〈被壓迫者劇場〉的操作與論述裡，波瓦將劇場帶往青少年監所，讓曾經是加害者的青少年，以劇場體驗被害者的心境，從而獲致對愛的思維；他更將這樣的經驗與精神，運用在精神障礙的青年身上。可以說，這個以愛為出發所創造的劇場世界。並不是將「愛」置放於抽象的人性之愛的範疇中，而是針對被壓迫者的解放展開的戲劇方法與思索。在這裡，便必須提及保羅・弗雷勒（Paulo Freire）的名作：《受壓迫者教育學》。因為，波瓦在劇場中提出的解放命題，恰是從他亦師亦友的同儕 弗雷勒 所習得。這也就是波瓦在《被壓迫者劇場》中提及的：如何將「觀眾」（spectator）轉化為「觀—演者」（spect-actor），進而成為「演員」（actor）的過程。這過程本身，就是弗雷勒在他書中說的：「對話是人與人的邂逅，是以世界為中介，目的是為世界命名。」因此，「對話」，並不是要到劇場來聆聽革命教誨，接受專業知識的精英啟蒙，而後模仿他們豪華的劇院裡表演的身體。這是「代言」，或稱被代言的模仿。「對話」便是回到對等的視線上，讓知識分子、表演專業者與民眾，共同創造一個得以對這世界的改造命名的「場域」。

這「場域」稱作「被壓迫者劇場」。

好評推薦

*依照姓氏筆畫排列

我與同為演員、戲劇老師的謝如欣博士，在多年前相識於里約聯邦大學的被壓迫者劇場學術研討會，當時她和我提到臺灣如何在學校及社區裡，運用包括「論壇劇場」及「慾望的彩虹」等不同領域的被壓迫者劇場方法。我早已知道波瓦的劇場方法廣泛被運用於世界的各個角落，此時，更開心能夠認識到來自亞洲大陸的這位年輕丑客。

同樣身為學術研究者的謝如欣，將這些年在巴西針對波瓦生平與其方法論的研究成書，我推薦這本書給所有華文世界的劇場學者與實務操作者，無庸置疑的，此書提供了被壓迫者劇場的全面史觀，而藝術－社會－政治－文化結合的現象，如今更是全面性的趨勢。

——Licko Turle，里約被壓迫者劇場中心創辦人

謝如欣以靈動鮮活的筆觸，細膩敏銳的心思，十七年實際的操作學習和潛心鑽研，運用大量我們前所未見的葡萄牙文的第一手研究資料，引領我們看見被壓迫劇場真正的文化核心精神和巴西靈魂，以及奧古斯都・波瓦孕育創生和發展它的特殊時代及社會背景。同時，也以學者的分析功力，洞悉和論述了波瓦完整而全面的生命歷史，和巴西與全球化現代社會的政治、經濟、歷史、宗教、教育和哲學思潮及藝術文化發展脈動的深刻互動和對話的過程，所

創造出來的豐繁多樣的創作作品和歷程，以及他以劇場藝術改革社會的大愛、深思與多元又原創的實踐方法。這是一本想要了解奧古斯都‧波瓦精彩的創作生命歷程和他的獨特民眾劇場美學的讀者，所絕不容錯過的必讀大作！

——王婉容，臺南大學教授兼國際事務處國際長

波瓦與「被壓迫劇場」的理念早已深深影響當代「劇場—社會」關係的辯證與實踐，甚至「劇場—心理—社會」這交錯複雜的關係，在近代劇場史具有相當重要的影響力。可惜國內這方面的中文書籍並不多，也未受應有的重視。這本《被壓迫者劇場發展史》補足了相當大量的脈絡與背景資料，「被壓迫者劇場」不再只是生冷的術語，在閱讀過程中，更會激起許多臺灣社會和劇場的現況思考，同時「想像—理解」世界另一端我所不熟悉的巴西。

巴西嬌小人妻台妹謝如欣，以十多年實際參與「被壓迫者劇場中心」的活動，透過波瓦生命歷程近距離描繪「被壓迫者劇場」發展史，是在如今眾多德系、日系、英系、美系的戲劇史觀中，另一個（甚至是更貼近臺灣處境的）劇場切入思考點。對劇場長期探索好奇的您，是否也應該來波瓦的世界一探究竟。

——王嘉明，莎士比亞的妹妹們的劇團團長、導演

戲劇的張力在於解放各式各樣受壓迫和桎梏的心靈，引發每一個人自由的想像和反思。謝如欣博士這本非常值得細讀的好書，仿如一道充滿張力的彩虹橋，讓我們可以從人世間遙遠的角落，跨進被壓迫者劇場的堂奧，在民眾劇場之路，與波瓦同行。

——胡鴻仁，《上報》社長

1998年英國格林威治青少年劇團（Greenwich and Lewisham Young People Theatre）來臺灣主持教習劇場（theatre-in-education, TiE）工作坊，是我第一次認識波瓦與被壓迫者劇場，其運用劇場來進行議題討論與溝通策略，開啟我對戲劇更多的想像；爾後也透過翻譯書籍及不同的工作坊來認識波瓦，但總是無法掌握全面，直到閱讀如欣的博士論文，才得以將過去的拼圖碎片拼湊起來。如欣為了研究親自前往巴西，並學習葡萄牙文，其書寫讓我們有機會從葡文的一手資料中，能更完整地從巴西的歷史與劇場來認識波瓦及其理念。更難得的是，如欣有多次和波瓦工作的經驗，親自在大師身旁學習，探究其工作的精髓與奧祕。而今《被壓迫者劇場發展史：波瓦的民眾劇場之路》的出版，以愛為出發，闡明波瓦如何讓參與劇場的大眾都有表達自我的機會，能與藝術為伍，人人平等；再識波瓦，理想不滅！

　　　　　　　——許瑞芳，臺南大學助理教授、台南人劇團前藝術總監

前言與誌謝

　　談到巴西，你想到的是什麼？熱情奔放的嘉年華？帶有森巴節奏感的足球王國？充滿力與美的巴西武術卡波耶拉（capoeira）？還是聽了叫人慵懶放鬆的波薩諾瓦（bossa nova）？喔，或者像我一樣，因為貪污政府惡搞的政治經濟，害得股票基金都住進了套房？無論好或壞，都是屬於巴西的一部分。也正是這些好好壞壞，孕育了奧古斯都・波瓦（Augusto Boal, 1931.3.16-2009.5.2）與他充滿魔幻力量的「被壓迫者劇場」。

　　波瓦是誰？在巴西前總統魯拉（Luiz Inácio Lula da Silva，一般稱他為Lula）的眼裡，他是一名充滿愛與勇氣的男子，創造出讓市民變成演員的「被壓迫者劇場」，帶領被壓迫的群眾革命，為人民發聲。這樣的劇場靈感成為世界各地熟知巴西戲劇的重要指標，因此，巴西媒體將波瓦推崇為「永不滅的聲音、不朽的戲劇大師」。[1]

　　被壓迫者劇場又是什麼？它不只是一種演出，同時也是一項社會改革的行動，更是心靈療癒的重要方法。巴西前衛生部長坦普隆（José Gomes Temporão）曾公開稱讚波瓦，透過藝術和勇氣，以廣場式的舞臺幫助了許多精神病人和窮人們進行心理治療，讓人們不分彼此和階級，分享自己和周遭親友的感受，與悲者同悲並轉為積極的心態。

　　2007年7月，我前往巴西參與里約被壓迫者劇場中心（CTO-RIO, Centro de Teatro do Oprimido, Rio de Janeiro）在里約熱內

[1]　謝如欣。〈悼念被壓迫者劇場創始者——奧古斯都・波瓦〉《PAR表演藝術雜誌》，第168期臺北：中正文化中心。2009六月號。頁104。

盧社區健康中心的論壇劇場，當時中心成員們就是帶著一群身心障礙的演員，在廣場上進行社區青少年性教育的演出。波瓦告訴我，自從他市議員身分卸任後，中心將成員分派到巴西各地的監獄，透過被壓迫者劇場讓觀眾變成演員的方式，幫助受刑人瞭解，當他們加害他人時，被害者的感受。當加害者轉為被害者角色時，便能以同理心體會犯罪是錯誤的，進而教導受刑人道德與憐憫，未來出獄時才能真正的更生。而過程中已有許多成功的案例，有一名黑人少女至今仍和中心保持聯繫，並學習被壓迫者劇場技巧，在社會上幫助其他的人。

我帶著2003年第一次參與他工作坊時一樣崇拜的眼神，看著這位目光炯炯有神的七十六歲爺爺，雖然柱了一根拐杖，提到劇場如何改變人向善的時候，全身都充滿了能量，和我剛抵達時與他彼此寒暄的氣色大不相同。

第一次千里迢迢飛到巴西，從聖保羅再坐八小時的客運到里約熱內盧，鼓起勇氣到位於拉帕區（Lapa）的里約被壓迫者中心總部，為的就是在波瓦的家鄉和他重逢，順道看看該中心如何在社區操作最原汁原味的被壓迫者劇場。

拉帕區位於市中心算是相當危險的一帶，緊鄰的整排房舍都像廢棄建築，有幾棟甚至被流浪漢非法佔領，街上隱約散發著排泄物的異味，劇團門口有個彪形大漢守著，和我約好的祕書瑪麗亞（Maria）帶著我去見波瓦。見到了幾年未見的大師，我說，「我是Kelly，您還記得我嗎？前幾年在舊金山灣區被壓迫者劇場組織（BATO, Bay Area Theatre of the Oppressed）的『社會改革的劇場』（Theatre for Social Change）研討會，在臺上協助您做立法劇場示範的戲劇研究生……」。還沒等我說完，他已經笑笑地回覆我，「當然記得，那一回就是我生第一場大病的時候，UNFORGETTABLE！」

舊金山那一年，是我第二次和他見面。我們在籌備研討會時，

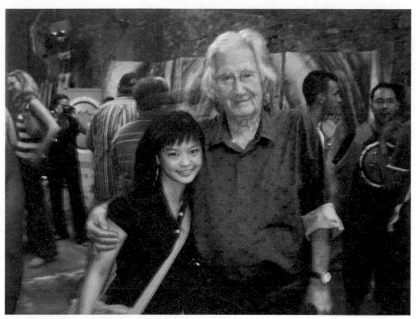

作者2007年在里約被壓迫者劇場中心與波瓦重逢。

因為許多工作人員都和我一樣是前一年在洛杉磯南加大（USC）參加被壓迫者劇場波瓦工作坊（Theatre of the Oppressed: Augusto Boal, June 2003）的成員，大家都很期待再次親身體驗他的教學。但那一年，他一到舊金山就腳疾發作，前兩天的課程都無法指導，改由本地劇場人士代課。我是幸運的，相關課程早在前一年連上了他九天的全系列訓練中學過了，當年唯一沒開的「隱形劇場」，正是這次他唯一親自指導的課程。我們到超市、到街上，以九一一恐怖事件後美國參戰的議題，在街頭引起民眾的參與討論。最後一天的立法劇場示範，安排在我的「立法劇場在臺灣」演講之後，做為全美第一位撰寫立法劇場碩士論文的我，理所當然的成為臺上協助他的助理，分配角色，遵從他的指示，引導大家進行每一個步驟。

那之後幾天，他住院了。在美國沒有醫療保險的他，因為這筆龐大的醫療費用，劇場界的大家紛紛在街頭或是社區義演，為他籌募醫療費用。從這一年起，他減少了出國指導工作坊的次數。

　　我永遠不會忘記第一次和他在洛杉磯見面時，他那爽朗陽光的笑容和熱情的擁抱。

　　繞過半個地球，我請過去從事新聞記者工作時認識的電視台同業協助，間接聯繫到先前接待他們拍攝巴西嘉年華專題的巴西臺商會祕書，輾轉將我的英文書信傳達到波瓦的祕書手中（先前自行發了數封電子郵件到里約被壓迫者劇場中心都未獲回應，直到葡文引薦信轉達後才收到回信）。透過祕書瑪麗亞的協助，我與南加大應用戲劇系的主任布萊爾（Brent Blair）聯繫上，報名了當年在南加大那場工作坊的所有課程，但頭兩天的課程僅開放給具專業教師資格的教育從業人員，完全免費但不對外開放。

　　我走進南加大應用戲劇系館的劇場教室，嘗試闖關進場，希望能夠多學些教育劇場能夠使用的技巧。門口核對人員在名單上找不到我的名字（當然找不到，根本沒有啊），正當陷入膠著之際，出來喝咖啡的波瓦，像個慈祥的伯伯，熱情的將我一把攬在他的懷中，跟工作人員說，「她當然可以進來一起上課，她那麼小一隻，佔不了多大空間的」。我就這樣在他的首肯下，開始第一次的被壓迫者劇場訓練。那個溫暖到心頭的擁抱，現在回想起來，就好像只是昨天的事。

　　第二天，同樣不對外開放，僅事先審核通過的各國劇場專業人士參與。我再一次地來到劇場教室，波瓦跟我說，「今天的課，原則上和昨天的完全一樣喔，只是會換一些不同的小遊戲，這樣你還要上嗎？」我說，我的碩論就是研究他的劇場，我只想把握每一個向他學習的機會，畢竟在實地操作方面我仍然相當生澀，能夠再次複習，只有好處沒有壞處。他笑笑地讓我找了個空位坐下。

　　於是，連著九天所有的課程我都參與了，一口氣學了心靈

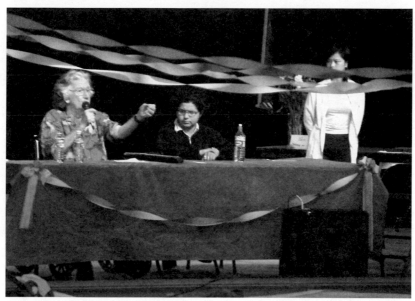

波瓦2003年於舊金山發表立法劇場演說。作者擔任波瓦在舊金山的立法劇場示範助理。

療癒的「慾望的彩虹」、政治領域的「立法劇場」、被壓迫者劇場的基礎「雕塑劇場」，以及被壓迫者劇場中靈魂人物「丑客」（Curinga）的訓練等等。

還記得最後一天上課前，我捧著所有翻譯成英文版的波瓦著作到劇場教室，抬在手上都快超過我高度的書本，一本一本翻開請他為我簽名。他笑著對我說，「哇，要把這些書全讀完，會花你很多時間喔！」我說，所有的書，我早已讀完了，還不算其他研究他的論文呢。

最後一天的演講，主題是「愛」，這是他第一次公開談到被壓迫者劇場中的愛。波瓦用一整個上午的時間和我們談「什麼是愛」。壓迫者與被壓迫者之間窒息的死亡之愛、操作被壓迫者劇場與參與的觀演者之間真誠的愛，所有幫助人的動力、鼓勵社區工作者深耕服務地區的源頭，都來自於愛。

打從我第一次見到他，到2007年在里約最後一次的會面，不管是容光煥發時，或是因病產生的倦容，我總能夠感受到他對被壓迫者劇場滿滿的愛。是什麼樣的愛讓這個人為他生長的土地奉獻了超過半個世紀的歲月從事民眾劇場？即使被軍政府逮捕、刑求，在亞瑟米勒（Arthur Miller, 1915-2005）等人於《紐約時報》公開撰文營救下，逃出牢獄在歐美流亡多年之後，仍堅持回到祖國，持續不斷地以劇場形式幫助家鄉的弱勢團體。

　　出身自社區報環境長大的我，受到他的感動很深，我也相信同樣在臺灣從事社區工作的朋友們，都能夠體會和社區民眾互動時，看到參與者成長與變化的那種感動。就是那樣的感動，支持著我們，一再用最少的經費做最大的努力，為社區民眾做點什麼。從碩士研究到完成博士，從美國一路學到巴西，我追著波瓦進行被壓迫者劇場研究與實踐，至今已有十七年之久。我深信，劇場是一股能夠改造社會的力量，我渴望將這套波瓦遺愛的被壓迫者劇場，傳達給華人世界。

　　本書大幅改寫自我的博士論文《從政治性劇場到使劇場政治性：波瓦被壓迫者劇場的實踐與歷程》，將論文中的三分之二，包括波瓦的思想與被壓迫者劇場的發生，重新爬梳整理，旨在使對被壓迫者劇場有興趣的普羅大眾能夠輕鬆入門，認識波瓦本身的思想，以及被壓迫者劇場的成型與發展過程，至於論文另一部分針對被壓迫者劇場理論與實務操作方法，包括「論壇劇場的戲劇理論」、「被壓迫者劇場之樹」與「被壓迫者的美學」等，則俟日後補強更充足的實例方法與細節再行出版。

　　能夠成書，除了家人的支持外，最感謝的是我的博士論文指導教授邱坤良老師，以及兩次資格考試的協同指導廖仁義老師。在研究過程中，邱老師不管在學業上或是生活上，耐心地給予我指導與關懷，讓我除了增加田野調查深度的能力，亦在他的嚴格把關下，逐步修正論文的寫作模式，更能在邱老師及師母的默默陪伴下，熬

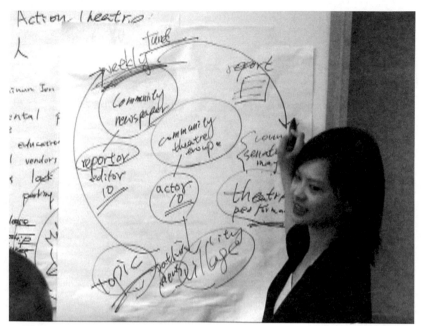

作者2004年在舊金山演講「立法劇場在台灣」。

過最後的難關。廖仁義老師總是適時提點我完全想不到的重要方向，尤其在南美解放思潮與波瓦被壓迫者美學相關的可能性，使本研究在波瓦思想上的著墨更為完整。

　　一路走來，貴人無數，這些年來臺南大學的王婉容老師、許瑞芳老師，不斷地鼓勵我完成這份第一手研究並出版成書。在研究的路上還有許多巴西的被壓迫者劇場前輩及好友們的相助，除了波瓦生前的教導以外，波瓦遺孀瑟希莉亞（Cecília T. Boal）這些年來不厭其煩地接受我當面、電話和電子郵件的訪談和提問，其子朱利安（Julian Boal）、里約州立大學教授同時也是里約被壓迫者劇場中心共同創辦人杜爾勒（Licko Turle）、里約被壓迫者劇場中心的丑客菲莉克絲（Claudete Felix）、莎拉佩克（Helen Sarapeck）、弗拉比歐（Flavio da Conceição）、布瑞多（Geo

Britto）、孔瑟伊頌（Alessandro Conceição）、發爾克（Roni Valk）等人的協助，里約中華會館理事長劉美琪，在我帶著擔心害怕的心首次前往里約熱內盧時，給予一切生活上的幫助，還有收留我一整個月的林陳阿款林媽媽，讓我在號稱全世界最危險的城市進行田調駐村時，毫無安全顧慮。

　　最後，也要感謝秀威資訊，不計銷量與成本考量，願意全力支持出版這本小眾的應用劇場書籍。期望本書能夠帶領華人讀者輕鬆認識波瓦、認識被壓迫者劇場站在弱勢群眾的那顆心。

目次

麵包師傅兒子的劇場夢——Augusto Boal

　　2003年在美國南加大（USC）的那個午後，我們一群老小
粉絲，趁著休息時間在咖啡點心區圍著波瓦閒聊著。我說，
「Augusto，我讀了所有你寫的書，但就連你的自傳書都沒
提到你的生日是哪一天」。波瓦笑笑地回我，「是嗎？我
沒提嗎？」旁邊的同學們七嘴八舌地跟著埋怨著，對呀，是
沒提過，接著，波瓦調皮地對我說，「這樣呀，那麼你現在
知道我的生日是哪天了嗎？」我很快的回了他：1931年3月
16日！

　　1931年3月16日，出生自小中產家庭的波瓦，和家人住在里約
的貧窮區段奔那區（penha），老爸約瑟（José Augusto Boal）是
麵包師傅，擁有一間麵包店，是他們家族的第一代葡萄牙移民。雖
然生活無虞，但波瓦慣於觀察周遭環境的人事物，自小就很有愛
心，對較貧困的鄰舍特別關注，在社區裡的人緣也很好。

　　和其他巴西孩子一樣，波瓦從小就愛踢足球、喜歡在嘉年華
會時跟著大家在街上唱歌跳森巴舞，十歲那年，波瓦從小小的收
音機裡，聽到了巴西第一齣廣播肥皂劇《尋找幸福》（*Busca do
Felicidade*），劇中演員高低起伏的聲音和片尾懸疑的音樂給了他
極大的震撼。某日，他集結了家族的幾個表兄弟姐妹們，排了個
短劇，當起了人生第一次的編劇兼導演，自此激起了他對戲劇的
熱愛。

這齣名為《波瓦兄弟與他們的表親說……》給了所有演員很大的自主性，想演什麼就演什麼，大家共同創作再由波瓦統整情節，每人都身兼演員、道具、服裝師和舞臺設計，從家裡或街坊鄰居處取得各種材料製作舞臺與戲服，為了強調這是一齣認真的大製作，一定要售票！

　　雖說是售票演出，但會來捧場的還是親戚朋友、社區熟識的叔叔大嬸、平時一塊兒玩耍的小屁孩們，票價的訂定成了一門很大的學問，既然目的是要讓所有人都能看見他們的演出，又不能淪為丟了也不可惜的免費商品，他們決定以三個瓜拉納汽水[1]或啤酒的瓶蓋做為門票的代價，這些瓶蓋門票，後來成了孩子們以廢棄物做汽車玩具的車輪。或許，這正是波瓦社會主義思想的啟蒙。

　　「萬般皆下品，唯有讀書高」。這樣老一代的八股思想，在波瓦的父親身上也不例外。老約瑟說了，「等你拿到博士學位，想做啥就做啥，但上大學給我選個未來吃得上飯的實用科系」。除了戲劇什麼都沒興趣的波瓦頭大了，正好當時愛慕的一位女同學選了化學系，就決定是它了！在巴西大學（Universidade do Brasil, 現在的里約聯邦大學UFRJ）就學期間，波瓦當選了系上的文化部長（因為只有他一人參選，票箱中還有許多是廢票），為了自己的戲劇生涯與抱著辦場轟轟烈烈的藝文活動理想，他衝到當時知名的本土劇作家荷德利給斯（Nelson Rodrigues, 1912-1980）在報社工作的辦公室，邀請他到巴西大學化學系上開講座。對於這個又高又帥卻行事衝動的小伙子，德高望重的荷德利給斯非常紳士有禮地給了他軟釘子，表明化學系學生對他的講題不會有興趣，他不開明知會是空場的演講會。沒聽懂拒絕之意的傻小子，還想著這麼棒的大師級演講怎會沒人來，化學系是大系，隨便也有兩三百名聽眾，就打了包票，肯定給他三百聽眾的保障。

[1]　波瓦在自傳書中強調瓜拉納汽水（Guaraná）的瓶蓋，因為瓜拉納是巴西亞馬遜特有的果實，這種口味的汽水也只有巴西有，或許這裡正有強調巴西本土的物件象徵。

借是借到了能容納二百人的講廳，但加上延遲半小時抵達、專程來要簽名，還有搞錯主題跑來的學生，總共只有七個。漲紅臉的波瓦覺得自己很丟臉，荷德利給斯卻絲毫不怪他，反而很疼惜這位因著一股熱情而努力的孩子。他教他寫劇本，給他的作品提供建言，帶著他去藝文人士們常聚集的小紅酒吧（Vermelhinho）。在這裡，波瓦遇到了包括黑人實驗劇團（Teatro Experimental do Negro, TEN）團長納斯西門朵（Abdias do Nascimento, 1914-2011）[2]等當代劇場名人，也透過荷德利給斯的引薦，認識了像馬格爾迪（Sábato Magaldi, 1927-）這類博學多聞的朋友。對波瓦而言，荷德利給斯就像是他乾爹一樣的存在。[3]

　　後來波瓦到美國哥倫比亞大學攻讀化工博士，為的不是成為化工專家，而是追著在該校開編劇課的名戲劇理論家岡斯納（John Gassner, 1903-1967）。有趣的是，在巴西人普遍英語程度不佳的狀況下，波瓦前往紐約就學之前，特地到現今里約中華會館所在的拉帕區（Lapa），向一位華人惡補了英語會話。這位華人英語老師讓波瓦對語言充滿了驚喜，同一個意義能夠使用那麼多種他從未聽說過的難字去替換，讓他深深著迷。我們不知道後來他發展的「被壓迫者戲劇理論」圖中，在論壇劇場的主角進入關鍵的危機（crise chino）時刻，他以拆解中文「危機」一字為「危機就是轉機」（危＝危險，機＝機會）做解釋的源頭是從何而來（當然，從我對他最後幾年的認識，可以肯定他不會說中文），但可以確知的是，波瓦和中華文化與中文字的邂逅，或許，從1953年就開始了。

　　在美國兩年不務正業（化工）卻努力在戲劇領域上的學習，波瓦認真接受岡斯納的編劇教導，也透過納斯西門朵的書信推

[2]　納斯西門朵後來亦成為積極的社會運動家及政治家，曾任參議員等職務，致力於黑人人權改革，他也是波瓦亦師亦友且擁有革命情感的劇場好友之一，波瓦因為與他熟識而特別關切種族議題。

[3]　在波瓦的心中，一直將幾位敬重的前輩像父親一樣的愛戴著，荷德利給斯是第一位，亦師亦友的弗雷勒，則被波瓦稱做最後一位父親。

波瓦2007年在里約被壓迫者劇場中心,為紐約大學參訪成員手繪被壓迫者戲劇理論圖,強調中文字危機的「危機就是轉機」雙重意義。

薦,認識了知名非裔詩人蘭斯頓・休斯(Langston Hughes, 1902-1967)。他參加了作家協會和同好們切磋劇本,學習史坦尼斯拉夫斯基(Constantin Stanislavski, 1863-1938)的表演方法,也在百老匯和外百老匯參與並製作演出,充實自己的戲劇根基,終於在1955年七月,不得已地踏上回鄉旅途。

回到巴西,波瓦沉潛的時間並不久,透過已是巴西名戲劇評論家的老友馬格爾迪大力推薦,以及喝過洋墨水,尤其是戲劇殿堂紐約的閃亮光環加身,波瓦在1956年從里約到聖保羅,擔任甫在劇場

界聲名大噪的新劇團——阿利那劇團（Teatro Arena）[4]的藝術總監兼導演，展開他在巴西的主流劇場之路，不僅開創民眾創作的編劇實驗室，編導第一齣巴西本土音樂劇，更成為巴西小劇場運動的領航者。在阿利那劇團16年的生涯中，波瓦至少編寫了16齣以南美洲社會現象為題材的原創劇本，皆為巴西戲劇史重要的研究劇目。其一生改編導演的劇作四十餘齣，奠定了他在巴西現代劇場的歷史地位。

從主流走向民眾劇場——使劇場政治性

「碰！」一聲，一名小偷就這樣在火車軌道上被立即槍決了。

電影《中央車站》（*Central do Brasil*）[5]開場沒多久，一個骨瘦如柴的年輕人因飢餓難耐而偷了車站內小販的麵包，小販很快地大喊示警，站內的便衣警察也很迅速地追上（畢竟小販們都是有付保護費的，守護金主的商品是警察的首要工作），幾秒鐘的時間，警察已在鐵軌上逮到現行犯，伸手拿回重要的證物——麵包，襯著里約熱內盧溫暖的艷陽，毫不留情地向舉起雙手投降的小偷腦袋開上一槍。

這不僅是為了電影情節所做的效果，而是巴西在1964至1985年的軍政時期，大街上幾乎天天上演的真實故事，那是個警察能夠光天化日之下隨意處決無論犯大罪或小罪疑犯的黑暗年代，在當時，政府祕密進行共產黨獵殺計畫（Comando de Caça aos Comunistas, CCC）[6]，一一斬殺左派政治人士。此外，為避免文化藝術鼓動人

[4] Teatro Arena，阿利那劇團的名稱另有圓形劇場之意，以當年創團者首演以圓形劇場形式呈現為名，該劇場內的舞臺設置也因此循例以圓形置中。

[5] 巴西電影《中央車站》（*Central do Brasil*）於1998年上映，由名演員費爾蘭德‧蒙特納哥（Fernanda Montenegro）主演，獲得國際上無數影展最佳外語片及最佳女主角等獎項。

[6] CCC為一極右派組織，暗中針對傾左派政治人物或藝文人士進行獵殺或恐嚇事件。

心反叛，甚至在1968年頒定五號憲令（AI-5）[7]，不但對所有戲劇文本進行審查制度，並進一步暗中派祕密警察逮捕極左思想的藝術家，包括波瓦等當時代的政治劇場人都曾因之下獄。

　　阿利那劇團時期，波瓦帶領這個商業性劇團邁向了莫大的成功，全巴西、全南美洲，甚至到美國、歐洲巡迴演出，在巡迴到巴西北部這類窮鄉僻壤時，受到保羅・弗雷勒（Paulo Freire, 1921.9.19-1997.5.2）[8]的受壓迫者教育學中的對話思想、解放神學派神父的理念、窮苦農民的奮起反抗地主等等的影響，改變了波瓦對政治劇場的看法，開始思考如何以劇場方法去幫助人民。一齣齣諷刺政府宣告人民心聲的政治戲劇不斷的發表，使他被祕密警察盯上遭綁架入獄。在逃出政治牢獄後，終於走上民眾劇場之路，「被壓迫者劇場」正是在這樣的機緣下萌芽。

　　根據波瓦的定義，「政治性劇場」（teatro política）是劇作家的創作，它讓觀眾在劇中看到當下社會的問題，但最後的結局卻是由劇作家所做的決定，它只有單向的傳達而沒有對話。流亡異鄉之時，他在南美洲各國，包括祕魯、阿根廷、智利等地開設戲劇工作坊，與基層民眾互動的過程中，不斷思考劇場中的政治性，尋找使戲劇與觀眾達到雙向對話的可能。

　　過去阿利那的演出是以疏離效果激起觀眾的個人意識，雖是政治劇場的一環，仍是舞臺上自說自話的獨白，欲使舞臺上與舞臺下進行解放式的對話，就應跳脫劇作家做主的「政治性劇場」，改由民眾自己為故事編寫結局，讓人民做故事的主人，透過戲劇中的提問，激發出各種新的想法，並嘗試加入陣容，解決劇中主角（也或許是生活中的自己）的困境。此舉除能夠引發觀眾的社會意識

[7]　AI-5（Ato Institucional numero 5）是1968年12月13日由軍政府頒定的五號憲令，迫害了大批的政治性文化藝術，此法令造成巴西蓬勃發展的新音樂，新電影及活躍一時的重要改革巴西小劇場人士紛紛走避他鄉，使本土藝術斷層。

[8]　本書僅弗雷勒特別註明出生日期與辭世日期，主要提示讀者他與波瓦在不同年份卻是同一天離世的巧合。

之外，更進一步讓觀眾直接在劇場達到參與，甚至透過上臺取代演出，進行一種革命式的預演（um ensaio da revolução），他將此稱為「使劇場政治性」（fazer teatro como política），也就是論壇劇場的核心。

被壓迫者劇場從南美洲創造出人人都能成為劇中主角改變生命的「論壇劇場」方法開始，隨後於歐洲轉型開拓出以心靈療癒為依歸的「慾望的彩虹」，波瓦返回巴西後，透過親身介入政治參選市議員，進一步發展出把立法的權力還之於民的「立法劇場」。走入基層、擁抱民眾，波瓦毫不戀棧過去在主流劇場的名聲，將自己的後半輩子全心投入民眾劇場。

壓迫與被壓迫

> 戲劇不僅僅是一種社會活動，它是一種生活方式！
> 我們全都是演員：作為一個公民不是僅僅要在這個社會中生活，更要想辦法去改變它！[9]

這是波瓦在2009年發表「給世界劇場日的一封信」（World Theatre Day Message）的最後一段，短短幾句話，簡單明瞭地將他努力半個世紀以上的志業，清楚地表達給世界。

「被壓迫的」一詞來自解放思潮風行於拉丁美洲不公平正義的文化與政治背景，軍政時期人民受到極權的壓迫，使用這樣的字詞，一點違和感也沒有，「被壓迫者劇場」正是在這樣的歷史脈絡下被命名。人們對於「被壓迫的」這個字詞或許有先入為主的排斥性，一來是因畏懼，不願承認生活其實處處充滿壓迫與被壓迫，二

[9] http://www.world-theatre-day.org/en/picts/WTD_Boal_2009.pdf 原文：Theatre is not just an event; it is a way of life! We are all actors: being a citizen is not living in society, it is changing it."

來則是在社會規範的洗腦下，全然不自覺身處於被壓迫的狀態。壓迫與被壓迫，它小至親密家人的相處，大至國家社會的不公平正義，我們不得不承認，凡是造成人心感到不自由、不得已，就是一種壓迫，只是程度的大小不同。後者的不自覺狀態，便是解放思想家一心欲激起民眾自我意識的動機。

這些不自覺的被壓迫狀態，不僅在拉丁美洲發生，也在世界各地發生，它可以小到男女不平權，也可以大到社會的無形暴力。長期承受家暴的印度女子，在傳統觀念的洗腦下，將丈夫的暴行視為自己罪有應得的懲罰。即使是自由國度的挪威，也存在著職場男女同工不同酬的現象，但挪威女性卻不自覺地找盡其他不相干的理由，來說服自己所處的不公平狀態是合情合理的。[10]波瓦的被壓迫者劇場正是一套透過遊戲進行肢體與心靈的解放，來激起被壓迫者內在意識，透過將被壓迫者轉化為演員，認清自己與所處環境，進而改善生活、解決問題的一種戲劇方法。

過去各國劇場界對社區劇場的定義模糊，現在則多以波瓦為主要指標，將之做為社區劇場的代表。英國教習劇場（TIE）大量使用被壓迫者劇場方法的遊戲及相關技巧，美國戲劇心理學方面的重要學者舒曼（Mady Schutzman）等人，更是波瓦的忠實追隨者。亞洲部分，菲律賓教育劇團、日本黑帳幕、臺灣差事劇團、臺灣應用劇場中心，以及臺灣被壓迫者劇場推廣中心等等，都曾大量運用波瓦的被壓迫者劇場方法。這套方法以遊戲為基礎，透過參與者以肢體形塑事件的戲劇場景，由一旁的丑客引導，探討事件本身的問題。

在心理劇的領域，透過重現現場達到淨化的效果，使事件主

[10] 參見Editor, "Entrevista Augusto Boal," *Direitos Humanos* I, Dezembro(2008): 60. 波瓦在挪威的工作坊中發現，參與者都稱自己身處民主國家，社會中不存在任何壓迫，但當波瓦問及當地男女同工不同酬的現象時，挪威女子卻不認為這是不平等的壓迫，甚至提出牛頭不對馬嘴的反駁，為挪威男子辯解：「不，這不是壓迫，因為挪威男子都是好老公，他們對我們很好」。

角以旁觀的角度逐漸釋懷，並以角色替換找到轉圜困境的解決方法，進而以積極的心態面對往後類似的情境。在社會改革方面，將形象塑造的演出延伸為論壇劇場，再促使現場看戲的觀眾上臺成為演員，協助解決事件本身的問題，成為一項改革的預演。更進一步地，他讓觀眾成為立法者，將所觀賞並參與的論壇劇場主題擬定改善法案，交由真正的民意代表付諸立法。根據美國南加大教授舒曼的解釋，「被壓迫者劇場」不僅僅是一項戲劇技巧，它強大到能在改革中，將社會關係中的參與者經驗，指向一種複雜且跨學科的哲學性知識，結合了保羅・弗雷勒、布萊希特（Bertolt Brecht, 1898-1956）理念，並將狂歡節式的歡樂丑角穿插其中，同時再現了二十世紀中葉巴西式的前衛劇場，其間也看出其受到黑格爾（Hegel）及亞理斯多德（Aristotle）式的政治層面影響。[11]

而今，波瓦的「被壓迫者劇場」系列理論與實踐，已成為全球知名的一項戲劇方法，更是社區劇場、教育劇場、戲劇治療與政治戲劇的重要指標。

愛上波瓦

我並不是一開始就深愛著波瓦的。或許在碩士班上全球化課程時讀到《被壓迫者劇場》一書時，有那麼點動心，但畢竟還是因為自小成長的新聞背景，讓我對這套政治性的劇場有種熟悉的家的感覺，也對未來的研究所生涯多了些安心。

和被壓迫者劇場的緣份開始於我在美國進行碩士研究時期，在指導教授Dr. David Kahn和另外兩系教授合開的全球化課程中，我接觸到被壓迫者劇場。那堂課裡，我讀完《被壓迫者劇場》（*Theatre of the Oppressed*）和其他全球化相關文獻，起念寫了

[11] Ed. Schutzman, Mady and Cohen-cruz, Jan. "*A Boal Companion: Dialogues on theatre and cultural politics*". New York: Routledge. 2006. Pp.1.

一齣有關美國非法移民勞工辛酸的肥皂短劇做為小組作業。我們小組像執行隱形劇場般（當時我們都還不懂什麼是隱形劇場），在學生活動中心散發傳單和我的劇本，以各種戲劇性行動，試圖吸引大學生們對這類議題的重視（無獨有偶的，三年後我在舊金山擔任波瓦立法劇場示範助理時，所探討的議題正是非法移民勞工的困境，現場參與者多為墨西哥籍的勞工）。

從事新聞工作多年的我，尤其熱衷於政治新聞與選情分析寫作，雖然出國念戲劇為的是完成幼年時的演員夢，卻很自然地被這樣極具政治性的劇場方法吸引，於是開始針對被壓迫者劇場中的「立法劇場」，進行實務操作與研究。立法劇場是波瓦當選里約熱內盧市議員後，將被壓迫者劇場的核心方法「論壇劇場」，延伸至政治領域的一種新方法。它將舞臺轉為虛擬的立法院，由現場參與論壇的觀眾直接寫下所期望訂立的法案，經模擬三讀通過後，讓身為民意代表的波瓦團隊帶回市議會促成法令成形。此劇場實際結合了戲劇與政治，並切實達到以民之所欲訴諸立法的目的。

研究期間，我逐年把握機會在美國洛杉磯及舊金山等地，向時常赴美開設工作坊的波瓦直接學習，同時受託擔任波瓦在舊金山「社會改革的劇場」系列工作坊的閉幕示範演出中，「立法劇場」的示範助理。[12] 不是我很厲害，而是即便波瓦早在1996年便開始在里約熱內盧實作「立法劇場」，但歐美卻是在他卸任議員身分後，因為必需為團隊籌措經費而不斷接受國外邀請講學，才開始認識這套劇場政治美學，而我，恰好是當年全舊金山唯一一位略懂此法的研究者。

為了實踐並研究在臺灣執行立法劇場的可行性，2003年我回到家鄉，在新北市新店區，以跨黨派合作方式，邀集民進黨籍立法委員賴勁麟及國民黨籍新店市長曾正和參與，舉辦全臺首次的立法劇

[12]　BATO(Bay Area Theatre of the Oppressed)-Theatre for Social Change-Augusto Boal, 2004.

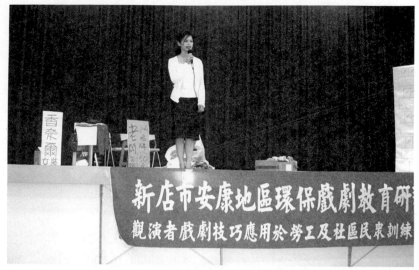

2003年作者在新北市舉辦新店安康地區環保戲劇教育研習營,並有立法劇場演出呈現。

場工作坊及公開演出呈現。[13]

　　我的碩論《立法劇場在台灣實行的可行性分析》以實務分析為主,旨在針對這場於新北市舉辦連續三週的被壓迫者劇場工作坊做研究,該工作坊參與成員在最終日公開演出並進行論壇劇場,同時也是首度在臺灣操作,正式與立法委員和地方首長合作的「立法劇場」,研究主旨在探討並分析「立法劇場」在臺灣執行的可能性,結語提出運用立法劇場達到政府、民眾、民意代表的三贏目的,即,民眾因此法得以表達心聲,政府機關因理解民意,改善市政,進而減少民怨,民意代表則不僅輕鬆取得提案立法的資料蒐集與準備,更因以民之所欲切實立法而真正贏得民心。而達到三贏的關鍵還必需有一項中介者,便是媒體,應結合社區媒體或任何社群媒介,達

[13] 2003新店環保教育戲劇研習營,於當時的新店市新和國小舉辦為期三個週末的工作坊,並於最後一個週日下午在新店市體育館公開演出呈現,開放給所有民眾免費參與,並直接進行論壇及立法劇場。現場有國民黨籍新店市長曾正和、民進黨籍立法委員賴勁麟參與,隨後亦將民眾所立法案及政策方法交由兩位帶回執行與推動。

到監督的功能，以新聞紀錄來督促政府與民代跟進後續工作。[14]

　　進入博士班以後，為了更深入的研究，我到了巴西。愈接近波瓦與他的家鄉，愈發讓我感受到，南美洲以外的世界，對他個人以及對被壓迫者劇場美學，在認知上有多麼的缺乏，甚至誤解，於是，我想去揭露更深層、更內在的波瓦。

　　2007年，我遠赴巴西里約被壓迫者劇場中心，探訪三年未見的波瓦，趁機認識里約當地的論壇劇場實際操作模式。此行顛覆了我長久以來對「被壓迫者劇場」的所有印象。波瓦在美國開設的工作坊，因為時間的限制，侷限於遊戲與簡易的實務操作，而邀請波瓦主持論壇的演出，也是簡單排練後的議題呈現，多以相當正經且平舖直敘的模式陳述故事，並直接進入論壇。好似搬上舞臺的政治行動劇，參與者學到的是一種以戲劇模式應用在社會議題的方法，所獲得的被壓迫者劇場技巧都僅是基礎的方法，少了創造被壓迫者劇場的靈魂。

　　這樣的呈現正符合莫昭如在《民眾劇場與草根民主》〈解放的劇場：參加奧古斯圖‧布艾的工作坊的經歷〉篇章所寫的，「布艾的工作坊裡，參與者透過身體的塑像、語言和動作進行創作，可算是較單純的戲劇形式。」[15]莫昭如的這篇文章中提到，菲律賓教育劇場雖然受到波瓦影響，卻融合了其他流派所變形的工作坊形式，他指出，「菲律賓教育劇場的工作坊卻同時強調音樂、舞蹈及其他藝術形式，鼓勵民眾以不同的媒介進行學習和創作，特別是活用民眾可能本來已經精煉地把握的傳統表演形式。」[16]這種強調音樂、舞蹈及在地藝術的模式，其實早在1965年波瓦在聖保羅編導的巴西第一齣本土音樂劇《阿利那說孫比》（Arena conta Zumbi）中就

[14] Hsieh, Ju-Hsin Kelly. *The Feasibility of Using Boal's Legislative Theatre Method in Taiwan.* CA: SJSU. 2004. Pp.108-119
[15] 莫昭如。（1994）〈解放的劇場：參加奧古斯圖‧布艾的工作坊的經歷〉《民眾劇場與草根民主》。臺北：唐山。頁54.
[16] 同上。

有了，後來波瓦從主流轉換跑道推動民眾劇場，亦將這樣的核心元素承繼到「被壓迫者劇場」的操作中，只是，這些都是不到巴西看不到的真相。在國外做為受邀師資，配合著主辦單位安排的課程時間表，在短短幾天各五、六個小時內，分別演練不同的技巧，只能從遊戲到示範性的簡易呈現，像巴西在地團隊長時間訓練搭配使用的本地音樂與小丑特質等精髓，根本沒有機會學到、看到。

菲律賓教育劇團倒是知道的，據里約被壓迫者劇場中心資深丑客布瑞多接受我的訪談時指出，「亞洲方面，菲律賓教育劇場以前也曾逐年派員來中心學習，波瓦走後幾年，才逐漸斷了固定來中心取經的年度計畫。」[17]故，該劇團是少數切實到巴西看過，並學習真正論壇劇場的亞洲團隊。我沒有看過該團演出，但從許多文獻看來，該團必定吸收了被壓迫者劇場的美學，結合自身各方面的特質，發展出屬於自己家鄉文化的劇場藝術，這也正是波瓦所期望的，讓世界各地的民眾劇場工作者，運用被壓迫者劇場方法，結合當地文化藝術，創造擁有自己家鄉獨特個性的被壓迫者劇場。

在里約，我看到的論壇劇場是一種結合音樂、舞蹈及豐富色彩，極具魔幻南美風格的廣場性劇場。陽光下，紅、藍、白、黃等顏色的破布，將廣場中間的舞臺構築了一種殘缺的美感，[18]一個個小丑打扮的演員，敲著用破銅爛鐵製成的樂器又歌又舞，歡樂前衛的演出下，探討的竟都是性教育不足與歧視精神病患的嚴肅議題。到演出結束前，沒有人發現臺上多數演員其實都是真正的精神病患。自此，我深信，「被壓迫者劇場」絕不僅僅是我們在歐美所看到，只有表面皮毛的劇場技巧方法，而是更有活力、被巴西這塊熱情土地孕育出極具廣場性的戲劇，這一刻，我才真正深深地為這套劇場模式著迷。

[17] 訪談布瑞多（Britto, Geo. 2013.7.14. Rio de Janeiro: CTO-RIO）。
[18] 謝如欣。（2012）〈在巴西感受孕育「被壓迫者劇場」的愛〉《美育雙月刊》七月號188期。

上：讓觀眾成為演員的形象塑造。
下：在里約的論壇劇場舞臺充滿色彩豐富的魔幻南美風格。

2003年在洛杉磯應用戲劇被壓迫者劇場中心主辦的工作坊閉幕演講中，波瓦首次提出「愛」在被壓迫者劇場的重要性，講座中強調，擁有真正對社區關懷的愛，才能真正的融入社區，真正與欲幫助的團體結合在一起，[19]也因此，里約被壓迫者劇場中心的丑客們，總是透過遊戲和社區團體「玩」在一塊，每一刻相聚排練的時光都是嬉鬧的歡樂午後。論壇的演出不單單只是讓參與工作坊的成員透過演出得到成就感，並獲得心靈與自信的增長，而是讓前來觀看的觀眾也能將自己置入其中，在戲謔中得到放鬆，又能透過前衛驚奇的表演模式達到疏離，在丑客（curinga）的引導下進行批判式的思考，是故，論壇劇場雖然是一種做為改變社會的戲劇武器，卻從來沒有放棄戲劇應有的「娛樂」的本質，或許正因這歡樂的特性，促使波瓦將這套方法的靈魂人物以撲克牌的「小丑」（coringa）[20]命名。

可惜的是，在歐美或亞洲的被壓迫者劇場工作坊或是論壇劇場呈現中，這「娛樂」的本質時常被淡化，甚至因為社會議題表現出的不公平正義，使演者與觀者在演出及論壇的過程中，所抱持的心情多半為沉重而嚴肅的，而丑客在演出前與觀眾互動嬉鬧的重要環節，更是消失殆盡，反倒是非洲包括莫三比克等地，因為有里約被壓迫者劇場中心持續派丑客前往指導[21]，忠實接收了被壓迫者劇場的精髓，甚至結合了非洲本地音樂舞蹈元素，轉化為更貼近當地人民的劇場，兼具歡樂與社會改造的功能。

[19] Hsieh, Kelly J.H. *"The Feasibility of Using Boal's Legislative Theatre Method in Taiwan."* California: SJSU. 2004. pp.118

[20] 葡萄牙文到了巴西，順著時代潮流有所變化，波瓦早期的作品寫作使用coringa，後來順應時代，統一使用現代字curinga。仔細區分的話，coringa指的是小丑，curinga指的是撲克牌中的鬼牌，擁有可替換性，但兩者仍有重疊之處，這裡特別註明以幫助讀者認知各文獻出現的兩字為同義，但因葡文唸法有差異，現代巴西葡文文獻均已統一使用curinga，而針對波瓦的相關葡文研究中，則以coringa代表阿利那時期的丑客系統，curinga為現今「被壓迫者劇場」方法的丑客。

[21] 里約被壓迫者劇場中心資深丑客Flávio與Cachalote為派往非洲指導的主要師資。

波瓦的被壓迫者劇場技巧不僅是一種方法，不瞭解它的發展過程，就不瞭解它的心。我想認識那顆心，進而讓華文世界的所有讀者一起認識它。

　　波瓦本身的著作至少有二、三十本，範圍相當廣泛，從理論書、劇本到小說，英譯本只有《被壓迫者劇場》（*Theatre of the Oppressed*）、《演員的兩百種遊戲》（*Games for actors and non-actors*）、《哈姆雷特與麵包師傅的兒子：我在劇場與政治的生涯》（*Hamlet and the baker´s son: my life in theatre and politics*）、《慾望的彩虹》（*The rainbow of desire*）、《立法劇場》（*Legislative Theatre*）及《被壓迫的美學》（*The aesthetics of the Oppressed*）五本，其中廣為流傳影響全球民眾戲劇的《被壓迫者劇場》，寫作於1974年，為波瓦流亡異鄉期間著作的第一本理論書，其本身就是一本未完成的理論，往前推，必需理解的是巴

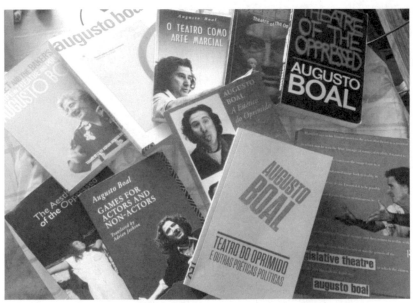

波瓦的著作超過三十餘本，遍及世界各種語言。

音樂劇《阿利那說孫比》的主角孫比原型，正是巴西第一位民族英雄，非裔的孫比雕像
至今仍矗立在巴西第一座城市巴伊亞（Bahia）的古城廣場。

西小劇場運動時期的阿利那劇團，以及波瓦引申出此書的前一本著作《拉丁美洲的民眾劇場方法》（*Técnicas Latino Americano-Americanas de Teatro Popular: uma teatro copernicana ao contrario*）。往後延伸，必需認知的是完整化的立法劇場。更可怕的是，此著作的英譯本，不但大篇幅漏頁，甚至有許多誤譯。此外，該書中詳述該方法靈魂人物丑客的起源與發展運用，與現今做為社會改革方法的論壇劇場中的丑客相差甚遠，幾乎看不出其連結性。這不代表此書所談論的丑客系統早已過時，它其實是我們現在看到的丑客核心思想，經過主流劇場的洗禮，逐漸轉型內化於現今丑客之中，而這樣如同母體的丑客形式，若對巴西小劇場運動時期的阿利那劇場，甚至《阿利那說孫比》一劇毫無認知，是無法體會其箇中奧妙。

　　書寫至此，各位看倌應當已對波瓦及其被壓迫者劇場有初步的認識，本書第一章直達波瓦的思想核心，將他出生以來的巴西政治與南美解放思潮並置，拉出年表比較分析在地政治變化與當時代哲學思想如何影響其劇場風格。革命家切·格瓦拉（Chê Guevara, 1928-1967）是他的偶像、受壓迫者教育學家保羅·弗雷勒被他稱為亦父亦友的前輩，解放神學與弗雷勒學說同時代互為表裡地成長茁壯，加上波瓦與後兩者均實際參與過巴西社會主義的工黨，甚至持續支持隸屬工黨的無農地工人組織（MST），南美解放思潮是波瓦思想的根本。本章探討解放思潮如何伴隨波瓦成長，進而累積出「被壓迫者劇場」的發生，並從其理念延伸理解波瓦的反全球化思想。

　　波瓦生長於巴西，被壓迫者劇場最初便是為了巴西人民而生，巴西的戲劇史正是孕育了他們的沃土，第二章由最初引進巴西的歐式宣教劇開始，對整個巴西戲劇史做背景性的認知，除史述巴西劇場發展外，並以軍政時期（1964-1984）的政治現象及反布爾喬亞式劇場的小劇場運動為主軸，延伸探討波瓦在巴西現代劇場史的

定位。

　　第三章探索的是波瓦的內心世界。「被壓迫者劇場」成形於波瓦在極權軍政的壓迫下，流亡海外的時期。波瓦先是以被軍政逮捕刑求的經驗創作出《托爾格馬達》（*Torquemada*），接著在葡萄牙完成反映其黑暗低潮情感的《以卵擊石》（*Murro em ponto de faca*），此時的寫作基礎在「看見」與「活著」，可說是他對自己人生的重新審視。本章以這兩齣舞臺劇為中心，試圖從《托爾格馬達》看出中產家庭出生的波瓦，如何透過身體的折磨，更堅定與世界受苦的人民站在一起的精神，再由《以卵擊石》探索流亡者所面臨的困境與思鄉之情，並從他的流亡歷程理解被壓迫者劇場方法的創新與發展。

　　第四章進入返鄉階段。在巴西著名人類學者，同時也是當時政府要員的希貝依羅（Darcy Ribeiro, 1922-1997）邀請下，波瓦返鄉擔任希貝依羅推動的公眾教育整合計畫戲劇組主持人。公眾教育整合計畫可說是波瓦返鄉的轉折點，爾後當選市議員則是收成栽種已久的果實，此時亦發展出實際結合政治與戲劇的立法劇場。本章從波瓦參與該計畫的契機出發，探討這段時間波瓦如何培育青年子弟兵，在巴西播下被壓迫者劇場的種籽，並詳述里約被壓迫者劇場中心，從創始到波瓦辭世前，持續進行的工作與面臨的困境，以及立法劇場的發生。

　　波瓦的離去並不代表波瓦時代的完結，被壓迫者劇場更不會因此消失，在巴西、在南美洲、在全世界都有其追隨者持續努力著，波瓦在巴西的嫡傳弟子們，在巴西的發展與推廣，第五章有詳細的敘述。

　　由於本文以葡萄牙文為主要文獻，英文為次要文獻，在內文的解釋上，根據不同部分參考的文獻註解不同的語文，這裡將波瓦主要的被壓迫者劇場相關方法專有名詞中、葡、英文，列如下表做為閱讀參考。

中文	葡文	英文
直接行動	Ações diretas	Direct ations
慾望的彩虹	Arco íris do desejo	Rainbow of the desire
丑客／丑客系統	Curinga; coringa/sistema coringa	Joker/joker system
觀演者	Espect-ator	Spect-actor
使劇場政治化	Fazer teatro como política	Make theatre as politics
圖像	Imagem	Image
文字、話語	Palavra	Word
受壓迫者教育學	Pedagogia do Oprimido	Pedagogy of the oppressed
聲音	Som	Sound
被壓迫者劇場	Teatro do oprimido	Theatre of the Oppressed
論壇劇場	Teatro fórum	Forum Theatre
意象劇場	Teatro imagem	Image theatre
隱形劇場	Teatro invisível	Invisible theatre
新聞劇場[22]	Teatro jornal	Newspaper theatre
立法劇場	Teatro legislativo	Legislative theatre
政治劇場	Teatro política	Politico theatre

[22] Jornal的意思是日報，也可用做電視每日新聞，本文翻做「新聞劇場」。

南美解放思潮：
波瓦的左派思想與反全球化概念

食人主義下的反彈力量

　　從前從前，一艘漂流在海洋中的船隻遇上了船難，一天天的過去了，糧食開始短缺，人們開始屠殺垂死的同伴，先是跛腳的人，很快之後，是無助的孩子，再來，誰想生存就得想法子吃掉其他的人，最後，只有一個人存活了下來。飢餓的痛苦讓這位船難的唯一倖存者開始啃食自己的身體，他從身上最沒用的部分吃起，從左手手指到左手臂，再來是同一邊的腿，吃完了他的身體便開始吃他的腸子，沒有任何的養分，沒有頭腦，也沒有心，這些對他來說都是無用的器官，他吃到自己的舌頭和他的嘴，吃到最後什麼都沒有了，吐出最後一顆牙齒。[1]

　　這篇虛構的古老寓言故事，波瓦將之比喻為全球化的真面目，富有階級以「適者生存」的理論，合理化他們以強制弱的惡行，不斷地吞噬著貧窮的百姓、餓肚子的街童，還有所有被壓迫的基層人民，最後，「貪婪」使他們連自己被自己吞吃入腹都毫不自覺。這樣的食人主義讓人們失去了德善，失去了做為人的根本。從波瓦看來，全球化就像食人族一樣，一步步地侵蝕著拉丁美洲。

　　在波瓦的成長過程中，切·格瓦拉是同時代青年的革命榜樣，

[1]　摘錄大意翻譯自 Boal, Augusto. *O teatro Como Arte Marcial* (Rio de Janeiro: Garamond. 2003), pp.88-89

解放思潮是當時的潮流，青壯時期與以解放神學為基礎幫助窮人的神父邂逅，接著和解放教育學大師保羅·弗雷勒合作巴西北部識字計畫。

身為同時代同塊南美洲大陸成長的波瓦、格瓦拉及弗雷勒，當然不能因為前者的多項論點與後兩者相似或贊同，就認定前者的思想完全受到兩位年長幾歲的前輩影響，尤其在弗雷勒的部分，雖因波瓦的成名作《被壓迫者劇場》沿用「受壓迫者教育學」中的"Oprimido"「被壓迫者」一詞，使得許多研究者以為，晚輩波瓦的被壓迫者劇場哲學，乃直接延伸自弗雷勒的思想（這點已由波瓦遺孀在巴西多次公開指正），[2]但「被壓迫的」一詞，其實是當時解放思潮風行之下，普遍用來討論社會現象時，經常使用的字詞。大時代的環境、思想及現實資訊傳遞，各界社運相關人、事，都是積累當時藝文人士創作的靈感泉源。

《被壓迫者劇場》一書的前身，是波瓦1972年在祕魯時，以西班牙文撰寫出版的《拉丁美洲民眾劇場技巧》，[3]此時連後來國際間應用劇場工作者所熟悉的「意象劇場」（teatro imagem）、「論壇劇場」（teatro fórum）都還未發生，直至相關方法與理論有了雛型概念，波瓦從「反亞里斯多德詩學」的批判立場，以「劇場是一項武器，人民應當揮舞它」[4]為中心，完成了整本論述與方法。既然前述「被壓迫的」一詞來自於當時南美不公平正義的社會環境，加上已先有巴西解放思潮前輩弗雷勒的《受壓迫者教育學》問世，波瓦沿用了「受壓迫者」的形容，向前輩致敬。該書原名定為《被壓迫者詩學》，也就是進入其方法論的篇章名，但因出版社

Cecília T. Boal於2013.8.16以Email回覆我，波瓦並非全然受到弗雷勒的影響，他們是共同時代的人，當時代的思想彼此互為影響，她甚至下重話表示，這樣的理解是較貧乏知識上的誤讀。Cecília亦多次在公開場合提到這點。

[3] 本文參考文獻使用1988年葡文版本。（Boal 1988）

[4] Boal, Augusto. *Teatro do oprimido e outras poéticas políticas.* (São Paulo: Cosac Naify, 2013), 124.

48　被壓迫者劇場發展史：波瓦的民眾劇場之路

表示，此書名易被讀者誤以為是文學詩集，幾經討論修訂，才改定名為《被壓迫者劇場》。

正是時代與大環境造就了波瓦的左派思想萌芽，因著南美洲獨特的解放思潮，提供了被壓迫者劇場這顆大樹的養分。本章從波瓦的成長背景出發，由拉美後殖民與解放思潮開展，以大量的中、葡、英文文獻，透過敘事整理的方式，探討當時代的南美解放思潮，如何伴隨波瓦成長，進而累積出「被壓迫者劇場」的美學。

在解放思潮的潛移默化之下，波瓦從左派思想出發，晚年以反全球化為主要訴求。站在拉丁美洲的角度，他認為，全球化是造成失業及社會毀滅的兇手，而劇場就是一項能用以對抗的武器。本文亦將透過波瓦晚期多篇著作所提出的論述，試圖解構他以第三世界國家居民與文化藝術者身分，所提出的反全球化觀點。

波瓦的成長環境：拉美後殖民與解放思潮

自1920年代末開始，英國是巴西的主要債權人，美國是巴西咖啡的主要出口國，到了二次大戰期間，美國以金援巴西建立鋼鐵工業為條件，說服巴西加入同盟國參戰。巴西軍人在歐洲親眼目睹法西斯主義殘酷的大屠殺行徑，加上大批被納粹德國追殺的猶太難民從歐洲逃往南美洲，反納粹獨裁暴政的觀念因而在二戰後深植巴西民心。1931年出生的波瓦，便是在這樣反極權主義的環境下成長。

1950至1960年代是民主藝文及社會改革思想的高峰期，戰後，外資進入巴西，使巴西有了短暫的經濟榮景。但很快地，新一代的知識分子體會到資本主義對第三世界不平等的投資交易，使得「貧者更貧，富者更富」的種種不公義現象，加上蘇維埃政權的加入，使得社會運動在此時更為活躍，社會學家們走出教室，跟著在街上示威吶喊，甚至投入游擊行動，馬克思的社會主義成了貧窮拉丁美洲的一線生機。藝術家們多半參加當時興起的巴西共產黨（PC）

或是巴西社會黨（PSB），尤其在1959年，切‧格瓦拉的古巴革命成功後，更帶動知識分子改革社會的熱情，波瓦雖未曾參加上述兩黨，對格瓦拉的一番作為卻是感觸良多。

「切‧格瓦拉是我們誠實、溫柔且勇敢的典範」，[5]在波瓦的書寫當中，他時常拿格瓦拉的話語或古巴的革命行動做為例子。同時代的兩人，一個拿起槍桿帶領群眾革命，一個受到前者革命成功的鼓舞，試圖在自己專業的劇場做些什麼，最後發展出做為革命預演的「被壓迫者劇場」。[6]對於當時懷有理想抱負的年輕人來說，格瓦拉是一種正義的符號，他擁有拯救世界的熱情，而這種熱情促使這位熱愛和平與正義的男子，企圖解放全南美洲，甚至希望所有困苦的拉丁美洲人民都跟隨他的腳步。波瓦將之定義為所謂的「『切』症候群」，[7]它讓許多人因而在某種狀態下隨之屈服跟從，也因為自以為有理，或是自以為這是為對方好，而渴求以強制性的方式去釋放這些被奴役的人們。波瓦認為，格瓦拉的熱情帶給古巴人民革命成功的幸福果實，但在玻利維亞面臨到的阻礙卻為他帶來了死亡。二者之不同點在於，古巴人民渴求他們國家的改革，並齊心以此為目標而努力，但玻利維亞卻不是。[8]他愛玻利維亞的人民，一心想要以革命為他們帶來幸福，但這份幸福並不是玻利維亞人要的，只是他單方面的愛，自以為是的強加在他以為苦的人民身上。

無論成與否，古巴或是玻利維亞，甚至是智利、瓜地馬拉、尼加拉瓜等地的革命，都促使拉丁美洲產生一種新的覺悟。社會學領域的知識份子因而提出代表第三世界立場的「依賴理論」，探討依賴國家（如巴西這類依賴歐美進口天然資源的第三世界國家）的發

5　Boal, Augusto. *Hamlet e o filho do padeiro: memórias imaginadas.* (São Paulo: Cosac Naify, 2014), 202.

6　波瓦在《被壓迫者劇場》（*teatro do oprimido*）書中指稱，「被壓迫者劇場」為一項革命的預演（Boal 2013: 147）。

7　同本章註4。

8　Augusto Boal, *O teatro Como Arte Marcial* (Rio de Janeiro: Garamond, 2003), 45.

展，乃是「受到另一經濟體系的發展和擴張所制約」的現象。[9]

　　「依賴理論」的出現在於非工業化的第三世界國家，為邁向現代化需倚靠英、美等帝國的金錢借貸，而這樣的互動不僅因預期成長落空後，發生通貨膨脹造成貨幣貶值，導致它們走向負債。部分執政政府更進一步與帝國勾結，以現代化的過程需借重先進國家科技為藉口，大幅度地釋放開採天然礦業或其他資源的股權圖利帝國，只為貪圖勾結英、美帝國所施捨進入私人口袋的蠅頭小利。巴西軍政府就是後者最明顯的例子。

　　天然物產富饒的巴西，是對經濟帝國最有誘惑力的國家。除了為追求進步的工業現代化的城市，而向帝國融資所造成的巨大負債外，軍政掌權後，更進一步將鐵礦及巴西的一切拱手交給他們，表面上是以「巴西資本不夠，無法只靠自己的力量去開採鐵礦」[10]為藉口，但其實是犧牲國家百姓的資源與利益，只為接受帝國所分食的小小甜頭。

　　解放思潮源自於這樣的南美環境，這也讓反資本主義及馬克思主義等左派思想開始在拉丁美洲活躍起來。1960年代之後，開始有了堅持哲學本土化傾向的拉丁美洲研究學者，提出將哲學的民族性及普遍性結合為「拉丁美洲哲學」，而這項具第三世界立場與民族特色的哲學思潮便被稱為「解放哲學」。這樣的哲學，本質上帶有政治性，不僅要取得政治、經濟上的解放，同時還要獲得精神上、文化上的解放與獨立。如同阿根廷哲學家杜塞爾（Enrique Dussel, 1934-）所說，這種解放哲學超越了資產階級哲學中隱含的排他性，旨在爭取包括壓迫者在內所有人的解放。[11]在這樣的基礎之下，將其思想落實在行動上，且最廣受人民熟悉及認同的就屬

9　蕭新煌編，《低度發展與發展》（臺北市：巨流，1986），251-252。

10　加萊亞諾（Eduardo Galeano）著，《拉丁美洲：被切開的血管》，王玫譯（臺北市：南方家園，2011），頁181。

11　索薩，《拉丁美洲思想史述略》（昆明市：雲南人民，2003），258-275。

「受壓迫者教育學」及「解放神學」。

　　「受壓迫者教育學」是解放教育學家弗雷勒的教育論述，他認為，教室裡的師生關係是一種壓迫與受壓迫的狀態，教師以儲存的概念，不斷地將自以為學生需要的知識無止盡地存放給講臺下的學生，也就是我們熟悉的填鴨式教育，這在英語世界則使用囤積式教育（banking education）一詞。然而，每個學生都有其特殊性及個別性，一味的儲存，並無法達到學習知識的目的，也壓抑了學生本身的創造性。再進一步思考，其實還隱藏了一種師生間的優越感與貶抑意識。弗雷勒明白指出：

> 在教育的囤積概念中，知識是一種由某些自認學識淵博的人，賦予那些他們認為一無所知之人們的恩賜。[12]

　　在這樣的角色定位之下，師生之間是對立的：師者，傳道授業解惑，立於不敗之地的權威；學生聆聽接收，搞不清楚對錯，卻一概點頭，如同奴隸般地喊著「是的，主人」（sim, senhor!）。[13]教師喪失由學生方面學習另一個宇宙事物的機會，學生的思想則在無形中被銬上枷鎖毫不自知，這樣的關係是缺乏溝通的單向行駛，只有自說自話，卻沒有對話的產生。

　　因此，弗雷勒主張一種解放的教育，可以讓師生間有所互動，即先從學生日常生活中找出衍生課題，讓師生開始產生對話，再由學生提出問題討論，透過提問式教育（posing question

[12] 弗雷勒（Paulo Freire），《受壓迫者教育學》，方永泉譯（臺北市：巨流，2003），108。

[13] 在巴西播放的殖民時代連續劇或諷刺意味濃厚的綜藝節目中，常聽到這樣的臺詞。連續劇中呈現的是當時代的日常生活，白人資產家庭中的黑人或原住民僕傭，以一種沒有思想的空心狀態存在，唯一的臺詞就是對主人唯唯諾諾的回應"sim, senhor"。到了現代綜藝節目，就成了小丑扮演的誇大諷刺的嘲弄語言，透過對過去不平等悲哀的嘲笑，達到生活壓力的釋放。

education），讓學生真切地以身體的記憶，和心裡的深層理解，學習到知識。同時，學生也有許多是值得教師學習的不同專長，在對話的過程中，教師也能從中學習到生活中不一樣的體驗，使教學相長。這樣的教育理論來自於南美當時社會無形的壓迫與被壓迫現象。弗雷勒認為：

> 具有壓迫性質的社會現實，會導致人與人間的矛盾，使他們
> 分成壓迫者與受壓迫者。對於受壓迫者來說，他們的任務便
> 是聯合那些能真正與其團結在一起的人，共同為自身的解放
> 進行抗爭，受壓迫者必須透過抗爭的實踐來獲得關於壓迫的
> 批判性知覺。[14]

他並提出「壓迫即是馴化」的看法，受壓迫者因壓迫者意識型態的馴化，使得本身即使對現實的不平有所察覺，卻呈現無能為力的宿命狀態，壓迫者灌輸受壓迫者自我貶抑的觀念，使受壓迫者被誤導為自己就是壓迫者的所有物。在缺乏自信之下，受壓迫者被教育為：在情感上必須依賴壓迫者。而這種非人性化的現象，會導致受壓迫者心理層面及生命的毀滅。唯有受壓迫者自身的覺醒，伴隨有意識且具批判性介入的「行動」，才能改變現實，以「實踐」達到真正的解放。也因此，受壓迫者教育學的根基，其實是人們為了解放自身所進行之抗爭的教育學，是一種以人為本的人類教育學。它透過對話的過程，讓受壓迫者相信他們必須覺醒，為自己的解放而戰鬥。

受到西班牙及葡萄牙殖民的影響，拉丁美洲的主要宗教信仰為天主教。在拉丁美洲殖民地的教士們，受到殖民政府的保護，官教

[14] 弗雷勒（Paulo Freire），《受壓迫者教育學》，方永泉譯（臺北市：巨流，2003），頁82。

勾結下，財富倍增，進而墮落到一同剝削人民，少數看不過去的當地土生白人神父便開始加入人民的行列，參與革命。巴西的主教卡瑪拉（D. H. Camara），在1966年提出帝國主義與基督宗教不能共存，人民應當動員起來以和平鬥爭的能力對統治階級施壓，迫使政府改革。直至1968年，終於定義「解放神學」為窮人的教會，明白指出教會應當與窮人團結，一起對抗不公與壓迫。[15]在南美洲的神父們站到人民的一邊，帶領所愛的人民在擁有對神的盼望中，群起抗爭權勢，並逐步爭取教廷的支持，解放神學成為南美獨特的一派天主教徒。「解放神學」就好像是天主教父親最聰明卻叛逆的小兒子，它和格瓦拉一樣，看盡拉丁美洲人民的貧窮與苦難，不願與叔伯們（當時與貴族們勾結的教廷或主教、神父們）同流合污去壓迫人民，於是選擇拿起武器，與人民站在同一陣線，走出自己的另一條路。武金正神父認為：

> 拉美解放神學的方法是針對貧窮、受壓迫的地方教會和民眾的適應方法，這方法幫助教會澈底認識現況……做一個整體、緊急和澈底的改革。然而，這個改革不只是理想的標題，而是過程中的演變，其基本條件是意識化的教育，如傅來爾（P.Freire）所提倡的……即由歷史最低層、社會的下層角度來看，這樣聖經就深入貧窮教會的生活。[16]

這樣一套神學理論的訴求是，天主是人類（尤其是受壓迫者及貧窮者）的解放者，如同聖經所示，祂在耶穌身上所顯示的愛是以窮人為優先，由耶穌犧牲自己完成使命來拯救受苦的人，因此該理

[15] 劉清虔，《邁向解放之路：解放神學中的馬克思主義》，（臺南市：人光，1996），35。

[16] 武金正，《解放神學（上冊）：脈絡中的詮釋》，（臺北市：光啟社，2009），41。筆者按：武金正這裡將Freire翻譯為傅來爾，本文則採用弗雷勒，兩者皆指Paulo Freire。

論的先驅者古鐵熱（Gustavo Gutierrez, 1928-）強調：「真實的信仰該愛護窮人，並和他們在一起，分擔他們的需要和觀點」，[17]同時從受壓迫者的角度去看拉丁美洲底層的歷史。弗雷勒與解放神學的概念都是必須讓人民先學習以批判意識去重新看待歷史，以認清自身的定位，進而以團結的方式參與階級鬥爭，解放活在客觀罪惡狀況中的窮人與富人，以邁向無階級的烏托邦。

從依賴理論到解放思潮的時代發展，再爬梳受壓迫者教育學和解放神學之間的互動關係，我們可以逐步體會波瓦如何透過當時的南美洲政治環境，培育出根深蒂固的左派思想，並啟發出後來的「被壓迫者劇場」。

波瓦的左派思想起源與發展

坊間學者對「解放神學」與「受壓迫者教育學」的因果關係各說紛紜。有人說，弗雷勒是受到解放神學的影響，[18]也有人說，解放神學是受到弗雷勒的受壓迫者教育學影響。[19]事實上，這兩股同一時期的思潮是互為表裡、彼此影響的。武金正神父指出，有人視弗雷勒為解放神學的先驅，亦有人將他和馬克思（Karl Heinrich Marx, 1818-1883）[20]放在同等重要位置來探討解放神學。可以確定的是，弗雷勒的教育特色是在脈絡中成形，以進行教育改革，必須

[17] 同上註，頁85。

[18] 方永泉在《受壓迫者教育學》30週年版的譯序（Freire 2003, 45-46）中表示，王秋絨歸納出弗雷勒主要受歐洲學術思潮及巴西本身所處的拉丁美洲哲學思潮影響，方永泉進一步指出，拉丁美洲哲學中，解放神學便是影響弗雷勒的思潮之一，尤其在解放神學實踐革命決心及人道主義這方面，使他在教育思想與方法上特別強調自由與平等、尊重等概念。

[19] 劉清虔提到，「費爾利（P. Freire）的思想對解放神學影響很大，可見於麥德林拉美主教會議之中」（劉清虔 1996，33）。筆者按：劉清虔將Freire翻為費爾利，與武金正所述傳來爾、筆者與王秋絨所翻弗雷勒，皆為同一人，僅不同時代採不同翻譯。

[20] 解放神學、被壓迫者教育學及被壓迫者劇場此三者因明顯的左派思想，使得馬克思主義成為影響此三者的重要理論。

結合其身為巴西人，以及身處於二十世紀的南美歷史及社會文化等種種因素，以瞭解其與解放運動如何息息相關。同樣地，波瓦的「被壓迫者劇場」之發源，亦應由其國家、生長時代的背景及社會文化來探究其脈絡。

　　1945至1964年是巴西的民主試驗時期，也是解放思潮最蓬勃發展的時刻。1955年波瓦自美國留學返回巴西後，在1956年受邀接掌聖保羅阿利那劇團，他在阿利那時期所結識的夥伴們多為極具左派思想的藝文人士，例如：編劇兼演員瓜爾尼耶利（Gianfrancesco Guarnieri, 1934-2006）、菲阿尼那（Oduvaldo Vianna Filho, 一般暱稱他為Vianninha, 1936-1974）等人，皆是承襲了父執輩的左派政治觀點。這群年輕劇場人在革命解放的洪流中，試圖運用戲劇的力量，在動亂的年代做些什麼。巴西著名劇評家阿爾梅依達·普拉多（Décio de Almeida Prado, 1917-2000）[21]認為，波瓦並非生來就是左派人士，即使是在1953年赴美留學時，他除了在表演方面受到史坦尼斯拉夫斯基方法影響甚鉅外，其編導走向都是以田納西威廉斯（Tennessee Williams, 1911-1983）及奧凱西（Seán Ó Cathasaigh, 1880-1964）等現代英語劇作為主。直至在阿利那期間，從瓜爾尼耶利編寫的左派劇作《他們不打領帶》（*Eles não usam black-tie*, 1958）一炮而紅後，他在在瓜爾尼耶利及菲阿尼那這兩個年輕人的影響下，才成就了後來的極左思想。[22]

　　當時，由里約熱內盧來到聖保羅大學（Universidade de São Paulo, USP）就讀的瓜爾尼耶利和菲阿尼那，自行組成了聖保羅學生劇團（Teatro Paulista do Estudante），而後該劇團隨即併入阿利那劇團，兩人亦開始接受波瓦的演員身體及編劇訓練。由於兩人

[21] 普拉多為巴西重要的戲劇學家，巴西現代戲劇的知名編導演及新一代的戲劇評論家多為他的學生。

[22] Izaias Almada, Teatro de arena: Uma estética de resistência (São Paulo: Boitempo Ed., 2004), 38

來自於極左派的政治家庭，在創作及表演上都呈現其左派思想。在波瓦所開創的編劇研究室過程中，瓜爾尼耶利和菲阿尼那的作品成為阿利那劇團主要演出作品，他們相信，「觀眾渴望聽到的是以巴西式語言表現出他們自身所處的社會問題」。[23]在此之前，巴西的劇場多以翻譯劇作為主，不論是故事情節或是語言表現，都是歐洲式的風格，與巴西本地的文化與生活大相逕庭，所翻譯的葡文臺詞亦是布爾喬亞階級的正統葡語，對於普遍使用大眾化巴西葡文的民眾來說，不僅對故事本身沒有共鳴，更因語言的難度而產生隔閡。編劇研究室的目的就在於發展出本土化的作品。瓜爾尼耶利與菲阿尼那以巴西本地日常生活中所使用的巴西葡文[24]及民間俚語做為臺詞基礎，故事主題則從左派的批判性思想出發，對巴西當時的社會進行觀察與再現。長時間與兩人共同討論劇本的相處過程，多少對波瓦產生思想上的影響。

　　瓜爾尼耶利來自於音樂藝術家庭，他在阿利那的第一齣劇本創作《他們不打領帶》中，以淺顯易懂的方式，深入探討當時貧富不均及薪資不公等社會議題，波瓦自此將阿利那的演出定位，從過去搬演外國劇本，改為著重民眾相關議題的本土創作。1962年，瓜爾尼耶利與波瓦及其他三位同事，買下阿利那劇團的經營權，之後包括《狗兒子》（*O filho do cão*, 1964）、《阿利那說孫比》、《阿利那說奇拉登提斯》（*Arena conta Tiradentes*, 1967）、《卡斯楚阿爾維斯尋求之旅》（*Castro Alves pede passagem*, 1972）、《在空中停止的吶喊》（*Um grito parado no ar*, 1973）等軍政時期的創作，都隱含著反抗當時資本化社會現象的左派理念。身為主張社會主義理念的編劇和演員，除表演藝術外，瓜爾尼耶利亦熱衷

[23] 同上註，頁73。
[24] 葡萄牙文到了巴西有了些許的變化，尤其以文盲居多的巴西，許多土生土長的巴西人根本無法講出正確的葡文文法，一般民眾對於咬文嚼字的古典葡文容易產生疏離，加上有些文字是以外來語（英文、法文等外國語）或是原住民語（杜比語等）音譯沿用，坊間使用的俚語與正統葡文更是相去甚遠。

社會福利工作，1984至1986年間擔任聖保羅市文化局祕書長時，便致力於推動多項社區活動。

阿利那的成員菲阿尼那，是二十世紀初巴西重要編劇和導演奧都發爾多・菲阿那（Oduvaldo Vianna, 1892-1972）的兒子。他繼承了父親在導演及編劇方面的才能，和瓜爾尼耶利是志同道合的好兄弟，一起創辦聖保羅學生劇團，一起閉團加入阿利那，接著多了個波瓦，哥倆好成了三劍客，三人成天待在阿利那劇團對面的酒吧，沒日沒夜地聊戲、聊巴西社會議題。他在阿利那創作的第一齣劇作《查裴杜巴足球俱樂部》（*Chapetuba Futebol Clube,* 1959）凸顯出兩個現象：一是國民對足球運動崛起的激情，一是隨之而來的國家假球弊案。單純熱情的球迷與充滿期待的認真球員，對比到貪污與無數弊案的骯髒組織運作的齒輪，老百姓只是無辜的受害者。離開聖保羅回到家鄉里約熱內盧，菲阿尼那倚重波瓦及阿利那劇團的能力與資源，與幾個同好創辦如同阿利那分團一般的「意見劇團」（Grupo Opinião），讓兩大城市都有激起人民社會意識的本土音樂劇場在運作。

一個熱愛劇場藝術卻身為傳統老古板麵包師傅的兒子，遇上兩個來自擁有開放思想藝術家庭的小伙子，同儕間的相處與對話，充滿了以藝術貢獻熱情的激烈火花，年輕人對社會不公義的憤世嫉俗，開啟了波瓦的左派激進理念與前衛創作。

在擔任聖保羅阿利那劇團導演期間（1955-1971），波瓦陸續帶團前往巴西東北部較為窮苦的城鎮，演出反映社會現象議題的戲碼多次。這些小鎮一向是巴西最窮的地方，烏拉圭記者加萊亞諾（Eduardo Caleano, 1940-2015）這樣敘述那個時代的現象：

> 從殖民時期就傳下來一種至今仍然存在的習慣，就是吃土。
> 缺鐵造成貧血，東北部孩子們經常吃的是樹薯和菜豆，運氣
> 好還可以吃一些乾醃肉，由於這種食品缺少礦鹽，孩子們出

於本能，就吃泥土來彌補……巴西東北部目前是西半球最不發達的地區，這是一座容納三千萬人的巨大集中營……那裡常發生週期性的饑荒。[25]

　　在這樣的窮鄉僻壤，當時正盛的便是「受壓迫者教育學」和「解放神學」這類解放思潮。1950年代及1960年代也正是弗雷勒的蛻變期：他由法律系畢業的高材生轉而研究成人教育。身為天主教徒的弗勒雷，在這段時間，也與天主教的地方主教合作，在海息飛（Recife）推動識字教育，其目的不只是教導農民讀寫的能力，而是透過閱讀書寫所習得的知識，提升貧苦文盲的政治參與能力，使農民們開始意識到自己清苦的現況是可以被改革的。1963年弗雷勒接受改革派總統古拉特（João Goulart, 1919-1976）[26]的委託，推動全國識字方案，目標為二萬人掃盲，結果卻僅僅施行九個月便告終止，主因即為巴西在1964年面臨軍事政變，弗雷勒被捕入獄70天。而後，他流亡到智利及美國等異鄉多年，並於1967年在智利出版代表作《受壓迫者教育學》。

　　同一時間，也是解放神學的萌芽期。第一代的本土拉丁美洲神學家，包括祕魯的古鐵熱等人，陸續自歐洲神學院學成返回家鄉佈道，面臨拉丁美洲無盡的貧窮與飢餓，傳教士們難以將在擁有富足生活的歐洲所學得的神學，用來教導信徒們如何在絕望中仍堅守信仰。於是，這時的教士開始推動另類的神學，站在窮人的立場，主張流血抗爭，和農民們一起對抗地主，相信透過自身的努力和對基督的信仰，未來仍值得盼望。在1968年的麥德林會議中，古鐵熱提出「解放神學」名詞，確定了拉丁美洲的解放神學思潮。

　　波瓦和弗雷勒、解放神學，同樣生長於拉丁美洲的土地。1960

[25] 加萊亞諾（Eduardo Galeano）著，《拉丁美洲：被切開的血管》，王玫譯（臺北市：南方家園，2011），頁86-87。

[26] 古拉特為巴西1961至1964年的總統，後被軍政府發動政變推翻。

年，波瓦與正好在東北部城市海息飛從事文盲識字教育的弗雷勒首次相遇，此時的弗雷勒，將思考重心放在以「對話」的方式進行教育，波瓦也因此開始思考「對話」的概念。1963年，波瓦再度前往海息飛，參與弗雷勒主導的二萬人掃盲識字計畫，此次雖未見到弗雷勒本人，波瓦仍嘗試著運用弗雷勒的提問式方法，在該計畫中操作教育劇場工作坊。

1961年，在海息飛帶給波瓦的另一個震撼，[27]來自於當時他所寄居處的主人——巴塔利亞神父（Father Batalha）。

波瓦在巴西北部各貧苦城市巡迴演出時，拉丁美洲正進入發展神學（解放神學的前身）的階段，傳教士們和貧苦的農民們站在同一陣線，主張反客體為主體，認為拿出勇氣對抗強權才是耶穌真正的愛。巴塔利亞神父正是「解放神學」的追隨者之一。

阿利那劇團以被壓迫的無土地農民故事為基準，演出了農民們的心聲，該劇的結尾處理是由一名演員舉起道具槍登高一呼，高喊：「土地是屬於人民的！我們應當用我們的鮮血去討伐地主們！」演出結束，一位名叫偉吉利歐（Virgilio）的農人，帶著受該劇感動的淚水和激昂的心情，請求阿利那劇團的成員們帶著槍枝和他們一起去向地主抗爭。[28]正當波瓦陷入兩難的思考困境時，巴塔利亞神父給了他極具啟發的解答。巴塔利亞神父告訴波瓦：

> 神要我們愛我們的鄰舍如同愛我們自己，但誰是我們的鄰舍？這鄰舍指的不是那些偷取土地的法西斯地主。我們的鄰舍是那些你在大眾和你的劇中所看到的那些農人們。被羞辱的和被要求的，瀕死於飢餓當中……沒有一個有羞恥心的基

[27] 1960年在海息飛的旅程，雖然沒有實際時間點的文獻，但依照波瓦在文中曾提及該趟旅程有半年之久，筆者估計該旅程為跨年度之旅，故1961年和巴塔利亞神父的對話應是同一趟旅程。

[28] Boal, Augusto. *Hamlet e o filho do padeiro: memórias imaginadas.* (São Paulo: Cosac Naify, 2014), 213.

督徒能夠像一個觀眾一樣，袖手旁觀在鄉下發生的這種種；
我們必需要成為演員！[29]

　　巴塔利亞神父並以聖經著名人物的殉道為例進一步反證，在
巴西的社會下，甘願只做為一個觀眾而不願站起來改革的人，等於
是將基督再次釘在十字架上，而生存在現在的每個人，都有義務選
擇對抗強權的正義道路，在現實中再次解救基督。東北部的這趟旅
程改變了波瓦的生命，波瓦也因此深深感受被壓迫者的苦，認定為
善與助惡都在自我的抉擇當中，尤其偉吉利歐和巴塔利亞神父的出
現，更讓波瓦開始認真思考劇場的實用性。

　　1960年代與弗雷勒及巴塔利亞神父在東北部的相遇，改變了波
瓦對政治劇場的看法，軍政府時期甚至嘗試以劇場激起觀眾的政治
意識，1971年，他被以和弗雷勒相同的文化反動罪名下獄，假釋出
獄後流亡歐美，於祕魯時完成《被壓迫者劇場》專書。

　　由此可知，後來在祕魯完整成形的「被壓迫者劇場」技巧，其
思想起源，與波瓦這趟東北部之旅和弗雷勒（受壓迫者教育學）及
巴塔利亞神父（解放神學）的邂逅，有相當的關聯。

　　先一步流亡異鄉的弗雷勒，在1960年代末從智利轉至美國哈佛
大學擔任客座教授。此時，他體認到，在經濟與政治生活中遭受到
壓迫與排擠的弱勢者，其實並不獨限於第三世界國家或依賴文化之
中，於是將受壓迫者的定義延伸到政治上，並開始關注所謂的「暴
力」。[30]而後來到法國居留的波瓦，看到擁有富足社會及完整福利
制度的第一世界也有被壓迫者，被壓迫者並非僅限於受到生活及生
命威脅的第三世界底層人民。第一世界人民的心靈空虛，更加造成
了他們內在的壓迫。

29　同上註，頁215-216。
30　弗雷勒（Paulo Freire），《受壓迫者教育學》，方永泉譯（臺北市：巨流，
　　2003），頁82，頁43。

弗雷勒在逃亡期間，於1970至1980年代，持續與普世基督教合作，在教會中推動意識化教育。1979年，軍政府地位動搖時，弗雷勒返回巴西協助甫成立的工黨（Partido do trabalhadores, PT），持續推動解放性的成人教育計畫，並在工黨執政時期的聖保羅市政府擔任教育部祕書長（1989-1993），以解放人民意識為基礎，致力於巴西掃盲工作，期能掃去民眾雖然已獲自由卻仍被僵化的思想，指導人民以開闊的視野學會書寫與言說。[31]

　　巴西工黨創立於1980年，其成立宗旨為以馬克思主義等左派社會主義思想，號稱為代表底層工人的黨派，是由一群解放神學家、左派知識分子及工會領導人所組成。解放神學家們結合弗雷勒的意識化與人性化概念，在底層的勞工界推動解放教育與神學的思想，激起窮苦人民的個人解放與政治意識，這些高知識份子與工會合作創黨，並推舉出後來影響巴西政界甚大的政治人物魯拉為黨主席。出身貧民窟且曾受職業傷害斷了一隻手指的工會領袖魯拉，在2002年當選連任兩屆總統，被稱為是巴西史上最受歡迎的人民總統，至今仍為左右巴西政壇人事的重要人物。弗雷勒在工黨的地位相當崇高，凡為工黨執政的城市，包括聖保羅州的歐薩斯科市（Osasco）等，一直都全力支持保羅弗雷勒研究機構（Instituto Paulo Freire, IPF）[32]的各項計畫。波瓦在1991年亦選擇加入擁有共同理念的左派工黨，以該黨候選人身分參選並當選里約熱內盧市議員。[33]

[31] 直至現時，在巴西政界並不重視學歷，其登記參選的學識要求僅為「識讀寫」，或許正是延續弗雷勒的精神，僵化的教育學歷並不重要，重要的是能活學讀與寫，使一般沒有機會接受高等教育的百姓，也有參政發聲的機會。

[32] Instituto Paulo Freire（IPF）由弗雷勒在1991年4月12日創辦，主旨在凝聚一般人與各學術機構的力量，推動人性化教育的夢想，該機構位於聖保羅市內，靠近歐薩斯科市（Osasco）的邊界，目前仍由其子Lutgardes Costa Freire及其學術上的追隨者持續運作中，該組織負責人為他的遺孀Nita Freire。

[33] 該黨以左派思想為創黨依歸，但執政後因爆發巴西最大貪污案而瓦解再重組，波瓦晚年因不滿工黨悖離初衷，涉及大量墮落貪污案件，曾幾度公開抨擊該黨，但原則上仍是支持以左派為依歸的政黨。該黨捲土重來後，又再次於魯拉之後的蒂瑪‧羅

1：弗雷勒研究中心（IPF）目前由其子路特卡爾德斯（Lutgardes）負責管理。
2：弗雷勒研究中心所在的大樓正是以其名命名。
3：弗雷勒研究中心蒐集了相關學術文章。
4、5：弗雷勒研究中心也設有相關圖書出版門市。

　　意外從劇場轉換跑道成為政治人物，波瓦的市議員生涯開始於1992年，他將論壇劇場延伸，發想出「立法劇場」，使民眾能夠透過自己的表演，進而立定民之所欲的法律。1997年，天主教廷也將解放神學的定義，增加了所謂「窮人與富人的對話」，主張除了對

塞夫總統任內，爆發更大貪污案被人民罷免，魯拉也因之被捕調查，由於與本文不相關，故不多贅述，但其黨派成立的初衷確實是以勞工及弱勢權益為主要訴求。

窮人的關懷，也應注重富人的內心層面。弗雷勒、波瓦和解放神學三者在時代的潮流下成形，再隨之延伸其政治觸角，關照不同時代的需求。

從實踐方法和思想理念來看，波瓦、弗雷勒與解放神學這三者有許多共通點。第一，這三者都是和窮人及被壓迫者站在同一陣線，其理論的根基均來自於馬克思主義的無產立場，講求的是人與社會的解放，都是由下而上的，與統治階層由上而下的角度相對。解放神學的由下而上觀點，是由最小的下層百姓往上看統治者。弗雷勒的解放教育，是由人的生活文化脈絡往上的社會產物。至於波瓦，亦是以社區觀眾為出發，往上揭示當代的社會宰制現象。

其次，三者進而主張正確實踐先於正確理論，重視的是透過實踐的發生，達到反省的功能。在實踐的過程中，細微的觀察甚為關鍵。透過觀察、判斷和行動的過程，「解放神學」行動的成果轉變為改善後的觀察對象，然後一再循環並不斷地改善。「受壓迫者教育學」透過仔細觀察和分析現況，使教師得以協助學生對現況有所認知；而在波瓦的「被壓迫者劇場」中，則設有一跳出劇情外的丑客，以客觀立場提醒觀眾在觀戲時也應保有獨立批判思考的能力，當演出結束時，舞臺轉化為任何人都能參與的論壇，由丑客引導臺下觀眾取代演員，成為所謂的觀演者（espect-ator），讓觀演者將自己的觀察與看法轉化為行動演出，達到解決問題的目的。這樣的劇場模式稱之為「論壇劇場」，同樣也是以行動實踐為先，再透過現場觀眾的觀察與不斷的實踐試驗，反覆尋求解決的方案。

「被壓迫者劇場」系列方法中，另有一項運用於戲劇治療領域的技巧，稱為「慾望的彩虹」。這套方法有別於論壇劇場是積極地找尋解決方案，而是透過當事人的講敘與導演故事，達到行動的實踐，專注於編導演的當事者，透過訴說與演出的再現，客觀地重新審視過去事件對他的影響。過程中也設立了一名觀察者（observer），觀察者不加入演出，他跳出情境，從旁觀者清的

角度提出見解，使陷於情境當中的當事人能夠更客觀地看到自身的問題。

此外，三者都追求一種人性化（humanization）的志業，期讓被壓迫者有意識的介入，以達到對話、反省與溝通的目的。其中，「對話」便是打破宰制階級那面壓迫之牆的主要過程，透過對話的建立，教育不再是囤積式的填鴨，而是提問式的互相啟發。[34]

所謂的「獨白」（monologue），指的是一個人自言自語的言說，而「對話」（dialogue）是兩個人彼此產生交流的言談。「對話」也是產生思想並激盪思考的一項途徑，透過對話，能讓各種意見有了無限的可能。巴赫金認為：

> 對於話語來說，最可怕的莫過於沒有人應答了……使人聽到，本身已是對話關係了。話語希望被人聆聽、讓人理解、得到應答，然後再對應答做出回應，如此往返。[35]

是故，對話本身應是有所回應的互動。弗雷勒進一步指出，對話是人與人之間的邂逅，民眾在說話中為世界命名，它是人類存在的必要性，是一種創造及再創造的工作，而這中間必須以愛為基礎，他深信革命是一種愛的行動。[36]在他眼裡，格瓦拉才是真正擁有無私且真誠的愛、將身體與思想置於被壓迫的人民立場的完人。資本主義將愛的意義扭曲，使之成為宰制者變態的愛，真正的愛是謙卑的對話，幾近格瓦拉那種愚蠢而真誠的愛，對人性有著高度的

[34] 教育成了存放的活動，學生是存放處，老師是存放者，形成囤積的概念，這種概念是由上而下的，由自以為高知識的人對無知者的恩賜，這種被動的接受，使受壓迫者被改變意識，而不是改變壓迫的現象，只有用揭問式的教育人才能真正的存有，教育才是生成的。這是一種革命性的教育，激起學生意識的方法。

[35] 巴赫金（Mikhail Bakhtin）著，《文本對話與人文》白春仁、曉河、周啟超、潘月琴與黃玫等譯（石家莊：河北教育，1998），336-337。

[36] 弗雷勒（Paulo Freire），《受壓迫者教育學》，方永泉譯（臺北市：巨流，2003），頁129。

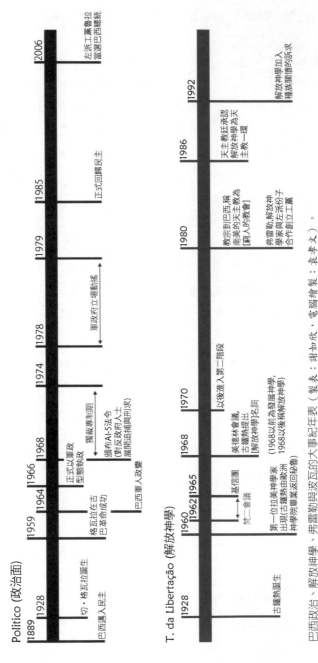

Politico (政治面)

1889　巴西邁入民主
1928　切·格瓦拉誕生
1959　格瓦拉在古巴革命成功
1964　巴西軍人政變
1966　正式以重政型態執政
1968　頒布AI-5法令（對反政府人士展開追捕與用決）／獨裁專制期
1974
1978　軍政府立場動搖
1979
1985　正式回歸民主
2006　左派工黨魯拉當選巴西總統

T. da Libertação (解放神學)

1928　古鐵熱誕生
1960　第一位拉美神學家出現(古鐵熱由歐洲神學院畢業返回秘魯)
1962　梵二會議
1965　基信團
1968　美德林會議　古鐵熱提出[解放神學洗詞]　(1968以前為發展神學，1968以後稱解放神學)
1970　以後進入第二階段
1980　教宗到巴西稱南美的天主教為「窮人的教會」／弗雷勒,解放神學家與左派份子合作創立工黨
1986　天主教廷承認解放神學為天主教一環
1992　解放神學加入種族關懷的訴求

巴西政治、解放神學、弗雷勒與波瓦的大事紀年表（製表：謝如欣、電腦繪製：表孝文）。

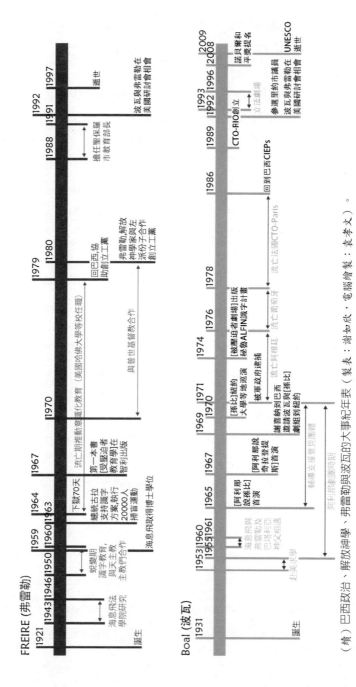

（續）巴西政治、解放神學、弗雷勒與波瓦的大事紀年表（製表：謝如欣、電腦繪製：姜孝文）。

信心，使對話者擁有水平式的互信，進而開始批判性的思考。包括美國戲劇學者舒曼等人，都認為波瓦在「對話」這部分，受弗雷勒影響頗大。[37]

古鐵熱與弗雷勒的觀點大致相同，他認為弗雷勒教導人民從天真意識走向批判意識的教育解放，是當時代最具創造性的成功思想之一，而基督徒亦應在生活中具體實現他們的愛。在拉丁美洲的環境下，要宣講福音就要站在天主的愛的角度，與群眾站在一起，「拒絕」不公義的社會結構，進而「宣告」建立兄弟平等的社會。古鐵熱甚至提出，「參與階級鬥爭不但不違反普遍的愛；而且為了使這普遍的愛具體化，此投入行動在今日是必要的，也是不可避免的方式」。[38]為解放而奮鬥的窮人們，在努力活出信仰後，更能認出天主的愛。因此，武金正以為，宣講福音亦具有提醒良知和政治化的功能。

波瓦在2002年於美國洛杉磯南加大（University of Southern California, USC）亦首度提出「愛」的概念。[39]波瓦表示，透過對大自然的感知，我們感受到愛，在與民眾的接觸過程，我們以對他們的愛去幫助他們，找到自己的形象，這樣的愛，就是「被壓迫者劇場」方法的概念。[40]

在「由下而上的關懷窮人及被壓迫者」、「主張正確實踐先於正確理論」、「追求人性化的志業」以及「從愛出發」這四項共通的理念中，最重要的是「愛」。解放思潮的出發點在於對人民發自內心的愛，才能達到由下而上的關懷與同理心。然而，「以愛之

[37] Jan Conhen-Cruz and Mady Schutzman ed., *Playing Boal: Theatre, Therapy, Activism* (New York: Routledge, 1994), 1.

[38] 武金正，《解放神學（上冊）：脈絡中的詮釋》，（臺北市：光啟社，2009），頁105。

[39] Kelly Ju-Hsin Hsieh, *The Feasibility of Using Boal's Legislative Theatre Method in Taiwan.* (California: SJSU, 2004), 118.

[40] 謝如欣，2003年波瓦*Love*演講筆記整理。（California: University of South California, 2003.6.14）

名」是否會像十字軍東征一樣,「以神之名」而戰,遭到有心人士的意識型態操弄,淪入更大的危機?

波瓦的解放詩學:被壓迫者的美學

如前所示,「被壓迫者劇場」的精髓與解放神學、弗雷勒思想一致,在於擁有「愛」的本質。然而,「愛」,這樣抽象的名詞,代表的究竟是什麼?當然,三者所認定的不會是情侶間的小情小愛,而是像耶穌基督對全人類的犧牲、格瓦拉為異國陌生人民的獻身,這類的大愛抽出其精神,置入到你我的生活之中,可以是一種不存在偏見、不預設尊卑、真心向對方付出所能的公義的愛。

這樣的愛是一種將心比心且跳脫階級的愛,教宗與信眾之間、師與生之間、施與善行者和接受幫助者之間,一開始就必須將高人一等的優越感去除,無私地給予並敞開心胸,彼此對話。具有真誠之愛的人,與對方站在同一陣線,站在對方所處的立場思想,而非強制對方接受自以為是的聰明智識。

巴西基層人民對於那種沒有愛的、壓迫的、自以為是的強制領導心態深惡痛絕,從2014年的總統大選可以明顯看出。工黨執政12年來貪污案件不斷,女總統羅塞夫(Dilma Rousseff)上任後更加嚴重,甚至連經濟都全面下滑,景氣低迷通膨上升,卻仍能在最後以些微差距勝過資本派的內菲斯(Aécio Neves)順利連任,主因就在於巴西資本家長期以來一副只有他們能救經濟,對白領以下階級的優越領導態度,早已惹惱了近年來被壓迫意識覺醒的窮人們。而窮人們,正是巴西的多數選民。[41]

[41] 身為記者兼被壓迫者劇場工作者的布蘭朵(Tatit Brantão)於選前接受筆者訪問時指出,政治世家的富家子內菲斯,就是典型資本家高高在上、狗眼看人低的樣子,她認為,這樣的人是不會站在窮人角度去思考的,不管誰做總統,只有左派工黨執政,才能延續前總統魯拉的政策,以真心的愛與關懷去照顧窮人。雖然羅塞夫後來也因貪污案被罷免,魯拉亦被收押禁見,但支持者仍不斷在街頭聲援,要求政府釋放人民的偶

因為對人民的愛，解放神學的神父們拿起刀棍，帶著人民流血抗爭。弗雷勒以「真誠的愛、武裝的愛」，[42]引導受教者主動學習，去發現、去感受。波瓦則是從對社區民眾的愛出發，主張以「劇場」做為武器，鼓勵民眾將之揮舞在生活中砍去自我武裝的面具，解放真實的自己，去愛自己，也給周遭的人更多的愛。

如同巴西武術（Capoeira）之於葡萄牙殖民時逃亡山中的黑奴們，[43]「被壓迫者劇場」就好像是當代被壓迫的人們保護自己的一種武術。也因此，波瓦的「被壓迫者的美學」實際上便是「戲劇做為一項武力藝術」（teatro como arte marcial）的根本，而「被壓迫者劇場」就是所指稱的那項做為武力藝術的主要工具。

「戲劇做為一項武力藝術」一詞，首次出現於波瓦在2000年出版的自傳書。[44]他認為，全球化是造成失業和經濟壓迫的元兇，人們不能被全球化給機械化了自我，必須讓戲劇幫助人們跳出身體與心靈的窠臼。而後在2003年1月出版以反全球化為主旨的短篇文集，直接以此為書名（即*O TEATRO COMO ARTE MARCIAL*），[45]時值巴西左派政黨工黨魯拉當選總統，在魯拉的當選聲明中，主張致力消除巴西五千萬人民的飢餓現象（雖然事隔兩屆後，他的繼承人羅塞夫仍喊著一樣的口號，卻反而逆向造成中產階級陷入高稅收、高通膨的經濟滯留狀態，但當魯拉在位時，確實讓多數肯努力的窮人晉升至有屋可住的中產階級），並提出在拉丁美洲與其他第

像總統，正是對資產階段對人民分等級的思想反彈的表現。

[42] 弗雷勒（Paulo Freire）著，《希望教育學》，國立編譯館編（臺北市：巨流，2011），175。

[43] 巴西黑奴解放前，許多不堪受虐的黑奴逃往山中，為了捍衛自由，他們發展出一套武術自衛，以抵禦追緝的白人，解放後將其搭配音樂，改良為舞蹈卡波耶拉（Capoeira），又稱「巴西武術」。

[44] Boal, Augusto. *Hamlet e o filho do padeiro: memórias imaginadas.* (São Paulo: Cosac Naify, 2014), 350。初版於2000年。

[45] 此書收錄了27篇文章，包括波瓦周遊世界各國進行「被壓迫者劇場」工作坊時，對當地及參與對象的觀察與新增的見解，同時以身為一個巴西人的角度看世界，提出對全球化與政治性藝術及藝術中的政治等議題的看法。Adrian Jackson翻譯的*The Aesthetics of the Oppressed*一書收錄了此書其中12篇文章。

三世界國家之間以物易物的商業交流方案。這樣回歸原始互動的單純想法，確實是新解放思潮的一種創新，也讓巴西人民對未來的遠景抱有希望。因為對新政府存有盼望，波瓦相信巴西的社會文化仍然是可以改革的，而「劇場」就是文化保衛的最佳武器。他點出：

> 劇場是藝術，也永遠是武器，今日，從未更多，透過我們文化生存的打鬥，劇場是藝術，它揭示我們的身分認同及做為保衛的武器。[46]

在被壓迫者美學的論述中，波瓦提到杜斯妥也夫斯基（Fyodor Dostoyevsky, 1821-1881）曾說：「只有美麗能拯救這個世界」。但他認為，應當將這句話另外詮釋為：「只有美學可以使我們獲得對這個世界和社會，最真實且最深刻的理解」。[47]於是，為了拯救世界，我們必須透過美學深刻地理解我們所處的社會，因為嘗試藝術創作，不管是歌唱、繪畫或是寫詩，人們因為去做而得以更加認識這個世界，也因此更增長了自身的能力。

平日被壓抑自我的民眾，透過遊戲達到由內而外解放客體的存在，活絡了腦細胞，啟發了被遺忘的五官感知，開始有了創作美學的能力。他們透過意象劇場、論壇劇場，使屬於自己的故事，透過戲劇藝術而完整化，再將之變化為慾望的彩虹、隱形劇場（teatro invisível）、新聞劇場（teatro jornal）、直接行動（ações diretas）及立法劇場（teatro legislativo）等不同功能的刀劍，運用在個人與社會上。其中，「隱形劇場」是一種隱性的論壇表現，演員將社會議題編排成戲，在公共場合像生活一樣融入民眾，透過未事先聲明的表演，激起現場民眾對議題的關心。「新聞

[46] Augusto Boal, *O teatro Como Arte Marcial* (Rio de Janeiro: Garamond, 2003), 91.

[47] Augusto Boal, *The Aesthetics of the Oppressed* (London: Routlegde, 2006), 29.

劇場」是波瓦在巴西小劇場運動的阿利那劇團就開始的創意練習，以當天新聞報導做為劇本創作的主題，透過各式閱讀與聲音搭配等表演方法，找出隱藏在新聞背後的真相，並將之呈現為戲。「直接行動」是在大街上的戲劇化演出，它可以出現在示威遊行，也可以是任何結合音樂、舞蹈等戲劇化元素的公民行動。「立法劇場」則將論壇劇場更推進一步，也就是說，如果論壇劇場是將戲劇還之於民，那麼立法劇場就是將立法權還之於民，在觀演者結束論壇的角色取代後，舞臺轉換為虛擬立法院，由在場所有人列出可行性法案，經三讀決定是否通過，再轉交相關單位或真正的立法者執行。

　　如此，我們可以得出一項論點，即被壓迫者劇場就是一種透過被壓迫者美學表現的戲劇性方法，它具有社會性及政治性，帶有相當哲學基礎的系統，是包括所有劇場整合的藝術，其目的是在打倒劇場壓制體系下的三道牆，讓任何人都有創造美麗拯救自我、甚至拯救世界的能力與意願。

　　有別於布萊希特提出舞臺上有形的三面牆，波瓦的「被壓迫者劇場」擬打破的是更深層面的三道無形的牆，這三道牆存在於你、我、創作者與每個人的生活之間，它們無所不在。

　　第一道牆是介於舞臺和觀眾席的牆（也就是布萊希特所稱的第四面牆），使任何人都可運用劇場的力量；第二道牆是介於戲劇化場景和真實生活中的牆，可讓劇場成為改善現實生活環境的一項預演；最後一道則是打倒介於藝術家及非藝術家的牆，每個人都是一個個體，擁有思考的能力，對藝術及文化有所感知，於是，人人都能夠成為藝術家，做自己生命劇場的主宰。[48]

　　相對於宰制階層獨白式的政令宣導，當觀眾介入劇場成為觀演者，就如同提問式教育在學生與教師之間建立起的對話一樣，使觀眾與角色產生了對話，激起了觀眾對事件的意識。自由運用

[48]　Augusto Boal, *A Estetíca do Oprimido* (Rio de Janeiro: Garamond, 2008), 185.

劇場的權力，在打破第一面牆時，回到了民眾的手中。舞臺上角色虛構的對話，也在觀眾將戲劇化場景轉為真實生活的預演而變為真實。

　　創作原本就是人們生來即有的恩賜，人人生來能歌、能舞、能演，直到「階級」的出現。波瓦認為，階級的區分剝奪了人民的權利，將演員和觀眾分開，導致臺下的觀眾逐漸地被壓制馴服，乖乖地坐在觀眾席聽從臺上的教化。在僅供觀賞的劇場壓制之下，人們將思考的權柄讓給了劇作家、讓給了詮釋的演員，以致自己甚至忘了什麼是「對話」，不自覺地放棄了對話的權力，自己創作的本能也慢慢退化。

　　接著，連被放置在負責創作的階層，都為了生活而被更上一層的財富階級所控制，藝術受到了財富階級的支配，成為服務於支配階級的支配性藝術。金字塔的上層階級，愉快地玩著操控的遊戲，設立了藝術的審查制度，奠定了經濟決定藝術的宰制機制。擁有和群眾立即接觸性的劇場，變成用來說服被宰制階級最有力的藝術工具。

　　藝術的審查制度讓演出所呈現的內容不再自由，為配合補助經費演些不知所云的商業產品、甚或教條式的政令宣導，觀眾逐漸忘了自己是誰，失去了思考的能力，被政府或掌握財源的金主教化成應聲的乖寶寶，壓迫與被壓迫，無形之間成為生活中的必然。現實中更加無奈的是，無味無嗅的一種毒藥早已堂而皇之地以「現代化」為名義，腐蝕巴西人民的思想。

被壓迫者美學中的反全球化觀點

　　從被壓迫者美學的觀點來看，「現代化指的是文化和經濟的全球化，它是電腦日新月異的變換、國際股票快速的上下漲跌，以及

城市炫麗的過渡」。[49]擁有經濟強權的帝國，披著全球化的糖衣，假冒偽善地、一步步地侵蝕拉丁美洲，從經濟上造成更多的失業與更多的絕望，從文化上則透過好萊塢的商品化藝術，腐蝕著被強權所洗腦教化的被壓迫者。

這也正是依賴理論所揭示的三大洲後殖民現象。根據楊格（Robert C. Young）的說法，二次世界大戰後，資本主義強權為求獲得更大的利潤，提出發展低度開發國家的理念，透過「發展」第三世界國家的工業進步，達到全球化（實際是西化）的目的。非工業化國家為配合強權所謂的「發展」，必須大量借貸，一旦期待落空，便無故成為負債國，面臨的是高額的外債和更多的壓迫。[50]

巴西第一個運用外資在工業投資上的是1950年代的總統庫比契克（Juscelino Kubitschek, 1902-1976），[51]他大動作地開放外資，使巴西的工業有了大躍進式的成長，最明顯的成功案例就是將荒涼的巴西利亞，在短短幾年內蛻變成擁有最先進建築及大量外資工廠的新首都。但此舉也導致巴西後來由於大批外債提供低價美元，造成國內嚴重通貨膨漲，前巴西總統、社會學家卡多索（Fernando Cardoso, 1930- ，曾任1995-2003的巴西總統，因改革巴西幣制由里耳轉為黑奧，穩定巴西經濟，被稱為黑奧總統）認為，正因為如此，雖然庫比契克任內使國家達到異於過去的穩定，但許多左派及學院派對他沒有好感。[52]

[49] Augusto Boal, *O teatro Como Arte Marcial* (Rio de Janeiro: Garamond, 2003), 83.

[50] 楊格（Robert J. C. Young）著，《後殖民主義：歷史的導引》，周素鳳與陳巨擘譯（臺北市：巨流圖書，2006），50-53。

[51] 雖然JK此舉為引起巴西高通膨的起點，但他所創造的經濟奇蹟，與其在藝術文化方面推動的改革式國族思想，仍為許多巴西國族主義者所稱許。後來民主直選的前總統卡多索（Fernando H. Cardoso, 1931-）認為，JK不僅開創了尊重民主與容忍異己的政治風格，其強化自由經濟市場政策亦開創了巴西的里程碑，只可惜被後來接任的小丑總統奎德羅斯（Jânio Quadros, 1917-1992）給搞砸了。

[52] 卡多索（Fernando H. Cardoso）著，《巴西，如斯壯麗》，林志懋譯（臺北市：早安財經，2010），83。

巴西雖因依賴英、美等國而使經濟及文化勢力大過原殖民母國——葡萄牙，但在看似成功地轉貧為富的金磚華麗面具底下，所隱藏的卻是如嗎啡般入侵當地的帝國宰制。依賴理論便是因為這樣的惡性循環，激起拉丁美洲本地社會學家、歷史學家的討論。根據卡多索指出，依賴理論的目標在發現「那些外在結構關係的民族社會特徵」。[53] 依賴國家因為輸出天然資源或農產品，獲得累積資本的收入，但這些產品對於輸入的核心國來說，卻只是需求的一小部分，甚至可以由其他依賴國取得，導致依賴國需要仰賴核心國不斷地接收產品。而且除了產品本身，依賴國的勞力也成為核心國的廉價人力資源，雖然可以增加依賴國人民就業機會，卻也因技術性低，使得製造業人工同樣可輕易被其他第三世界國家取代。因此，當依賴國深陷通膨高漲等經濟危機時，對於核心國是不痛不癢，但核心國的經濟現象卻牽一髮即動盪依賴國整體，這樣的關係造成核心國對依賴國更強烈的擴張與制約，使得依賴國維持在低度發展，難以翻身，反而陷入更大的貧窮。依賴理論的出現，正是為了揭示帝國經濟體系造成依賴國低度發展的不平等。

　　1960年代，美國為了和其他核心國競爭，以奪取依賴國更多的天然資源，直接介入對抗南美洲社會主義的解放運動，甚至成為巴西軍事政變的幕後支持者，使得做為依賴國的巴西，對做為核心國的美國更加依賴，在政治、經濟與文化上都必須言聽計從。

　　1964年開始的巴西軍政府，除了因美國武力奧援而在各方面受到政策上的制約外，帝國主義國家也提供主政者不少好處。為了進入私人口袋的利益，腐敗的掌權人士挖空國內天然資源，拱手送給美、英等國。在經濟上，為求最大利益的富足表象，實際上卻是在製造當地的最大貧窮。在文化上，大量流入的外來文化強迫性地成為主流，獨特的本土新音樂（Bossa Nova）和嘉年華的森巴舞，

53　蕭新煌編，《低度發展與發展》（臺北市：巨流，1986），251。

在缺乏對國家文化認同的巴西人眼裡，還不如美式重金屬搖滾樂或是蜘蛛人[54]在高樓大廈像猴子般的彈跳。根據楊格指出：

> 從1823年的美國「門羅主義」之後，拉丁美洲比世界上其他任何地方、甚至比東南亞，更順服於美國帝國主義形式的新殖民主義：無論在軍事上、政治上和經濟上均是如此。美國宰制的結果就是一種政治和經濟的無力感，連帶也造成文化認同的缺乏……[55]

　　人們因為需求而有了文化，又因為文化發展出藝術之美，但全球化帶動的大量複製生產，破壞了工藝品在文化中的獨特性。波瓦以桌巾藝術做為例子，一條方形的桌巾為了舖桌子的需求而被縫製，但巴西北部鄉下的婦人卻將這條桌巾加縫了花邊，讓它變成了一項藝術，反而需要再用另外的物品去保護它，這就是文化。然而，全球化卻讓這項以直覺創作出的藝術被商品化、市場化，並透過媒體強力放送的意識型態，使之蔚為風潮，造成接收者的盲從追尋。[56]工廠生產線的大量出產，使得這類物品在全球各地都買得到複製品，早已喪失原產地固有的文化。

　　由此可見，波瓦眼中的全球化是一項典型的「獨白」，商業藝術文化否定了人民對自己國家固有藝術的文化認同，進而否定自身的存在價值。在宰制階層的壓制及長期灌輸資本主義的價值觀下，一盞申請專利、具人體工學及時尚設計感的檯燈，在國際比賽得獎後，很快就被大賣場以粗糙的材質仿冒後大量生產，就好像原本只能在巴西北部海邊才買得到的原住民手編髮飾及羽毛耳環，居然整

[54] Augusto Boal, *O teatro Como Arte Marcial* (Rio de Janeiro: Garamond, 2003), 85-86.
[55] 楊格（Robert J. C. Young）著，《後殖民主義：歷史的導引》，周素鳳與陳巨擘譯（臺北市：巨流圖書，2006），頁200。
[56] Augusto Boal, *O teatro Como Arte Marcial* (Rio de Janeiro: Garamond, 2003), 87.

包上百個在聖保羅批發市場25街的中國人商店廉價販賣，產地標示竟是Made in China。印地安人的傳統工藝在產地不再具有獨特性，手創被機器化大量製造，流出市場的低價競爭，讓做小手工賴以維生的弱勢生活更加困難，於是，在公民意識擡頭的今日，反全球化成為左派知識份子帶領人民反抗的一種趨勢。

波瓦的被壓迫者美學觀點，是由後殖民以來的解放思潮脈絡下成形，看到的是未被政府把關的外來文化恣意入侵、人民從沮喪無助轉為消極盲目認同的意識洗腦，因此，他主張從文化著手，以幫助無形中受壓制的人民找到自我的身分認定，而藝術便是形成文化的主要因素。

戲劇可以是把對抗全球化的武器，讓觀眾透過「被壓迫者劇場」這面可以穿梭自如的鏡子，改變其鏡中形象，並運用在現實生活之中，以喚起人民的個人意識，進而找回自我的身分與文化認同。

小結

在被壓迫的南美歷史脈絡下，全球化是解放思潮的敵人，其所帶來的負面影響多過正面，使得南美洲成為帝國主義之下的犧牲者。帝國主義呈現的是弗雷勒指稱的一種「無知的絕對化」，[57]它是壓迫者意識型態的迷思，即以自身存在去判定另一個人的無知，設定自己身處於與生俱來的高階地位，擁有無上的權柄去強加在被定位於異化的個體。

追溯到殖民時代，被認定為野蠻的原住民應當被有教育程度的平地人，或自以為高尚的白人趕盡殺絕，而躲進山間或叢林裡，甚至被任意追捕做為奴隸，侍奉強占他們家園的壓迫者，以享有現代化的美好生活。

[57] 弗雷勒（Paulo Freire），《受壓迫者教育學》，方永泉譯（臺北市：巨流，2003），頁180。

演進至後殖民時代，第三世界人民被思想灌輸為需要自以為是先進國家的歐美強權來輔導，填滿化學物品而特別可口的可樂、充斥黑金與暴力的好萊塢動作片等，都一再地像鴉片一樣，麻痺著巴西人民，暗示巴西人有多麼缺乏知識與科技，是多麼需要他們的幫助，於是，財團堂而皇之地入侵，開始他們所謂的全球化。這顆假冒為善包著糖衣的毒藥，以鮮艷的七彩玻璃珠糖果紙，包覆著腐爛的毒果實，等到發現中毒卻為時已晚。

在這樣的時代背景之下強行進入的全球化，有如囤積式的教育方式，是一種虛偽而窒息的死亡之愛，解放思潮便是南美洲人民的一項反撲。弗雷勒以平等、無階級的立場為出發點，主張對文盲者付出「真誠之愛」，互相學習，讓被洗腦的受壓制人民透過知識瞭解自己被不平等對待的處境。

解放神學家以基督的心為心，為窮人們展開一種「無私與犧牲的愛」，甚至拿起武器與他們站在同一陣線，抵抗強權。歷經了軍政獨裁、資本家掌權，再到政黨輪替，由解放神學家們輔導成立的工黨執政後，流血已經不是必要，但與被壓迫者同心的理念，卻不會與時代脫節。

南美解放思潮成為波瓦思想的養分，他接收並消化其理念，認同在一種誠摯的愛中，與受壓迫者站在同一陣線，才能達到對話的基礎，才能達到真正的解放。在公民意識抬頭以及左派思想蔚為風潮之時，反全球化似乎成了一項潮流。然而，反全球化究竟是否為「全球」必然走上的一條路，仍需從不同國家的文化與歷史背景做探討。可以肯定的是，波瓦的反全球化理念來自於南美人民早期被剝奪思想的歷史脈絡，以及對於傳統文化因全球化現象而商品化，造成窮人更窮、商人更富的不滿。這種剝削多數弱勢、圖利少數既得利益者的現象，是一種喪失愛的社會，在這樣立基下進行的全球化，勢必受到人民的討伐。

古鐵熱過去提出，階級鬥爭是使愛具體化，投入行動是必要

的。但到了今時今日，阿根廷耶穌會出身的新教宗方濟各，以解放神學的本質，一反過去教廷高高在上的姿態，擁抱民眾。方濟各對於全球化僅在意股市指數上下，卻不關心每天有多少窮人死於飢餓提出譴責，並呼籲全球應正視貧窮問題。但此時，他已不需拿起武器帶著人民流血抗爭，而有權在體制上大刀闊斧地進行改革，這或許正是解放神學帶領天主教會邁入新時代的象徵。

波瓦主張，「全球化就是藝術家之死」！[58]他認為，思想被宰制的人們因為全球化的侵襲，麻痺了探索文化的知覺，失去了去創造的勇氣，喪失了對話的渴望，只有透過對藝術的感知，人們才能更認識世界，發掘自我。「被壓迫者劇場」正是能夠喚回被宰制階層自我身分認定意識的武器，透過這把武器帶領民眾去書寫、去歌唱、去編舞，去做任何的創作，以解放自我的身體與思想，進而激起對話的渴求與實踐。

[58] Augusto Boal, *O teatro Como Arte Marcial* (Rio de Janeiro: Garamond, 2003), 88.

第二章

巴西戲劇發展：
從宣教劇到波瓦領航現代小劇場運動

> 波瓦的被壓迫者劇場在國際上有極大的成功。而今，他已是
> 世界知名的戲劇家⋯⋯阿利那劇團在今日已是一項傳奇，一
> 個曾經為巴西戲劇打下基礎的卓越舞臺。
>
> ——Magldi Sábato馬格爾迪[1]

　　一般提及巴西戲劇，普遍想到的就是波瓦的「被壓迫者劇場」，
而巴西其他專業的戲劇作品，似乎就這樣被忽略了。事實上，現在
我們認知的波瓦，這位以社區、民眾戲劇為訴求，鼓勵人人都能成
為演員、人人都能在社區創作、甚至歌舞的民眾劇場工作者，從
1950年代起，就是最專業的劇場導演、編劇，更是推動巴西本土音
樂劇的第一人。

　　十四世紀開始被葡萄牙殖民的巴西，在文化藝術方面受到殖
民母國極大的影響，經過自由混血的多元化融合，直至二十世紀
中期，真正屬於巴西本土的文學、音樂、戲劇才開始萌芽，而掀起
1950至1970年代巴西小劇場運動的靈魂人物，正是波瓦。巴西戲劇
學家馬格爾迪就曾多次指出，波瓦無庸置疑是巴西劇場史上最重要
的人物之一。[2]

　　一旦深入閱讀巴西本地葡萄牙文的巴西劇場史料與現代巴西
戲劇的評論，不難發現波瓦在近代巴西劇場史的地位確實舉足輕

[1]　Sábato Magaldi, *Um Palco Brasileiro: o arena de Sao Paulo* (São Paulo: Brasiliense, 1984), 97-98.

[2]　同上，頁96-97。

重。他於1971至1986年流亡海外之前，由他一手領導的「阿利那劇團」，結合音樂與文學，以戲劇藝術激起人民的政治意識，成為巴西小劇場運動的龍頭老大。

1964至1984年是巴西軍政專權時期，許多當代的政治人物或思想傾左派的劇場、音樂等文化藝術人士，都因軍政府以違反《五號憲令》（Ato Institucional numéro 5, AI-5）為由，陸續遭到追緝逮捕。該項法令是1968年12月13日由軍政府頒定的憲令，除加強軍政總統職權、禁止一切示威遊行等政治活動、褫奪任何可能危害國家政治與經濟罪犯的公民權外，並對所有媒體及音樂、戲劇等藝文作品設立嚴格的審查制度，藉以迫害大批的政治性文化藝術人士。此法令造成巴西當時正蓬勃發展的新民謠（Bossa Nova）、新電影（Cinema nova）以及活躍一時的重要改革巴西小劇場人士，紛紛走避他鄉，使本土藝術產生斷層。

小劇場運動在軍政掌權的1964年開始，為反獨裁達到高峰，《五號憲令》頒布初期，左派藝術家們的創作還遊走在模糊地帶，明著演出審查制度前的創作，暗地裡以隱喻或以小型製作私下展演政治性戲碼。直至1971年，包括波瓦等多位劇場人接連被逮捕或流亡異鄉，才達到強烈的嚇阻作用。留在家鄉的藝術家們，自由創作的靈魂遭到禁錮，不再公開發表新民謠、新戲劇及新電影等全盛時期極具政治意涵且自由奔放的藝術作品，巴西小劇場運動也在此時劃下一個句點。人民表面上的生活或許沒什麼變化，大家仍舊踢著足球、曬著太陽，但黑暗政局無形的壓力始終讓藝術家們生活恐懼之中。知名音樂家布阿爾格（Chico Buarque, 1944- ）就曾以歌曲代替信件，寫下《我珍貴的朋友》（*Meu caro amigo*）[3]一曲，試

[3] 布阿爾格所寫的歌曲《我珍貴的朋友》是在波瓦流亡海外時，他以錄音方式代替寫給波瓦的信件，歌詞中敘述當時的巴西表面看來平靜，卻仍處於白色恐怖之中，並藉歌詞抒發對逃亡在外摯友的思念。此卷卡帶當時是請波瓦母親前往葡萄牙探望時轉交，後來成為巴西相當有名的bossa nova代表作之一。

圖向流亡海外的好友波瓦，傳達巴西本國當時狀況，歌詞指出：

> 我珍貴的朋友請原諒我
> 若我無法去拜訪你
> 但如同現在貌似一名傳遞者
> 藉這卷帶子送給你訊息
> 在這片土地仍舊踢著足球
> 有許多的森巴舞、許多的叫喊與搖滾
> 晴時多雲偶陣雨
> 但我想告訴你的是這裡的狀況仍然黑暗
> 那麼多的陰謀帶來的狀況
> 我們將在固執與惡搞中被帶走
> 我們將被吞噬，同樣地，沒有甘蔗酒
> 無人在這場風暴中是安全的[4]

　　融合森巴與新民謠的輕快曲調，卻在歌詞中清楚地表達當時的巴西仍處於政治黑暗的恐懼之中，暗示波瓦此時千萬別回去家鄉——巴西。2017年在臺灣上映的巴西電影《Elis爵對搖擺》[5]，敘述了巴西國民歌手艾利絲‧黑吉娜（Elis Regina, 1945-1982）短暫而傳奇的一生，也真實呈現了軍政時期本土藝術家們所承受的壓迫與不公，片中並提到黑吉娜的專輯因採用了布阿爾格的音樂，在審查時遭到刁難和刪除曲目。

　　這裡試圖從葡萄牙殖民以來引進歐洲戲劇開始，透過這塊土地的戲劇歷史脈絡，理解多民族融合的巴西如何循序漸進地發展出屬於自己的本地文化藝術。全文重點放在波瓦等人推動本土化藝術的

4　全本歌詞原文見附錄。
5　*Elis*電影在巴西上映時間為2016年11月24日。

小劇場運動，從反布爾喬亞式商業戲劇的本土創作，到布萊希特的批判式思考，進而創造出以行動打破舞臺與觀眾間第四道牆的「丑客系統」（sistema curinga），此階段不啻為孕育「被壓迫者劇場」的前身。

十九世紀以前的巴西劇場

1500年4月22日，葡萄牙航海家卡布拉爾（Pedro Álvares Cabral, 1467-1520）登陸巴西北部的安全港（Porto Seguro）。巴西歷史教科書將這之前的南美洲原住民時代，稱之為殖民前世代（Pré-Colonização）。[6]進入殖民以後，一批批的傳教士前來開彊拓土，試圖以最能讓普羅大眾理解的戲劇模式，將上帝的旨意簡單而清楚地傳達給每個有耳能聽、有眼能見的子民，歐洲的西洋戲劇就這樣透過傳教的目的，進入了巴西。

發現巴西這塊豐饒的土地後，畏懼於大量的印地安人，[7]葡萄牙人並未真正在此地殖民發展。直至1531年，才有了第一批移民者，試著在北部的薩爾瓦多（Salvador）建立城市，並在1549年有了第一個殖民政府。第一筆戲劇活動的紀錄，是在殖民政府成立後，由跟隨著殖民政府前來傳教的天主教耶穌會修士，以簡單的短劇演出。此時戲劇的主旨在於為殖民者進行教育，同時做為向印第安人傳播天主教思想的工具，表現方式是以過去葡萄牙劇場的經驗，直接移植到巴西。而正式的戲劇形式，則是到了1553年，由耶穌會的修士安切耶塔（José de Anchieta, 1534-1597），[8]與其他同

[6] Cotrim, Gilberto. *História do Brasil*. (São Paulo: Editora Saraiva. 1999.) p.8.

[7] 根據巴西教科書記載，在歐洲人抵達巴西之前，當地原住民計有五百萬人，後來歐洲移民增加，原住民雖大量減少，但仍有一百萬人口，與當時的歐洲人數相當。(Educação de jovens e adultos 6 ao 9 ano do ensno fundamental, volume 3. Ministério da Educação.) p.181.

[8] 西班牙出生、14歲移居葡萄牙的耶穌會修士安切耶塔，不僅僅在戲劇及文學的貢獻良多，更可說是葡萄牙送往巴西的重要開拓者之一。19歲便在巴西傳教，致力於多

樣擁有宗教劇經驗的修士們，派任巴西推動宣教劇而成形。安切耶塔將爾後44年的生命都奉獻在巴西，並致力於倡導印第安人的人權。他瞭解若想要成功地向印第安人傳教，就必須使用本地的語言及文化做為傳教劇的依據，於是這些年以當地語言寫了許多的文法書、詩作與劇本作品。

安切耶塔在1554年開始他的第一項傳福音任務，自此展開巴西當地的首次教學課程，包括拉丁文學、葡萄牙文法及神學，讓當地人民能夠透過語言認識天主教義。他試圖以對話的方式來引導大眾，而戲劇就是很好的方法之一。當時耶穌會的人所認知的戲劇，自然就是早年葡萄牙所認知的古希臘及拉丁式的古典劇場，也就是運用古早詩人詩作所呈現的喜劇、悲劇或悲喜劇形式。此外，中世紀的西班牙正風行一種以戲劇文學體裁呈現的戲劇模式，稱為「行動」（Auto）。這項戲劇方法採取淺顯易懂的語言，演出時間不長，多半為單幕短劇，故事及角色人物特質以喜劇或道德勸說為主要元素。身為西班牙人的安切耶塔，便以這樣的體裁創作了數齣《行動》系列劇作（Autos），[9]融合了巴西原住民的日常生活及儀式的元素，以葡萄牙式的鬧劇呈現，講述葡萄牙人與當地原住民的故事，全劇充滿葡萄牙文、西班牙文和杜比語（Tupi），[10]甚至混合多種當地方言演出。《行動》系列同時運用了葡萄牙文藝復興時期知名劇作家文森（Gil Vicente, 1465-1536）[11]的技巧，使用史述性及當代的形象去呈現作品，內容以宗教為主題，人物特質描繪

項建設事務，同時為聖保羅及里約熱內盧兩大城市的共同開創人。

9　一般將他的這些劇作，包括《聖羅倫佐的行動劇》（Auto de São Lourenço）等劇作系列，統稱《行動》的複數，Autos。演出年代已不可考。

10　Tupi是當地印第安語的一種，在巴西有許多部族的印第安人，不同部族的語言也有所不同，例如：Tupi、Guarani等。但古老的Tupi語已很少被使用，現今亞馬遜一帶仍有維持原住民部落生存的部族，他們多半混合葡語、西語和Guarani語居多的原住民話為日常用語。

11　文森被稱為葡萄牙戲劇之父，一般定義葡萄牙的劇場開始於1502年6月8日，即他的第一齣舞臺劇首演日。

將戲劇引入巴西進行宣教工作的安切耶塔，同時也是里約熱內盧和聖保羅市的創立者，在聖保羅市中心還有以他為名的學校暨博物館（colégio pateio），展出與他和聖保羅市草創歷史相關的文物。

自西方及印第安人神話內的角色，演員清一色為男人，女人是不被允許出現在戲臺上的，因此劇作一般會儘量避免女性角色，即使有女角也是由男人反串，小孩則偶爾加入歌隊獻唱詩歌。

　　受到時代及環境的限制，被殖民初期的巴西當然沒有什麼特別好的舞臺場景及道具，演出場地也多半在教堂的後院、小鎮的廣場，或是印第安部落，背景時常是熱帶雨林的大自然。此時的戲劇都是為了慶祝特別的節慶而演出，《行動》系列也不例外，該系列劇作是由在巴西的耶穌會高層諾布瑞卡（Manuel da Nobrega）神父，指定安切耶塔編寫給教會使用，一向特別關注原住民的安切耶塔，便持續地將原住民元素放入劇作中。此舉不僅奠定巴西戲劇的開端，也使得他的觀眾群視他為巴西政治劇場的先驅，甚至也影響

到後來包括蘇阿桑那（Ariano Suassuna, 1927-2014）[12]、梅洛內多（João Cabral de Melo Neto, 1920-1999）等1950年代的重要劇作家創作。

然而，雖然在安切耶塔時期便開始有戲劇活動，但仍不能算作巴西的本土戲劇。畢竟當時所表現的，仍舊是將葡萄牙母國的劇場元素原封不動地移植至巴西，真正的巴西劇場應當定義為從十八世紀開始萌芽。

巴西戲劇學家菲利斯莫（José Verissimo, 1857-1916）記載，十八世紀中，天主教廷開始認為戲劇是罪惡的，於是，以戲劇為主要宣教方式的耶穌會修士們在1759年被驅逐出巴西，[13]戲劇活動逐漸與宗教宣導分道揚鑣。此時，許多劇院如雨後春筍般地設立。第一座劇院稱作「海邊劇場」（Teatro da Praia），設立於巴伊亞州（Bahia）的薩爾瓦多市（Salvador），另外在各州還有包括里約熱內盧（Rio de Janeiro）被稱作喜劇之家的「歌劇之家」（Casas de Opera），以及其他許多稱為某某之家的劇院。此時的戲劇已不再使用宗教主題，而多在搬演像法國莫里哀（Molière, 1622-1673）、西班牙卡爾德隆（Pedro Calderón, 1600-1681）、義大利哥爾多尼（Carlo Goldoni, 1707-1793）及曼塔斯陶西歐（Pietro Metastasio, 1698-1782）等人的喜劇，或是當時代劇作家以此延伸所創作的諷刺喜劇。

1808年，在拿破崙戰爭中，葡萄牙皇室逃到海的另一端——美洲新大陸的巴西，帝國權力的核心轉到了巴西，文化藝術也跟著搬移過去。隨著皇室由葡萄牙轉移至巴西建都，里約熱內盧成為當時主要的經濟商業與文化中心，到處都是上流社會的貴族，使得高級

[12] 蘇阿桑那知名的劇作 "Auto Da Compadecida"（1956）熟練地將強烈的社會元素加入Anchieta殖民戲劇中的宗教模式。

[13] 天主教支派眾多，有耶穌會、道明會、方濟會等不同功能及宗旨的組織，耶穌會雖暫時被迫撤出巴西，但仍有其他教派修士持續在巴西宣教，故巴西仍為以天主教為主要宗教的國家。後來在拉丁美洲推動解放神學的祕魯修士古鐵熱，就是道明會出身。

劇場及文化娛樂需求大增，由皇室大力支持的第一座富麗堂皇的劇院——聖若望皇家劇院（Real Teatro de São João），也在1813年10月12日開幕，此時也就是「歌劇之家」認清無法與其競爭而正式熄燈的時刻。

　　戰爭結束後，葡萄牙皇室遷回歐洲，原本被提升至與母國同等地位的巴西，再度被貶為殖民國，留在巴西擔任攝政王的葡萄牙王儲佩德羅一世（Dom Pedro I, 1798-1834），[14]在聖保羅市的伊比拉加（Ipiranga）河畔拔劍高喊「不獨立，毋寧死」，宣告巴西獨立，成為第一任巴西皇帝。為了慶祝巴西的第一位皇帝登基，聖若望皇家劇院在1824年3月被改建重新開幕，並改名為聖佩德羅阿爾卡塔拉皇家劇院（Imperial Teatro de São Pedro de Alcântara）。[15] 1838年再度做為第二位皇帝佩德羅二世加冕典禮活動的一部分。

　　自此開始，巴西展開了熱烈的劇場活動，尤其是在里約熱內盧，許多新的劇院興起，喜劇、滑稽劇、情境劇、悲劇或是歌劇等一應俱全，先後至少成立了近200家劇院，[16]而此時最重要的兩名劇場人物便是若望‧卡耶塔諾‧桑多士（João Caetano dos Santos, 1808-1863）和馬汀斯‧賓那（Luís Carlos Martins Pena, 1815-1848）。桑多士不僅是作家、演員、企業家，還是巴西第一個表演公司的導演，馬汀斯‧賓那則是專職的重要編劇家。

　　桑多士引進許多歐洲風行的戲劇形式，使得風尚喜劇（comédia de costumes / comedy of manners）及浪漫主義戲劇（Romantic theatre）成為十九世紀的主流。他執掌了當時舉足輕重的聖佩德羅阿爾卡塔拉皇家劇院，將浪漫主義劇場形式，在這間後來（1838

[14]　佩德羅一世在任巴西皇帝時期為1822至1831年。

[15]　巴西皇帝的名字均為Pedro de Alcântara，分為一世及二世，故劇院以此為名。

[16]　Obra Posthuma, *O teatro no brasil* (Rio: Brasilia Editora, 1936), 309-377. 記錄十九世紀劇院的組織人物，有些劇院為先前的劇院改名重建，故實際數字不可考，僅能以先後成立的劇院數而定。

年）被稱為福魯明尼斯憲法劇院的皇家劇院上演，[17]並與編劇馬汀斯·賓那合作，推出風尚喜劇。接著，十九世紀中葉之後，馬瑟杜（Joaquim Manuel de Macedo, 1820-1882）的《加州來的堂兄》（*O primo da California*, 1858）開創了巴西劇場的寫實主義風潮，該劇暴露出當時巴西資產階級的虛假、道德煥散、扭曲的價值觀及一味媚外舶來品的惡質現象，引起後來劇作家陸續推出類似表現當時代的寫實作品。

此時的巴西浪漫戲劇可說是由詩人劇作家所宰制的，影響寫實主義時期的劇作家其實就是當時的小說家們，巴西文學史上舉足輕重的重要小說家阿西斯（Joaquim Maria Machado de Assis, 1839-1908）也是其中之一，文學儼然成為左右當時劇場的中心靈魂。

同時期的劇作家還有阿蘭卡（José Martiniano de Alencar, 1829-1877），他的寫實劇作傳承了浪漫主義的傳統，除了劇作家身分外，同時也是當時知名的政治家、律師及記者，他首度在巴西劇作中創造了黑人的主角，也是將社會保障等政治議題放上舞臺的巴西政治劇場先驅者。

這些劇作家都是具有記者、律師、政治或文學等多重身分的文字工作者，阿瑟非杜（Artur Azevedo, 1855-1908）也不例外，15歲即以神童之姿寫下他第一部最成功的輕喜劇（Light comedy）《愛的箴言》（*Amor por anexim,* 1872），而後成為鼓吹興建里約熱內盧市立劇院的主要人物之一。

伴隨著風尚喜劇引起觀眾的共鳴，當時被稱為雜誌劇場（Teatro de Revista）的輕喜劇也一起延續連結至二十世紀的巴西戲劇。

[17]　這兩家劇院皆為前述的第一座皇家聖若望皇家劇院，只是歷經多次更名。

曾在葡萄牙皇室避難巴西時期輝煌一時的皇家劇院，翻新後以為該劇場貢獻良多的若望·卡耶塔諾·桑多士為名（João Caetano dos Santos），至今仍以若望卡耶塔諾劇場的身分，在里約熱內盧市中心運作著。

二十世紀以來的巴西戲劇與小劇場運動

一、1930年以前的巴西劇場現象

　　十九世紀的帝國時期，巴西戲劇充滿來自歐洲的浪漫主義色彩。進入二十世紀的前30年，持續的是十九世紀以來流行的風尚喜劇，當時的劇作家大多延續馬汀斯·賓那和阿瑟菲杜的形式，欠缺了創新的勇氣，停滯不前。劇場工作者對於歐洲早已展開的重要劇場運動毫無興趣，直至1930年代中期，極少數的知識份子及前衛劇場工作者開始對史坦尼斯拉夫斯基（Constantin Stanislavski, 1863-1938）、梅耶荷德（Vsevolod Emilevich Meyerhold, 1874-1940）等人的劇場方法有所認識，試圖探索新式的戲劇模式應用在

巴西。

　　巴西現代主義的先驅者馬利歐・德・安德拉吉（Mário de Andrade, 1893-1945）在此時寫下了前衛劇場的作品，而他的經典小說《馬庫那伊瑪》（*Macunaíma*, 1928）也在數十年後被改編為劇本搬上舞臺，成為1970年代劇場史中的重要劇作。同時期的劇作家奧斯沃爾德・德・安德拉吉（Oswald de Andrade, 1890-1954）也創作了不少前衛劇場作品，卻被禁止演出，直至1967年才由融合表現主義及布萊希特式劇場技巧的工作坊劇團（Teatro Oficina），將奧斯沃爾德在1937年即完成的《蠟燭之王》（*O Rei da Vela*）三幕劇，做為重要劇作演出。

　　1930年代的主要劇作家卡馬爾戈（Joracy Camargo, 1898-1973），寫了一齣重要劇作《神祇買單》（*Deus lhe pague,* 1933），首度將馬克思（Karl Marx, 1818-1883）的名字引進了巴西劇場，自此而後，巴西劇場開始著墨並探討充斥巴西當代社會所發生的不公與矛盾問題。該劇在聖保羅的美景劇場（Teatro Boa Vista）首演，其劇本後來成為美國巴爾的摩大學葡萄牙文課程教材之一。

二、測繪巴西小劇場運動

　　如果說，小劇場可定義為像1887年安端（Andre Antoine, 1858-1943）所成立的自由劇場那種所謂非主流、反商業劇場組織與演出方式，[18]那麼馬格諾（Paschoal Carlos Magno, 1906-1980）所創立的巴西學生劇團（Teatro do Estudante do Brasil, TEB）毫無異議地便可被稱之為巴西第一個小劇場。

　　被葡萄牙殖民而後獨立的巴西，一般定義為1930至1980年間，[19]才算進入屬於巴西本身的現代劇場時期。1938年，推動巴西

[18]　鍾明德，《臺灣小劇場運動史：尋找另類美學與政治》（臺北市：揚智，2000），7。

[19]　巴西主要劇評家阿爾梅耶達・普拉多（Décio de Almeida Prado）根據*Historia Geral da Civiliçaçao*一書所專述的劇場時期為1930至1980年，將之定義為進入巴西

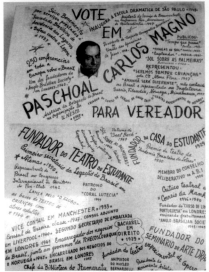

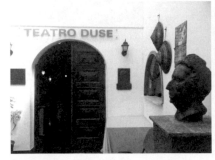

巴西小劇場的先驅「杜斯劇場」，提供各地前往里約巡演的小劇場人士住宿，也是聖塔特瑞莎山區最受歡迎的兒童劇場場地。

劇場一向不遺餘力的馬格諾，於里約熱內盧創立了巴西學生劇團，以克難的陽春布景及造型，在鄉村鄰里間四處巡演，使得戲劇不再是布爾喬亞階級以上權貴所獨有的上流娛樂，有時甚至在卡車上或是船上，都可能看到他們的表演。這是巴西第一個實驗劇場，培育了不少年輕演員，在1952年時，更在里約市擁有一座100個座位容量的劇場，是為杜斯劇場（Teatro Duse）。[20]

同時期在里約熱內盧另有一個值得注意的劇團，就是以非裔巴西編劇納斯西門朵為首的黑人實驗劇團（Teatro Experimental do Negro, TEN）。該劇團成立於1944年，以訓練黑人演員及劇場技術為主，招收成員多為工人階級、貧民區失業人士、文盲等一般大眾，並致力於推動黑人人權、舉辦黑人選美及進行以「基督是黑人」為主題的視覺藝術比賽。該團影響了許多巴西當地詩人及藝術家，陸續開始以黑人種族為主題，進行創作及戲劇演出。至今，巴西仍有許多藝術文化組織，持續以種族議題做為探討方向，現在的里約被壓迫者劇場中心（Centro do Teatro do Oprimido-Rio de Janeiro, CTO-RIO）就有一支小組專門演出黑人相關議題，小組名稱為「巴西的色彩」（Cor do Brasil）。

相對於里約的小劇場活動，同時期的聖保羅也熱烈地開展劇場生涯。曼斯吉塔（Alfredo Mesquita，1907-1986）於1943年創辦聖保羅實驗劇團（Grupo de Teatro Experimental de São Paulo, GTE），目的為提升聖保羅的舞臺藝術水準，其貢獻在於引進歐洲火紅的前衛劇場，包括貝克特（Samuel Beckett, 1906-1989）、尤涅斯科（Eugene Ionesco, 1909-1994）及布萊希特等人的作品，同

現代劇場的年代分界，並進一步解釋該時期為巴西劇場最優秀的光榮時刻。Décio de Almeida Prado, *O Teatro Brasileiro Moderno* (São Paulo: Perspectiva, 2008), 9.

[20] 目前該劇院仍存在於里約市的聖塔泰瑞莎山區（Santa Teresa），做為紀念Paschoal 的文化中心。文化中心分為上、下兩層樓，樓下為劇院及行政辦公室，供兒童劇或社區劇場做免費展演，樓上為藝文人士臨時住宿中心，與里約大學戲劇系教授杜爾勒（Licko Turle）、里約被壓迫者劇場中心及其他劇團或藝文組織合作，提供前來里約參與學術研討會的外地學者或到里約巡演的劇團人員短期住宿。

時培養有志於表演生涯的市民，其團員亦在默劇表演方面有所著墨。然而，曼斯吉塔並不滿足於業餘的表現，決心專注在後來影響巴西劇場運動的戲劇藝術學校（Escola de Arte Dramática, EAD）及巴西喜劇團（Teatro Brasileiro de Comédia, TBC）上，聖保羅實驗劇團遂成為這兩個重要的後起組織之根本。

1948年，戲劇藝術學校及巴西喜劇團成立，前者以教學為主，進行實驗戲劇，附屬於聖保羅大學（Universidade São Paulo, USP）內，曼斯吉塔邀請了許多當時的重要戲劇學家在系上開課。後者則以專業劇場演出為宗旨，這個劇團的創作走向相當的布爾喬亞，許多當時代劇場運動的重要人物都和該團息息相關，該團多數成員也來自於戲劇藝術學校，與該校有良好的互動。巴西喜劇團孕育了不少本土劇作家及劇場人士，它同時也可說是後來巴西小劇場運動中獨領風騷的阿利那劇團的前身。[21]

1949年巴西喜劇團從業餘轉型為職業劇團，演員及導演都具職業水準，演出受到戲劇藝術學校的影響，以包括亞瑟米勒（Arthur Asher Miller, 1915-2005）、田納西威廉斯（Tennessee Williams, 1911-1983）等國外作品為主，後將重心轉為本土劇作家創作，過程中甚至在里約開設姐妹團，巴西喜劇團因此培育了許多1950及1960年代在巴西電視大放異彩的編劇及演員，包括以巴西電影《中央車站》拿下柏林影展最佳女主角銀熊獎的費爾蘭德・蒙特納哥（Fernanda Montenegro 1929-）等人，都是該團的首期團員。《聖保羅州報》曾在1948年10月5日的報導中明確肯定巴西喜劇團的貢獻與地位，認為其足以做為聖保羅小劇場史的分野依據，意即「巴西喜劇團之前」及「巴西喜劇團之後」。

雖然巴西喜劇團在區隔巴西現代劇場上占有重要地位，但它

[21] 巴西戲劇學者普拉多Décio de Almeida Prado曾受評論家兼記者哈莫斯（Regina Helena Paiva Ramos）訪問時提到，他認為TBC是所謂的前阿利那（pre-arena），而EAD則是阿利那的創造者。

畢竟仍屬於中上階層觀眾的劇場，以資本商業為走向。真正掀起巴西小劇場運動的，應是從1950年代如雨後春筍般成立的大小劇團。當時的領航者阿利那劇團開展了巴西小劇場創新改革，且作品充滿政治意識的色彩，結合音樂、文學與劇場，帶動了藝文人士與一般民眾的創作意念。自此以後，巴西劇場充滿創新遠景的年輕人前仆後繼地投入小劇場。尤其是在巴西受到軍政府高壓統治的1964年起，至1971年傾左派藝術家被迫紛紛走避他鄉之前的七年間，最為熱烈。

跨軍政時期的劇場現象

巴西在1964年發生軍事政變，開始極右派的軍人獨裁政權。當時期的主要劇場包括阿利那劇團、工作坊劇團（Teatro Oficina）及後來成立的意見團體（Grupo Opinião）等，其中以阿利那劇團馬首是瞻，帶領後兩者。阿利那劇團的波瓦先以史坦尼斯拉夫斯基的表演理論進行演員訓練，接著以布萊希特的疏離效果手法為基礎，與當時興起的新電影、新民謠結合，開創極具巴西本土風味的新巴西音樂劇，這樣的音樂劇後來被稱為阿利那民謠（bossarenas）。[22]此時的音樂劇及戲劇性都對應著正在巴西成長中的國族主義（Nationalism）熱潮。這三個劇團的組成成員均以左派政治為依歸，起初皆以布萊希特的劇場美學與作品為演出走向，所創作的劇目亦以對抗強權為目的。後來，除阿利那劇團持續由波瓦以布氏理念發展丑客系統外，意見團體與工作坊劇團則分別轉向專攻於葛羅托夫斯基（Jerzy Grotowski, 1933-1999）的演員身體，並以亞陶（Antonin Artaud, 1896-1948）的殘酷劇場（Theatre of Cruelty）為主。但不容否認地，布萊希特的劇場美學與作品，確實對這幾個主要劇團及當時的小劇場運動有相當大的影響。

[22]　bossarenas= bossa nova + arena，因為阿利那的音樂劇都以後來興起的新民謠bossa nova為主。

在1950年代開始的巴西小劇場運動以前，布萊希特的戲劇理論早已逐步進入巴西的劇場界，可說是巴西小劇場運動的啟蒙者。如前述，巴西劇場界直至1930年代才開始認識歐洲的前衛劇場，當時的戲劇理論家們陸續自國外帶回與過去傳統古典形式不同的劇場模式，布氏劇場理論與劇作也隨之傳入巴西，小劇場工作者們開始運用其理論與實踐，嘗試另一種抒發政治的劇場型態。戲劇理論家佩依休朵（Fernando Peixoto, 1937-2012）甚至直指，對於巴西劇場與文化的進程上，布萊希特是一項不可磨滅的永久性存在。

根據巴德（Wolfgang Bader）研究，布萊希特傳至巴西的路徑有三：

1. 透過1940年代以前的現代主義作家，開始翻譯布氏作品的法文版本，以介紹其詩作和理論；
2. 於二次世界大戰時期流亡至巴西的德國人帶來的歐式文化，使各種新的文藝活動在巴西竄起，尤其在聖保羅市，故聖保羅也是第一個演出布氏作品的城市；
3. 許多巴西的劇場及評論家在旅遊歐洲時，曾看過柏林劇團在法國演出布氏的劇作，包括馬格爾迪等評論家均在1950年代於歐洲看過布氏的劇作後，紛紛發表期刊論文討論布氏的劇場理論。[23]

1945年，巴西聖保羅首次有劇團演出布萊希特的劇作《第三帝國的恐怖與悲慘》（*Terro e miséria do Terceiro Reich*）。到了1950年代，布氏劇碼及戲劇理論的重製與學術探討現象，在巴西大幅成長，曼斯吉塔在戲劇藝術學校率先執導布氏劇作《例外與規則》（*A exceção e a regra, 1954*），戲劇評論家們陸續撰寫介紹「柏林劇團」（Berliner Ensemble）[24]的文章或評論，馬格爾迪甚至出版

[23] Wolfgang Bader, "Brecht no Brasil, um projeto vivo," em *Organização e introdução. Brecht no Brasil: Experiências e influências* (1987): 15.
[24] 布萊希特在德國柏林創建並由他擔任導演的劇團。

布氏的系列劇場理論書籍。自1958年起，巴西幾個大城市掀起一陣布氏劇作重製熱潮，《四川好女人》（*A alma boa de Setsuan*, 1958, São Paulo）、《三便士歌劇》（1960, Salvador）、《勇氣媽媽》（*Mãe coragem e seus filhos*, 1960, São Paulo）、《卡哈夫人的步槍》（*Os fuzis da senhora Carrar*, 1961, Rio de Janeiro）等經典劇作陸續上演。

1960年代，巴西在由民主轉為軍事獨裁的政局變動之下，布氏風格的劇作或相關理論在巴西小劇場界到達高峰，左派藝術家以其劇場方法做為反政府的主要依歸，尤其是在1964年高壓政策的軍政府掌權後，劇場界更加熱衷於以疏離效果激起觀眾意識的布萊希特作品，其中運用最澈底且最為重要的三個劇團便是阿利那、意見及工作坊。

波瓦在阿利那劇團時期（1955至1971年）所編寫的《南美革命》（*Revolução na American do sul*, 1961）開始出現布氏的影子，阿利那因為該劇而被巴西戲劇學者阿爾梅耶達‧普拉多等人正式定義為受到布萊希特影響甚鉅的劇場。爾後，波瓦在創新本土音樂劇中所發展出的丑客系統，更被推崇為最能表現其疏離效果的傳承。工作坊劇團演出的《伽利略》（*Galileu Galilei*, 1968）被認為特別具有指標性，一方面是因為這齣戲是布萊希特的傑作，另一方面是因為該劇首演日1968年12月13日，正是軍政府壓迫文化人士的《五號憲令》頒定日，導演希爾索（José Celso Martinez Correa, 1937- ）[25]以布氏手法反諷巴西當時的專制政治現象，甚至在最後一幕以巴西式的嘉年華鬧劇做結尾，戲謔軍政壓迫政權。意見團體在波瓦的指導下，由阿利那過去的部分主要成員與熱帶主義（Tropicalism）[26]音樂家們，延續阿利那式的政治意識型態音樂

[25] 一般暱稱其為Zé Celso，本文以其暱稱翻譯為名。

[26] Tropicalia或Tropicalismo指熱帶主義者、熱帶主義運動，吉爾（Gilberto Gil）、非羅索（Caetano Veloso）等人在1968年推動，目的在表達音樂人對軍政權的不滿，兩人後來和波瓦一樣，都被軍政府逮捕，出獄後逃亡海外多年才回到巴西，現仍為全球知名的新民謠（bossa nova）音樂家。

劇，與當時的左派知識份子合作，在里約熱內盧與前述兩個位於聖保羅的劇團呼應，以劇場藝術反抗專制政府。

巴西學者將布氏劇作與理論在軍政期以後的成功，定義為劇場界的「後1964時代」（pós-64），[27]意指1964年軍政掌權以後的布氏政治劇場浪潮。1968年的《五號憲令》引起以解放思潮為依歸的藝術文人更大的反彈，布氏理論成了當代劇場創作思想的基礎。戲劇學者馬格爾迪認為，布萊希特在巴西最重要的影響就是他的「政治意識」（à consciência política），軍政時期的布萊希特劇場追隨者，堅定反抗法西斯專制政權的立場，不僅搬演他的劇目，同時還發展進一步的創新方法，波瓦的丑客系統及後來的被壓迫者劇場就是最好的例子。

歸納起來，布萊希特對巴西劇場的影響包括三個層面：一是政治意識上的崛起，巴西劇場人開始積極創作極具政治意識的劇本；二是大量搬演布萊希特劇作以嘲諷當局政府（如工作坊劇團等改編演出）；最後是劇場美學的延伸（波瓦的創新）。巴西戲劇評論家米卡斯基（Yan Michalski, 1932-1990）[28]直指，布萊希特的美學與理論，既影響巴西小劇場運動時期的劇場人，也延燒至後代的巴西劇場追隨者；最重要的是，這套方法激起巴西戲劇界人士跳脫傳統方式創作，以批判的態度去思考社會現象，並應用在劇場上。[29]

一、阿利那劇團在巴西現代劇場史的地位

二十世紀的巴西劇場人開始一種對生命與自由渴求的吶喊，而這股力量與聲音，由阿利那劇團揭開小劇場運動的序幕。

阿利那的誕生要從戲劇藝術學校開始提起。該校主要教授兼

[27] Wolfgang Bader, "Brecht no Brasil, um projeto vivo," em *Brecht no Brail* (1987): 17.

[28] 波蘭出生長大的猶太人米卡斯基，在12歲時因納粹占領波蘭，隨家人逃亡至巴西里約熱內盧，之後深根於此，並從事劇場演員及編導演等工作，且成為巴西的重要戲劇評論家，他也是波瓦的摯友之一。

[29] Yan Michalski, O papel de Brecht no teatro brasileiro II. Em *Brecht no Brail*. (São Paulo e Rio de Janeiro: 1987): 229.

劇評家普拉多，某日在美國劇場導演瓊拿斯（Margo Jones）出版的《戲劇藝術》（*Theatre Arts*）雜誌中，閱讀到一篇圓形劇場（theatre-in-the-round）文章，該文針對1947年夏天美國達拉斯一場戲的場景設計，提出了對1950年代戲劇史的一些假設，其中提到圓形劇場的基礎理論在於摒棄特別空間裡的道具。普拉多將這篇文章做為戲劇藝術學校的教材，當時班上的學生荷納朵（José Renato, 1926-2011）根據課堂所學，以該篇文章所述的形式，排演了田納西威廉斯的《再會》（*The Long Goodbye*）。

這齣戲的成功激起了荷納朵、馬德伍斯（Geraldo Matheus）、桑巴依歐（Sérgio Sampaio）及豐塔納（Emilio Fontana）等同學的興趣，他們決定合作成立屬於他們的專業劇團——阿利那劇團，並於1953年4月11日在聖保羅當代美術館（Museu de Arte Moderna），演出改編自英國編導狄更斯（Stafford Dickens, 1888-1967）的劇本《這是我們的夜》（*Esta Noite é Nossa*）。阿利那劇團的名稱另有圓形劇場之意，以這場首演的圓形劇場形式舞臺呈現為名，該劇場內的舞臺設置也因此循例以圓形置中。

首演當晚，教授普拉多針對這群青年創立阿利那的初衷及遠景發表演說，當天的演員包括了後來知名的布瑞多（Sérgio Britto）、布拉斯坦因（Renata Blaustein）、赫爾柏特（John Herbert）、德拉希（Monah Delacy）及貝克爾（Henrique Becker）等人。《聖保羅州報》（*O Estado de S. Paulo*）報導指出：

> 今日演出在當代美術館的登場占有極特別的重要性，因為它在我們專業劇場中引進了一種新的表演技巧，演員們都集中在演出場地的中心，就像把我們圍成個圓，被觀眾們圍在圓圈裡。[30]

[30] Sábato Magaldi, *Um Palco Brasileiro: o arena de São Paulo* (São Paulo: Brasiliense, 1984), 11.

接著，該報在4月19日的社論中，稱讚此劇或許在受到巴西喜劇團和戲劇藝術學校的影響，完美地呈現了最完善的準備工作。

在1954年期間，阿利那改編了法國編劇阿查德（Marcel Achard, 1899-1974）的《一個女人與三個小丑》（*Uma mulher e três palhaços*），獲得前所未有的大成功，1955年演出荷納朵自編的《關於女人的書寫》（*Escrever sobre mulheres*）、史帕克（Claude Spaak, 1904-1990）的《風中的玫瑰》（*A rosa dos ventos*）、皮蘭德婁（Pirandello, 1867-1936）的《誠實的樂趣》（*O prazer da Honestidade*）、《不知所以》（*Não se sabe como*），以及田納西威廉斯的《玻璃動物園》（*À margem da vida / Glass menagerie*）。大量改編國外知名劇作的成功演出，使阿利那劇團擠進主流殿堂，成為繼巴西喜劇團之後的重要劇團之一，終於在1955年2月1日有了自己的家。阿利那的團址位於孔梭拉頌（consolação）教堂前的德歐多羅·巴伊馬街94號（Rua Theodoro Baima 94），擁有144個座位，正式成為南美洲第一個圓形劇場。同年，由里約來到聖保羅的瓜爾尼耶利和後來的知名演員菲阿尼那，在聖保羅大學合組聖保羅學生劇團（Teatro Paulista do Estudante）。[31]起初，聖保羅學生劇團的演出都是租用阿利那劇團的場地，在頻繁的接觸與合作下，隔年併入阿利那劇團。

一向以改編國外劇作為主的阿利那劇團，在1956年面臨了創作困境，適逢波瓦自紐約返回巴西，正好也想在聖保羅發展劇場，便在馬格爾迪和荷納朵的邀請下，接下阿利那劇團總監一職，將紐約的編導經驗引進阿利那，並以史坦尼斯拉夫斯基的演員訓練方法，開始一連串的身體與創作訓練工作坊。史坦尼斯拉夫斯基的表演理論雖在1930年代已傳入巴西，卻因缺乏師資，少有實際操作其方法的劇團，直至實際在紐約受過相關訓練的波瓦，將其運用在阿利那

[31] Paulista泛指一般聖保羅人、聖保羅的，故劇團名稱意指屬於聖保羅學生的劇團。

阿利那劇團已是聖保羅小劇場的指標，除了每年由公部門提供小劇場團隊申請使用外，裡面也有波瓦及阿利那歷史的相關展出。

的演員訓練，才算是為巴西劇場界的業餘演員，打開進入專業殿堂的大門。阿利那此時除持續改編重演包括田納西威廉斯、布萊希特、貝克特等知名作品，也積極推動本土創作，將巴西新生代編劇的作品搬上舞臺演出。

　　阿利那較廣為人知的本土創作是從1958年一齣批判當時社會現況的劇目《他們不打領帶》（ *Eles não usam black-tie* ）開始。依據馬格爾迪指出，創作者瓜爾尼耶利相信，觀眾們渴望聽到的是以巴西式語言表現出他們自身所處的社會問題，一種真正屬於巴西本地的語言，不是文謅謅的古典葡萄牙文，而是在巴西轉型為融合原住民語、外來語（各國移民語言，如法文、英文、日文等）的本地俚語，或是基層民眾生活中雜亂無章的非正統文法結構。於

是，瓜爾尼耶利以淺顯易懂的巴西式葡文書寫此劇，並在劇情中深入探討當時貧富不均、薪資不公等契合社會現象的議題。自此，波瓦將阿利那的演出定位為以本土創作與民眾相關的社會關懷，除自己改變創作方向外，同時開設編劇研究社（Seminarios de Dramaturgia），指導並鼓勵一般民眾創作。阿利那劇團因而成為巴西民眾劇場的先驅，更多了個「編劇之家」的稱號。

波瓦在編劇之家時期創作了《南美革命》，該劇主角約瑟（José da Silva）的原型發想自唐·吉軻德（Don Quijote）。在波瓦看來，唐吉軻德是不合時宜的人，他相信道德價值，也展開自我的另一個旅程，但卻不被世俗所認可。唐吉軻德堅持己見的角色特質正適合暗指多數典型巴西人民的固執性格，本劇中約瑟式的唐吉軻德，也是同樣不被認可的一種角色，他真誠地相信資產階級者所給予的承諾，但那些其實全都是謊言。

1956至1961年時期的巴西總統朱瑟利諾·庫比契克（Juscelino Kubitschek, 1902-1976），以改革創新的思想與手腕，帶動整個巴西經濟，使當時的人民對政治充滿希望。伴隨著以國族主義為依歸的朱瑟利諾崇拜者[32]狂熱，1961至1964年之間，出現了許多重要的藝術運動，約瑟這個角色正誕生在這股藝術熱潮之中。波瓦以批判式的模仿方式改編了《唐·吉軻德》，主角吉軻德轉換為典型的巴西人約瑟，將難以置信的騎士精神進行謔仿，再把時空從西班牙中世紀社會，置入到巴西的貧民階層，複製了當時巴西的社會現象，並以添加的方式反向進行批判式的對話，同時加入了音樂等疏離效果的元素。

[32] Juscelinista指的是Juscelino Kubitschek的崇拜者或學派者。庫比契克（Juscelino Kubitschek, 1902-1976）是巴西第一位來自於米納斯傑拉斯的鄉下城鎮的總統，任期為1956至1961年，以建設如沙漠般荒涼的首都巴西利亞聞名，其在位時期除將首都自里約遷至巴西利亞外，並強力推動發展主義式經濟，喊出五年內跨越50年的口號，使巴西政治經濟的任內快速成長，人民因此對政治充滿希望。至今仍有許多商場或建築以他的縮寫JK為名。

自《南美革命》一劇以來，開始了新民謠、新電影與新戲劇藝術家們的大合作，更創造了後來融合巴西音樂元素的知名劇作《阿利那說》系列作品。緊接著，《阿利那說孫比》及《阿利那說提拉登奇斯》等諷刺政治議題音樂劇目的巨大成功，奠定了阿利那在巴西現代劇場的地位。其中，《阿利那說孫比》一劇，更是丑客系統第一次發生的重要劇作。

做為龍頭老大的阿利那，正是以音樂劇「阿利那說」系列成為現代巴西政治劇場的先鋒。「阿利那說」系列最被紀念的是第一齣《阿利那說孫比》，此劇是由瓜爾尼耶利和波瓦共同編導，龍柏（Edu Lobo, 1943-）創作音樂，講述殖民地逃亡奴隸的故事。故事源自1630至1694年間巴西的傳奇人物——孫比，創作者試圖以過去的歷史情境來反諷巴西當時受軍政權獨裁的現象。該劇基本上是以文字與音樂的記述體，透過以布氏手法的演員角色互換及其特有的史詩劇場結構，提供細節上最小的需求去移動整個故事。《阿利那說孫比》的成功引導出了一個新的戲劇方法，即丑客系統，也因此確立了阿利那在劇場實驗的領導地位，在困境中以劇場形式反抗控制國家的獨裁暴政。

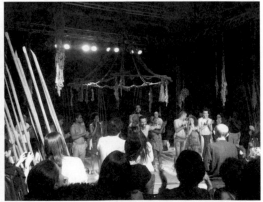

《阿利那說孫比》在當時就已呈現相當前衛的表演及舞台形式。

丑客系統是波瓦從布萊希特史詩劇場的主要原則中，發想設計出一個屬於巴西獨特的符碼，丑客代表的是一種可替換性的角色，他存在於每個被替換的角色中間，既是角色，又是評論事件的旁觀者──說書人。由《阿利那說孫比》提煉出來的丑客，在後來的《阿利那說提拉登奇斯》中被再度變化應用。此劇是以巴西十八世紀末獨立英雄提拉登奇斯的故事為原型，波瓦使用流行音樂做為戲劇結構的一個完整部分，並試圖運用丑客去結合布氏的疏離效果及移情。與《阿利那說孫比》不同的是，《阿利那說孫比》中的每個演員都可能隨時變換為主角，丑客本身也可能突然變化為任一個角色，但到了《提拉登奇斯》時，主角被固定下來並擔任丑客的說書人丑客身分，而丑客的另一目的──角色變換，則只處於主角以外的角色。一名演員固定飾演提拉登奇斯，其他演員則不斷互換角色以控制移情作用，演員們時而是特定的單一角色，時而是歌隊中的人，服務於場景設定的一般功能，隨時打斷並解釋故事內容，並對觀眾做評論。

　　在《阿利那說孫比》的創作與排演過程中，波瓦為了達到布萊希特的疏離效果，大膽創新了四種技巧在其中：

1. 演員與角色的抽離，
2. 強迫所有演員分別交替演出所有的角色，
3. 加入喜劇風格
4. 加強音樂的元素。[33]

　　波瓦以無形的假面方式，訓練演員隨時能夠跳脫自己的角色，站在分析者或各個角色的立場唸對白，甚至輪流交替角色，在過程中亦加入魔幻式的表演風格，融合跳脫現實的音樂，呈現或道德、或情慾、甚至神祕的獨特演出。[34]

[33] Augusto Boal, *Teatro do oprimido* (São Paul: Cosac Naify, 2013), 175-177

[34] 2013年在聖保羅重演經典，劇中表演風格魔幻多變化，演員一會兒出現在觀眾席間，上演裸身情慾片段，一會兒在舞臺上轉化為時而表現嚴屬的道德訓誡，過程中亦以

透過不斷的公開巡演，丑客系統對於當時受壓制的巴西社會有極大的影響，除了令人稱奇的藝術成就外，還隱含其中的疏離效果，在歷史英雄故事的暗喻下，激起了觀眾的政治意識，將反抗的種籽一點一滴地，散布到在奴役壓迫下受宰制而不敢出聲的民眾心底。

　　這套系統是一項落實布萊希特疏離效果的方法，後來演變為被壓迫者劇場理論中的主要技巧。它類似史詩劇場中，達到疏離效果的說書人角色，但丑客的功能在後來的被壓迫者劇場方法完整化後更進一步，不僅技巧性地讓觀眾疏離，還主導並掌控整齣戲的節奏與導向，甚而必須引導觀眾踏上舞臺，達到解決劇中困境的目的。

　　該戲的成功，讓波瓦對這樣的疏離方式有了信心，持續運用在之後其他的《阿利那說》系列的劇碼上。然而，《阿利那說孫比》中的丑客概念是讓劇中每個角色在音樂的提示下互相替換，甲一下演乙的角色，丙一下變成原先甲的角色，最後每個人幾乎都輪流演過主角孫比，每個人也都可能擔任過負責跳脫劇情向觀眾分析演出內容的丑客，就好像迷失在舞臺上的另一時空人物。此舉雖然成功讓觀眾達到疏離，卻也失去了對劇中人的同理心與戲劇本身強大的說服力，也就是喪失了觀眾的入戲認同。

　　經過不斷的修正，到了《阿利那說提拉登奇斯》時，主角固定由同一個人飾演，只有其他角色被互換取代，同時再另外設置一丑客（當年首演是由共同編劇瓜爾尼耶利飾演主角），讓他與觀眾處於同樣的現代，階段性且有層次地解釋劇中狀況，時時將觀眾拉進現實生活中的社會政治現象，丑客還會與劇中人進行訪談，這樣的對話取代了一般劇中角色自報家門，或是揭露內心世界的獨白式表演方式。丑客的角色是跳脫時空的，他視情況融合混雜劇中的時間

　　一種神祕的氛圍，融入水晶球飄浮等馬戲雜耍橋段，配上南美原住民聲吼與音樂，達到鬼魅震撼的氣氛，觀眾既置身於舞臺間觀賞演出，卻也在此疏離效果下，清楚自己身處故事之外。

與意識，帶著觀眾從過去的故事看到現在的社會，再意識到可能發生的未來。丑客系統此時才被確立形式，成為後來《阿利那說》系列的主要戲劇技巧。

研究布氏劇場的多數戲劇理論家都認為，即便許多劇團都掀起一陣布氏劇場熱潮，但其中最能夠傳承布氏疏離效果，同時又能發展出新方法實踐在劇場生活中的，就屬波瓦的丑客系統為翹楚。於是，波瓦儼然被認為是布氏的繼承人，爾後並帶領其他包括工作坊及意見劇團等後起之秀，持續操作類似的音樂劇演練。

丑客系統在當時的社會意義有二：首先，它定義了波瓦在布氏史詩劇場熱潮中的龍頭地位，更將其中說書人的角色，以前衛的角色替換添加了更多變化。其次，它透過阿利那說系列的舞臺模式，使巴西的本土音樂劇形式在此獲得了定義。自此，有別於美國百老匯的外來音樂劇，包括森巴、新民謠及卡波耶拉等巴西本土藝術，透過戲劇的結合，被重新詮釋為屬於巴西人的本土音樂劇，並在戲劇史上占有一席之地。此時的波瓦亦同時兼任戲劇藝術學校的師資，並時而帶領阿利那的團員，支援後來的意見劇團及工作坊劇團，進行政治劇場形式的創作。

1950及1960年代，正是巴西青年們對文藝求知若渴的時代，阿利那也提供了這些年輕人絕佳的舞臺，包括吉爾（Gilberto Gil, 1942- ）、非羅索（Caetano Veloso, 1942- ）、貝塔妮亞（Maria Bethânia, 1946- ）等許多新民謠的知名音樂人，起初都是在阿利那劇場，以舞臺配樂開始嘗試新音樂的創作。直至1964年軍政當權的戒嚴時期，一向熱血在藝術上進行社會批判的文藝知識青年們，陸續被關切，走的走，關的關，逃的逃，波瓦也不例外。1960年代，全心放在以劇場形式激起民眾政治意識的波瓦，於1971年自國外巡演《阿利那說孫比》回到巴西時，即刻被以違反軍政府頒發的《五號憲令》為由，在夜裡被軍政府綁架逮捕入獄，後經過在紐約的亞瑟米勒（Arthur Asher Miler, 1915-2005）、理查‧謝喜納

（Richard Schechner, 1934-）等人，以公開文章聲援，加上海內外藝術界人士想盡辦法提出藝術邀約參訪的名目，總算獲暫時假釋逃出暗無天日的拘留所，並於同年流亡異鄉。

阿利那最後的實驗是波瓦在1971年所提出的「活著的報紙」（Living Newspaper），他將其命名為「新聞劇場」（Teatro Jornal）。新聞劇場和丑客系統二者都是表演及舞臺製作的指導理論，新聞劇場運用業餘演員以當天報紙上的新聞為題材，進行一系列的閱讀、編寫小品，並加入音樂元素做出小戲來。這項方法的提出，使波瓦當時的名聲突飛猛進，獲得更高的戲劇威望。

「新聞劇場」的最早發生在阿利那末期的表演課，五號憲令以後軍政府以鐵腕控制言論自由，1960年代末，失去政治演出發語權的波瓦，只能躲在家裡耍鬱悶，倒是他的演員妻子瑟希莉亞不受限制，在1970年和同為演員的好姐妹艾利妮‧關莉芭（Heleny Guariba, 1941-1971）合作，開設了表演課程對外教學。坐在排練場旁看著妻子開表演課，波瓦想起以前和阿利那夥伴菲阿尼那為了腦力激盪劇本靈感，每天早上會從報紙中選擇能夠被戲劇化的主題，在下午時排演，晚上立即呈現。他們運用這套方法在表演課程中實驗，隔年九月，在一個僅能容納七十人的微型劇場演出，將之稱為「小阿利那」（Areninha）。演員們都是單純對表演有興趣的學生、教會教友、貧民區居民，首演則被命名為《新聞劇場：初版》（Teatro Jornal: primeira edição）。而「新聞劇場」[35]後來也被波瓦確定為發展出「被壓迫者劇場」的第一種戲劇形式。

1971年，波瓦逃亡海外後，雖有團員試著持續維持劇團運作，但已喪失其劇團的宗旨，阿利那在1977年正式走入歷史，其舊址早已由政府接管，至今仍做為小劇場使用，外貌仍維持當年模樣，每年依照扶植表演團隊申請辦法，提供聖保羅本地的小劇場團隊申

35　這套方法從最初的九項應用技巧，到後來陸續被發展出十二項，至今持續在「被壓迫者劇場」方法的練習中使用。

FÔLHA DA TARDE

Stanislavsky e Brecht juntos neste curso

Heleny Guariba e Cecilia Thumin

Um curso de teatro organizado por Heleny Guariba e Cecilia Thumin vai começar dia 20 proximo no Teatro de Arena para mostrar os elementos fundamentais na formação do ator. Heleny, premiada como revelação de direção teatral em 68, explica que o curso não vai transmitir erudição, nem será como "serie de conferencias".

Ela vai dar noções sobre o metodo de Brecht e Cecilia Thumin, formada pela Escola de Arte Dramatica de Buenos Aires dará expressão corporal e metodo Stanislavsvy. Os alunos não terão que assistir aulas de Historia do Teatro ou exposição de teo-

rias, eles vão partir diretamente para a pesquisa fazendo laboratorio e treinamento das noções que aprenderem.

Para Heleny, este não é apenas um curso, mas uma pesquisa para obter através das duas obras fundamentais da teoria da Interpretação (Brecht e Stanislavsky) a elaboração de uma interpretação contemporanea.

— O ator brasileiro não tem chance de pesquisar e de desenvolver os seus recursos. Isso é o que nós queremos fazer.

As inscrições para o curso podem ser feitas no Teatro de Arena até 15 de maio. O numero de vagas é limitado.

波瓦妻子瑟希莉亞與演員好友關莉芭開設的「史坦尼暨布萊希特演員工作坊」，成為躲藏在軍政壓制體系下活躍發聲的小阿利那。

請，以年度租用計，獲准使用該場地進行排練及表演。

二、工作坊劇場（Teatro Oficina）

工作坊劇場於1958年創立於聖保羅大學法律學院，由受到波瓦啟蒙、俄裔巴西劇場家古斯尼特（Eugenio Kusnet, 1898-1975）影響的法律系學生希爾索主導。該團走向以歐洲前衛劇場風格為主，思想偏左派馬克思，搬演許多包括布萊希特、亞陶等人的作品，其中最為成功的是搬演1930年代巴西劇作家安德拉吉的三幕劇《蠟燭之王》。

經過阿利那劇團《他們不打領帶》一劇成功的鼓舞，聖保羅大學法學院一群志同道合的學生，在自己組成的藝術社團「工作坊」開始劇本創作，首齣公開演出便獲獎無數，就連演出的男、女主角後來都成為巴西知名演員。

該劇團於1960年開始接受波瓦的正統表演訓練，由波瓦指導並直接參與編導，此時的工作坊與阿利那合作密切，所呈現的題材亦同樣貼近低下階層人民的心聲，極具社會意識。熱衷於表演方法的工作坊劇團，爾後更深入研究身體表演體系，邀請曾向史坦尼斯拉夫斯基本人學習過的古斯尼特為該團做進階指導，終於在1962年跳脫阿利那模式，回歸俄國戲劇方法本質，持續史坦尼工作坊，演出俄國文學家葛爾奇（Maxim Gorki, 1868-1936）的翻譯作品。1965年起，阿利那的《阿利那說孫比》聲名大噪，工作坊雖同時也有些製作，卻被《阿利那說孫比》的光芒蓋過而較無名氣。希爾索此時前往歐洲，到布萊希特的柏林劇團（Berliner Ensemble）進修戲劇技巧，並在1966年回到巴西後，將其疏離效果應用在巴西戲劇上，首劇選擇的就是《蠟燭之王》。

1967 年，希爾索執導流行歌手兼作詞曲家布阿爾格的作品《活著的道路》（*Roda Viva*），雖然該劇並非正式列為工作坊劇團的官方作品，卻延續了《蠟燭之王》的表演美學，充滿激進的劇

年過七旬的希爾索返回巴西重振工作坊劇團，重演經典《蠟燭之王》。

場與熱帶主義元素。此後，該團開始受到右翼政治派的注目，獵殺共產黨命令組織（CCC）的地下人士，陸續攻擊左派劇場界文人，工作坊劇團人員也在重要名單之內。

1968年，主要成員之一的佩依休朵，將工作坊劇團回歸到流行音樂，持續與布阿爾格及熱帶主義推動者非羅索、吉爾、班（Jorge Ben, 1945- ）等人合作。12月時，希爾索導演布萊希特的《伽俐略》（*Galileu Galilei / The life of Galileo*），試圖以符號化的劇場暗諷軍政權，諷刺的是，軍政府也在同時推出了壓迫文人的《五號憲令》，但該戲票房仍舊爆滿並受邀巡迴演出。

希爾索在1969年再度導演布萊希特作品，並開始嘗試最新的戲劇趨勢，即葛羅陀斯基的波蘭實驗戲劇，以葛氏的演員中心劇場為演員進行表演訓練，並將其應用在布氏的早期作品上。1970年代，佩依休朵導演莫里哀的《唐璜》（*Don Juan,* 1970），由阿利那劇團的瓜爾尼耶利演出主角，該劇加入搖滾樂元素，讓演員在觀眾席間穿梭表演。

如同阿利那的遭遇，1974年時，隨著希爾索同樣因《五號憲令》下獄，工作坊劇團便告終止。1973年，該團演完最後的製作——契軻夫的《三姐妹》（*Três irmãs / The three sisters*），隔年，希爾索便遭逮捕，與波瓦同樣在國際藝術家社群的施壓下，才獲假釋逃亡至葡萄牙，持續從事劇場及電影改革。該劇團的硬體設備仍保留在聖保羅市原址，[36]中間曾由義裔巴西籍的名建築師麗娜・波・巴迪（Lina Bo Bardi, 1914-1992），與希爾索溝通後以原貌為主體進行設計翻修，在1993年重新啟用，做為公有展演場地。近年來，年逾八十的希爾索重整工作坊劇團，以此團址為基地，帶領六十名團員持續創作並在全巴西巡迴重演經典，幾乎每場都擔任主演或參演，表現其對戲劇至死不渝的熱情。

[36]　Rua Jaceguai, 520, Bixiga, São Paulo

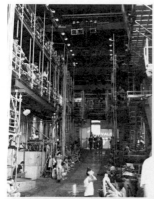
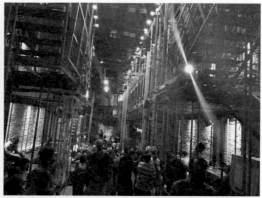

上：工作坊劇團的場地突破傳統，採兩側三層的跳脫框架式舞臺。
下：工作坊劇團一隅。

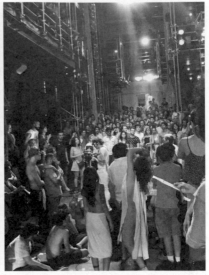

希爾索主演新作《酒神女信徒》。

三、意見團體（Grupo Opinião）

意見團體的組成始於軍政府掌權的1964年，年輕人不願在極權政府下做默不吭聲的偽知識份子，於是，由菲阿尼那、內菲斯（João das Neves, 1935-2018）、古拉（Ferreira Gullar, 1930-2016）等人及部分通俗文化中心（Centro Popular de Cultura, CPC）的成員主導，在里約熱內盧延續聖保羅阿利那劇團的《阿利那說》系列音樂劇。

通俗文化中心是由一群學者、藝術家、記者及學生們所組成，屬於當時全國學生聯誼會（União Nacíonal dos Estudantes, UNE）的分支，成員多為左派高知識份子，主旨在推動大眾藝術的革新，涉獵範圍包括音樂、戲劇、電影及文學等文化藝術，期能達到政治藝術的目的。他們多半為菲阿尼那在阿利那時期，最後一齣劇本創作的編劇研究小組成員，1965年，通俗文化中心由原阿利那團員菲阿尼那、柯斯塔（Armando Costa）及柏奇斯（Paulo Pontes）共

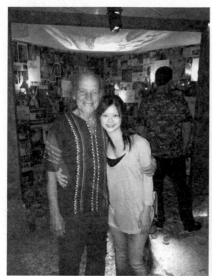

作者與內菲斯討論引進《阿利那說孫比》至亞洲演出的可行性。

巴西伊塔屋銀行文化中心2016年展出意見劇團紀念展，甫重新編導《阿利那說孫比》的意見劇團創辦人內菲斯重現當年在劇團創作劇本的姿態。

同編劇，結合通俗音樂，請波瓦導演了一齣類似阿利那說系列的劇碼——《意見》（*Opinião,* 1965），並由其他阿利那團員協助合作音樂製作，於當年12月在里約首演，大獲好評，於是將劇團命名為與成名音樂劇相同的名字「意見劇團」。包括當代知名的新民謠音樂家吉爾、非羅索等人，當時都與波瓦一同前往里約，持續技術支援該團。

意見劇團的第二齣知名音樂劇《自由，自由》（*Liberdade, Liberdade,* 1965），利用了容易讓觀眾理解的比喻方式，以音樂和文字表達對西方民主自由的讚頌。該劇不僅在里約上演多時，並在全國巡迴演出。該劇團運用波瓦的丑客系統方法進行創作，波瓦亦間斷性前往里約提供指導與協助，至1971年波瓦流亡異鄉為止，才停止與阿利那的互動。劇團運作持續到1982至1983年間，正式宣告結束。

1968年頒布的《五號憲令》使得所有劇場人士、甚至戲劇作品，在往後10年間都必須接受嚴格審查及監管，包括和波瓦合作甚密的編劇馬爾寇士（Plinío Marcos, 1935-1999）等人都受到影響。波瓦和希爾索以及其他活躍的左派文化藝術人士陸續被捕並接連流亡異鄉後，巴西政治劇場進入了一段空窗期，小劇場運動到1974年，算是告一段落。

小結

> 阿利那毫無疑問地帶給巴西劇場龐大的貢獻，使巴西人有了屬於自己國族性的舞臺。
>
> ——馬格爾迪[37]

[37] Sábato Magaldi and Maria Thereza Vargas, *Cem Anos de Teatro em São Paulo* (São Paulo: SENAC São Paulo, 2000), 300.

從葡萄牙殖民以來，巴西受到歐洲文化的強迫性置入，終於在小劇場運動時期逐漸找到屬於自己的劇場類型與創作。波瓦將在紐約學習到的演員訓練方法帶回家鄉，又結合了當時代火紅的布萊希特方法，首創真正屬於巴西本土的音樂劇，啟發了許許多多當代劇場界、舞蹈界及音樂界等藝術文化領域的名人。與阿利那合作音樂劇的新民謠人士，包括理卡爾杜（Sérgio Ricardo）、吉爾、非羅索等後來世界知名的音樂家們，透過阿利那說系列音樂劇的合作經驗，激起當時還年輕的他們的政治意識，亦將他們帶到1968年熱帶主義運動的主導地位，足見波瓦與阿利那劇團在當時巴西藝術界的重要性。

　　《他們不打領帶》被巴西學者們認定為巴西小劇場運動的開端，阿利那自此激起了民眾的社會意識，為爾後的小劇場種下創作與劇場政治化的種籽。《南美革命》帶動了藝術界對國族主義思潮的狂熱，《阿利那說》系列成為巴西本土化劇場的指標。馬格爾迪在《一個巴西的舞臺》（Um Palco Brasileiro）書中開宗明義表達，阿利那的興起，不僅是純巴西式劇場的出現，也成功地將布萊希特的史詩劇場應用轉換為屬於巴西本土形式的劇場。而這所謂的巴西本土形式的劇場，也就是結合了音樂、舞蹈及當地政治社會元素的戲劇，當然，這音樂的基底是森巴、新民謠等各時代創造出的巴西曲風，樂器是地方原住民使用的貝鈴寶（Berimbau）或非洲鼓等任何打擊樂器，舞蹈以森巴舞與巴西戰舞為主，文本則來自於當時代的社會議題。

　　阿利那資深女演員潔兒特（Vera Gertel）[38]回憶，波瓦的重大貢獻不僅是將他在哥倫比亞大學時期所學的國外表演方法引進巴西，最重要的是，他從不一味地模仿其他訓練表演的工作坊，而是帶著大家尋找如何重現屬於巴西式的表演，於是，大家學習到丟棄

[38] Vera從EAD時期開始表演生涯，自阿利那的初期便加入該團，後來較多參與Chico Buarque的音樂劇演出，她同時也是阿利那重要編劇演員Vianinha的妻子。

過去已定型的表演模式重新探索。在缺乏經費的狀態下，他們尋求阿利那的所有可能性，甚至完成了許多的不可能。波瓦自己也認為，阿利那創造了一種演繹巴西的風格，就是當時所推崇的國族化，呈現當時的政治型態，進而創造了一種巴西式的戲劇，將所生活的現實經由詮釋轉換為劇場。

除去阿利那本身，爾後的工作坊或意見劇團，皆是在波瓦的支持下，以類似阿利那分團的形式逐漸茁壯，甚至被並列為軍政時期的主要劇團。在巴西近代劇場史中，阿利那與波瓦的成就是不可磨滅的，沒有阿利那，巴西民眾的本土創作難以開始，巴西本土的音樂劇不會發生，阿利那劇場是被公認為豐富巴西戲劇史上的一項傳奇。

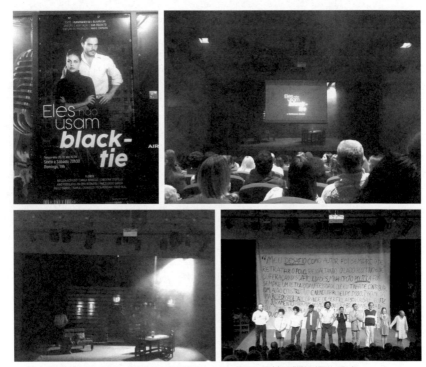

巴西小劇場運動的開端《他們不打領帶》一劇，至今仍被不斷地經典重演。

走出阿利那，走出巴西，波瓦在流亡海外的日子裡，面對生活的絕望，卻也看見生命的可貴。他一步步地遠離框架式的黑盒子劇場，卻逐漸走入群眾，以自己一生最愛的劇場去擁抱世界，尋找另一種更具意義的戲劇模式——民眾劇場。

被壓迫者劇場的開端：
看見生命，勇敢活著！

舞臺演出進行到一半，臺下傳來一聲叫喊，「停！」發生了什麼事？波瓦探了個頭，一位壯碩的大媽站在觀眾席，手指著舞臺破口大罵，「真實生活上根本不是這麼一回事，你們這些不食人間煙火的演員啊！」做為導演，當然得站出來解決事端。「那麼，這位大姐，請問您覺得該怎麼做呢？不如，您上來代替這個主角，演出您認為的真實吧。」波瓦說完，往後倒退了一步。「那有什麼問題，我來！」大媽上了臺，演對手戲的演員傻了眼，看了一下身後的導演，「現在是怎樣？」「你是專業的演員，受過完整史坦尼的表演體系訓練，當然用你的角色情境去應付她呀！」波瓦這樣回答了臺上的主角。接著，皮皮挫的波瓦就默默地退到後臺後方看戲了。波瓦告訴我們，這就是論壇劇場在祕魯首次發生的故事，老實說，那天他真嚇壞了，當年的他還很纖瘦，那位大媽的身軀大概比他和另一名演員加起來還要大隻，在他們的眼裡，就好像小白兔遇上了大獅子，為了保住小命，趕緊把舞臺讓給她，沒想到成效非凡，也因此激起他後來創造了讓觀眾成為演員的論壇劇場。[1]流亡的日子雖然辛苦，卻讓被壓迫者劇場趨於完整。

離開阿利那劇團，遠走他鄉，1971年底開始，波瓦一家不斷地

[1]　2002年美國南加大被壓迫者劇場工作坊課程中，波瓦述說的故事。

遷徙於歐美各國，先是在阿根廷五年、葡萄牙兩年，再到法國，直到1986年回到巴西執行長期教育戲劇計畫之前，可分為兩個階段，法國前與法國後。

法國前的階段是波瓦此生最低潮的時刻，才經歷白色恐怖的獄中私刑，又被迫過著顛沛流離的日子，雖然南美洲國家公民持身分證即可自由出入南美各國，卻因為逃犯身分遲遲無法取得到期更新的護照，使他後面幾年出入歐洲、美國不斷受到限制，在軍政權跟著佔據阿根廷時，極可能被以危險份子的身分遭政府掃盪逐出的波瓦，在阿根廷居住的後期，再度陷入恐慌。

即使後來到里斯本教學的兩年，也總是令波瓦感到有如浮萍，找不到自己「家」的歸屬。這七年大概是波瓦一生以來作品產量最大的時期，[2]除了民眾劇場相關理論書外，還有用以糊口的數本小說，以及兩齣最能表現當時心境的劇作，《托爾格馬達》（*Torquemada*, 1971）和《以卵擊石》（*Murro em ponta de faca*, 1978）。

《托爾格馬達》是波瓦在獄中受到刑求的真實寫照，《以卵擊石》是他經歷長時間的流亡，在各國與同樣逃離家鄉的藝文人士互相交流下，將自己本身及周遭相同處境友人的心靈創傷為基底，內觀自我絕望的深處，並尋找生命的渴求。

波瓦在阿利那劇團時期所進行的政治性劇場，是仿效布萊希特的方法，從布萊布特的「反——認同作用」出發，以丑客系統製造出巴西本土化的疏離效果，也就是模擬史詩劇場的方式，讓演員對劇本抱持著批判的態度，同時以演員本身與角色人物的兩個世界立場，以驚訝的姿態去看待文本，進而使演出人物進入矛盾狀態，透過音樂、場景、造型及角色的對換等技巧，避免觀眾掉入劇情，而能以批判的角度去思考劇中問題。直到發展出被壓迫者劇場的各項

[2]　波瓦在自傳書中提到，光是在阿根廷等候的三年內，他就寫了九本書，根據時間點來推論，應是在1973-1975年間。

方法，波瓦才算真正超越了布萊希特，落實讓觀眾變為演員[3]的理想，一步步進入「使劇場政治性」的境界。

被壓迫者劇場所採取的主要方法包括解析新聞背後真相的「新聞劇場」、在未告知觀眾的情況下於現實生活中演出的「隱形劇場」（teatro invisível）、形塑出個人生活中壓迫現象的「意象劇場」（teatro imagem）、讓觀眾變成演員走上舞臺參與討論的「論壇劇場」（teatro fórum）等。這些方法都形成並整合於波瓦遭到軍政府刑求後流亡異鄉的時期，此時所撰寫的兩齣劇作《托爾格馬達》與《以卵擊石》，不僅改變他對劇場實踐的方向，更能表現其鄉關何處的心境，甚至影響他到法國後發展出解放心靈的心理劇「慾望的彩虹」（arco-íris do desejo）。

本章探討波瓦流亡時期到返鄉前（1971-1986）的心路歷程，除瞭解波瓦遷徙的飄泊生涯外，亦透過波瓦流亡時期的兩齣作品，探索他面臨的困境與思鄉之情。這裡的目的並非進行專業的劇本分析，而是從劇作中看見波瓦，揭示劇作家當時期更深層的內在。此外，試圖從該歷程的轉變，理解被壓迫者劇場的方法，是在什麼樣的脈絡中成形。

被壓迫者劇場的展開

1971年2月，波瓦從阿利那劇團回家的路上被軍政府趁夜綁架，關進聖保羅政治與社會犯看守所（Dops-SP），在這一個多月裡，[4]慘遭執刑者沒日沒夜地折磨，接著才被轉往聖保羅提拉登奇

[3] 布萊希特的教育劇主張的就是觀眾與演員都得親自演出，只有實際參與演出，才能真正獲得知識與經驗。不同的是，教育劇是像工作坊式的封閉狀態，不對外演出，限定成員參與；波瓦則進一步，開放工作坊成果，讓真正的觀眾有了共同思考並參與演出的機會，切實實踐使觀眾變成演員的理想。

[4] 在筆者所翻閱的相關文獻中，並未切實點出波瓦在受刑求的看守所待了多久，只有一再提到和其他政治犯在提拉登奇斯監獄待了兩個月的時間，波瓦在自傳書中寫到，通常被抓進牢裡的嫌疑犯，就算兩年都沒被關注也不稀奇。但僅僅一個月的時

斯監獄（presídio Tiradentes SP）兩個月。

　　「所有的罪行都應當被揭示，不去揭露它們，就是一項罪惡」。[5]波瓦決定將獄中不人道的嚴刑逼供公諸於世，他在獄中以圖畫繪製筆記，趁著母親來探視時，假借是畫給兒子的書信帶出去，這些筆記也成為小說《奇蹟在巴西》（*Milagre No Brasil*, 1976）以及劇本《托爾格馬達》的創作來源。

　　終於等到假釋出獄的日子，波瓦簽下承諾將在擬參加工作的藝術節結束時返回監獄的文件，一旁指示他簽署的獄卒告訴他：「我們不重複逮捕同一人，我們殺了他們！再也別回來。但在承諾返回這裡簽字」。[6]為了安全起見，波瓦的妻子瑟希莉亞堅持要波瓦攜家帶眷暫時離開巴西，[7]於是，他們轉往瑟希莉亞的家鄉阿根廷，並在同年完成《托爾格馬達》。

一、從主流戲劇到民眾劇場

　　《托爾格馬達》是波瓦在獄中受到刑求的真實寫照，身為家境小康的麵包師傅的兒子，波瓦自幼不算富有，卻也未曾像弗雷勒一樣，真正有過餓肚子的經驗，[8]更未嚐過被貧民區黑道霸凌的苦頭。波瓦一路從巴西到美國念到化學博士，順遂地做著自己喜愛的編劇和導演工作，在巴西北部鄉下，或是巡迴中南美洲演出時，他看到底層人民生活的困苦，與種族歧視的不公平正義，抱著對格瓦拉崇拜的解放思潮理念，以戲劇表演站在人民的那一方。然而，這

間，歐美、甚至地球另一端的日本都注意到波瓦被捕，巴西政府於是決定將他轉出執刑的獄所。另外，在波瓦作品集的序言回憶中，波瓦曾提到自己在當年5月出獄，6月離開巴西，故我推測波瓦在此處至少待了一個月左右。

[5]　Augusto Boal, *Hamlet e o filho do padeiro: memórias imaginadas.* (São Paulo: Cosac Naify, 2014), 326.

[6]　同上註，頁325.

[7]　Cecília T. Boal. 葡文演講*Pegando o touro a unha: Diário do Cidadão -Depoimentos, com Cecília Thumin Boal.* São Paulo: Teatro Studio Heleny Guariba. 2013年9月13日。

[8]　弗雷勒（Paulo Freire）著，《希望教育學》（國立編譯館，譯）（臺北市：巨流，2011），頁30。弗雷勒小時窮到時而以彈弓打小鳥做食物。

樣的參與畢竟還是隔了層紗，仍是從站在上層角度的同理心去感受，以由上而下的形式去伸出援手，直到他進了牢裡承受肉體的折磨，在異鄉流亡飽受思鄉之苦，這才算是真正與人民經歷了相似的痛苦。或許正因如此，波瓦自此真正轉化為與民站在同一基點，達到由下而上的共苦關懷。

這齣戲除了達到揭露巴西軍政府血腥行徑的目的外，同時也是波瓦本身在思想與劇場實踐上的一大轉折點。此後，他的劇場實踐便逐步轉變為以民眾為主的劇場方法。波瓦在1972年以西班牙文撰寫《民眾戲劇的分類》（*Categorias del Teatro Popular*），將拉丁美洲的民眾戲劇分為以下四類：

（一）為了民眾的民眾戲劇（Teatro del Pueblo y para el pueblo）。

（二）為了其他接收者的民眾戲劇（teatro del Pueblo para otro destinatário）。

（三）來自布爾喬亞對抗民眾的戲劇（teatro de la burguesia contra el Pueblo）。

（四）透過民眾與為了民眾的戲劇（teatro por el Pueblo y para el Pueblo）。[9]

第一類的民眾戲劇是為了將主要觀點傳達給人民（也就是接收者）的戲劇，它的觀眾是基層民眾，包括工人、工會、街上或廣場上的人，還有社區的民眾，其目的在於進行宣傳、培訓與文化指導，比較類似官方文化部門推動的藝文工作。

第二類指的是除去基層人民以外為觀眾群的民眾戲劇，這類戲劇以「為人民」做號召，但所提供的觀點卻不是全民的，其背後是

[9]　初版為西班牙文，紙本書已絕版，本章引自波瓦研究室網頁提供的西文原稿。Augusto Boal, Categorias del teatro popular, (instituto Augusto Boal), accessed https://institutoaugustoboal.files.wordpress.com/2014/02/categorias-del-teatro-popular.pdf 波瓦後來將民眾劇場的分類補充新想法，再以葡文修訂在葡版《拉丁美洲民眾劇場技巧》的第一部分出版，本文中敘述相關定義參照該書緒論第六節專有名詞。

布爾喬亞或小布爾喬亞階級的支持，甚至有政府的支持。這樣的戲劇從事者認為，他們所呈現的是從社會微觀的分析去表達人民的觀點，但事實上，根本是由中產的觀點去詮釋自以為是人民的想法。資本家與政府金援下所要求的票房保證是這種劇場存在的主因，接受布爾喬亞式舞臺訓練的學生、教師、專家、銀行企業團體等，所有完美操弄著戲劇對話的人們，都是這類的成員之一。這樣的舞臺是透過民眾的思想去連結布爾喬亞式思想去呈現的舞臺，它雖然是民眾戲劇的一種，卻並非是真正為了全民的劇場。

第三類是完全反對人民觀點的戲劇，這類戲劇是宰制階層的獨特表現，完全不在乎人民的思想，包括電視連續劇、多數的外來電影與劇場演出。宰制階層將自己主觀的理念，透過劇場、電視、電影等大眾媒體傳達，進而潛移默化人民的思想。

最後一類則是跳脫前三類，真正屬於人民的劇場。前三類除了第三類為反人民的戲劇外，另兩類概約可算是人民的劇場，但三類都是以藝術家做主，人民負責接收。而第四類主張的是讓人民做主，運用生活中可輕易取得的道具，創造屬於自己的舞臺、自己的戲劇故事。波瓦將阿利那時期發想的新聞劇場技巧，做為幫助人民操作第四類民眾戲劇的入門方法。

新聞劇場的九項技巧包括：

（一）簡單閱讀（leitura simples），演員將新聞主幹突出的地方唸出來；

（二）即興（improvisação），演員將新聞以即興演出方式來呈現；

（三）節奏性閱讀（leitura com ritmo），以任何耳熟能詳的音樂或曲調加入情緒與型塑方式去呈現新聞內容；

（四）並行的行動（ação paralela），由一名演員在旁唸出新聞內容，其他演員同時塑造出新聞的場景並演出新聞內容；

（五）加強（reforço），以與新聞相關的幻燈片、紀錄片、廣告等各式的輔助品做添加資訊的工作；

（六）交叉閱讀（leitura cruzada），將兩則以上的新聞並置閱讀討論；

（七）歷史性（histórico），將所有與該則新聞相關的歷史事件或資訊加入；

（八）現場訪問（entrevista de campo），將事件以角色扮演電視訪談的方式做呈現；

（九）抽象化的具體（concreção da abstração），物化一則新聞，將隱藏在新聞抽象化報導的背後意涵，以具體的方式演出。[10]

二、隱形劇場的誕生

　　一般社會主義國家對於窮人有免除飢餓的條款，以現在的巴西為例，週日會在各地發放免費午餐給流浪漢，週間日每一區都有一個福利站，提供一元午餐給任何需要的人，餐點包括米飯、肉、蛋、豆子、生菜沙拉和水。阿根廷也有類似的條款。來到阿根廷的前兩年，波瓦和其他阿根廷導演一樣，身兼教職以維持生活。他為阿根廷的學生編排了一場街頭戲劇，內容是窮人們依法可憑身分證進入任何一家餐廳，免費吃喝除了甜點和酒以外的食物。但這樣的演出在同樣受到軍政獨裁政權控制的阿根廷，極可能讓他再度遭受驅逐，於是他們取消了街頭演出，接受一名學生的提議，在真實的餐廳裡做隱形表演。波瓦在這次的演出觀察到，不知情的觀眾因此與演出更為接近，同時還能夠激起民眾對戲劇的主題有更熱切的討

[10] 據波瓦所說，新聞劇場的技巧後來延伸為12項，在英文《立法劇場》（*Legislative Theatre*, 1998）一書的附錄記載了11項，另一項已不可考。此處解釋以當年的九項分類為主，參見 *Augusto Boal, Técnicas latino-americanas de teatro popular: uma revolução copernicana ao contrário* (São Paulo: HUCITEC, 1988), 44-46.

論，「隱形劇場」也就這樣誕生了。[11]

波瓦指出，當時（波瓦流亡阿根廷時期）的阿根廷法令規定，任何人只要負擔不起飲食的基本所需，便可免費到餐廳食用除了甜點和酒精飲料以外的基本商業午餐，但幾乎沒有餐廳遵守該法令。

沙盤演練過的隱形劇場演員們，化為不同形式的顧客組合，前後進入同一家餐廳用餐，分散就座在聽得到彼此聲音的距離，主角則是單獨進入，點了份法定的商業午餐，但侍者表示該餐廳並未供應此類餐點，於是，主角點了牛排飯配薯條及雙蛋套餐，另外要了杯水。在這個過程中，主角有時與其他隱形劇場的演員們互動，有時靜坐等候，每位演員各自或交叉對談對於該法令政策執行現象的看法。

當侍者交付帳單時，主角表示身為阿根廷公民，法令保障窮人「食」的基本生存權。此時，其他演員加入正、反面聲音的討論，其中一名演員提出叫警察的建議，另一名演員則假扮律師，表達餐廳不按法令執行的非正當性。演員們藉此提出國家應保障困苦人民，使其不致飢餓或寒冷，甚至因沒錢買藥而死等相關議題，以激起其他一般顧客的對話意識。需注意的是，在進行該案例的過程中，隱形劇場成員最終仍應給付主角帳單，甚至在演出過程中，應私下事先結帳，以免造成與店主的糾紛。

由此可知，隱形劇場的美學裡，沒有舞臺設計，也沒有服裝設計，講求的是生活中的自然呈現，融入現實社會進行的是一場觀眾沒有預期心理的演出，目的是將戲中的政治意涵帶進民眾的生活，透過彩排過的表演與民眾對話，從即興的討論裡激起人民對該議題的重視。這種表演方式的創新，在於觀眾在不知情的狀況下成為劇中的一部分，甚至不知不覺地為戲劇搬演出屬於自己的結局。這不僅達到布萊希特要求的激起人民意識，甚至讓人民在落幕前便有所

[11] 該場隱形劇場發生的年份不可考，但依照波瓦敘述，意象劇場及論壇劇場發生在1973年，而隱形劇場在其之前，可見應在1971至1973年之間。

行動，進而將此刻的強烈感受在後續生活當中持續發酵。

在這裡可以發現到一項重點，那就是此時包括指導非專業演員的意象劇場等方法均未出現，也就是說，此刻波瓦所執行的隱形劇場，雖在思想上結合了他所提出的民眾劇場理念，但在排練的過程中，參與的演員們的表演訓練，還是以他過去在阿利那的主流戲劇模式來進行，也就是透過史坦尼斯拉夫斯基的表演訓練體系去指導演員，以劇作家的主觀立場去塑造場景故事，最後再將戲劇結局交由自然人的觀眾決定。這也印證了藍劍虹所提出，「隱形劇的產生是以一組職業演員為基礎，演出也必須是寫實的，不能讓觀眾發現是一齣戲」。[12]從歷史的脈絡來看，最初發生的隱形劇場確實是由專業演員執行。然而，經過實際與素人合作的祕魯工作坊之後，隱形劇場被納入教學的一環，現今已轉化為也可由非專業演員做主的模式，讓民眾經過排演與討論，在自己生活的圈子中演出，順其自然地達到激進街坊鄰居對現實生活的政治意識的目的。因此，它是專業與非專業演員皆可執行操作的一項技巧，惟在排演的訓練過程中，需由已具經驗的「被壓迫者劇場」「丑客」來帶領輔導。

三、「被壓迫者劇場」系列模式的確立

對於政治逃犯來說，阿根廷其實不是個很適合的國家。當時的阿根廷同樣處於軍政權動盪不定的內政敏感時刻，波瓦這類有能力煽動人民站出來的知識份子，都被列為不受歡迎對象，只是因為妻子的娘家在阿根廷，多少有些照應與安心，才不得不來到這裡。

不管是回到裴隆將軍（Juan Perón, 1895-1974）[13]手中的阿根

12 藍劍虹。《現代戲劇的追尋：新演員或是新觀眾？布雷希特、莫雷諾比較研究》（臺北市：唐山，1999），頁458。

13 裴隆將軍是阿根廷1946至1955年的總統，艾薇塔（Evita, Eva Perón, 1919-1952）之夫，波瓦在阿根廷的五年當中，極度傾右派政權的軍人總統裴隆於1973年再度坐上總統大位，雖在位僅有一年的時間，其極右派的政治立場對於流亡當地的左派人士波瓦等人備感威脅。

廷政府，或是另一派共產主義者的當地勢力，阿根廷本地對波瓦的不友善持續地惡化。媒體甚至因為他的前政治犯身分，將他醜化為罪大惡極的思想犯。《美洲殖民報》某日的頭條新聞標題，甚至把他形容成阿根廷首都「布宜諾斯艾利斯最危險的存在」。[14]瑟希莉亞說，雖然她曾安慰波瓦，那不過是份價值一、兩塊錢的小報，不需理會，但顯然波瓦對這樣的名譽傷害仍然很介意，時時都想離開那裡。

波瓦曾在自己的劇本集《奧古斯都波瓦的劇作》（*Teatro do Augusto Boal*）前言回憶到：

> 起初，布宜諾斯艾利斯對我非常好，幫助我重建我做了14年之久的阿利那劇團。但之後，我卻神不知鬼不覺地被賣給了暴政，我甚至不知是誰在何時這樣做的。剛開始還不錯，我主導一些戲、教課，但當我看到裴隆，對我來說，我像失去了恩典，我既不是裴隆派，也不是共產黨，再也沒有容身之處。我繼續住在那裡，因我<u>無處可去</u>。[15]

種種壓迫使得他在阿根廷毫無工作機會，只能靠南、北美洲其他國家邀請開設工作坊的收入，加上教學及閒暇時寫的小說來糊口。從獄中就開始計畫公佈監獄不人道刑求的劇本《托爾格馬達》，在當年的十一月於阿根廷完成，又在1973年寫了小說《我們的美洲編年史》（*Crônicas de Nuestra América*），之後並將其改編成另外兩個劇本，《黃金製的狗屎》（*A merda de ouro*）及《不朽之死》（*A morta imortal*）。這段時間他到過墨西哥、哥

[14] Cecília T. Boal.葡文演講*Pegando o touro a unha: Diário do Cidadão -Depoimentos, com Cecília Thumin Boal*. São Paulo: Teatro Studio Heleny Guariba. 2013年9月13日。

[15] Augusto Boal, Augusto. "Trajetória de uma dramaturgia," in *Teatro de Augusto Boal. Vol. 1* (São Paulo: Hucitec. 1986), 13. 底線為筆者強調加註。

倫比亞、委內瑞拉及祕魯，使被壓迫者劇場方法在拉丁美洲大放異彩，亦開展出屬於拉丁美洲的民眾劇場。

1973至1974年，波瓦參與了祕魯的「整合性識字計畫」（ALFIN），該計畫以弗雷勒的「受壓迫者教育學」（Pedagogia do Oprimido）為掃盲的教育方法，他負責計畫中的戲劇部門。趁著在祕魯的這段時間，他將包括「隱形劇場」以及先前所構思實踐的各項戲劇技巧，撰寫完成《民眾劇場中的拉丁美洲技巧》一書。

參與該計畫學員的母語多半為西班牙語以外的非官方語言，為了解決與說著45種不同語言學生們的溝通障礙，波瓦決定讓他們用形塑的方式表達自己的故事，一個是真實現象的圖像，另一個是表演者心中渴望的圖像，使參與者以自己的肢體或是同儕的肢體進行雕塑，表現出上述兩種圖像的不同。這樣的形塑遊戲經系統化後，波瓦發展出更多延伸的變化，成為獨立一套「被壓迫者劇場」的方法——「意象劇場」。

由此可知，真正屬於民眾的非專業性的表演訓練方法，應是從此時開始設計統整，參與者不須鑽研專業的史坦尼斯拉夫斯基表演體系，而是由一系列簡單的遊戲來伸展僵化的肢體，並藉由形塑物件或事件場景，一步步地建構完整故事，使參與者體驗不同的人生，進而思考其意義。

「論壇劇場」也在這段期間發生。它來自於某次演出呈現時，波瓦無法理解一名女性觀眾對演出所提出的意見，便請她上臺取代角色，用演的表達她的看法。這開啟了波瓦將史詩劇場中開放問題促使觀眾思考的模式做了更進一步的想法。他發現，原來這些開放性思考是可以立即被實驗的，於是，觀眾們在演出結束後直接上臺取代角色，為主角想方設法解決困境，並透過不同觀眾的一再取代，將戲劇轉化為另一種排演，也就是波瓦所稱的一種「革命的預演」，為下一個行動預先實驗的彩排。「論壇劇場」成為改變戲劇結果的最終武器，「被壓迫者劇場」方法也在此時架構出

完整雛形。《被壓迫者劇場：另一種政治性的詩學》（*Teatro do Oprimido: e outras poéticas políticas,* 1975）在波瓦回到阿根廷後出版，首刷以西班牙語成書。此書一半從反亞里斯多德的詩學開始，進行思想論述，一半從阿利那劇團經驗出發，將戲劇遊戲與後來的祕魯經驗結合，成為一套兼具理論與實際操作的劇場論述。阿利那劇團時期就已發生的「新聞劇場」，則在此書中被追溯納入「被壓迫者劇場」的主要方法之一。

　　波瓦此時將「被壓迫者劇場」確立了四大方法，包括最早的新聞劇場方法，接著在阿根廷發展的隱形劇場，以及祕魯工作坊中與民眾一同創造出的意象劇場及論壇劇場。

四、黑暗的轉折──心理劇「慾望的彩虹」

　　在等候護照移居到葡萄牙之前，波瓦還寫了表演工具書《演員與非演員的200種遊戲》（*Jogos para atores e não-atores,* 1975），還有許多改編自莎士比亞（Willaim Shakespeare, 1564-1616）與亞里斯多芬（Aristophanes, 446-386 BC）的劇本，以及一些天馬行空的小說。其中一本名為《性感女間諜珍・史匹特范爾之美味與血腥的拉丁探險》（*A Deliciosa e Sangrenta aventura Latina de Jane Spitfire, Espiã e Mulher sensual,* 1975），以女性龐德的類型為主角，藉由性愛、神祕與血腥的故事隱喻阿根廷軍政的殘忍。[16]

　　靠著劇本、小說及理論著述的版稅，加上瑟希莉亞在電視臺寫兒童節目的收入，他們買了間老舊但較先前寬敞的公寓。在這裡，他們收留了許多同樣流亡阿根廷的巴西藝術家，有詩人古拉、有音樂家梅洛（Thiago de Mello, 1926-），每週六，大夥都會到他們家聚餐，古拉煮黑豆燉肉，[17]梅洛料理亞馬遜魚，一大桌家鄉菜搭配

[16] 波瓦的著作多反映當時政治環境，此本小說是諷刺阿根廷軍政，1968年寫的《唐老鴨歷險記》（*Tio Patinhas*）則是在巴西軍政訂定的第五號憲令頒布前的反諷劇。

[17] 黑豆燉肉（feijoada）是巴西很傳統的一道平民料理，它其實是早年貧苦黑奴們的營

著即興詩作與歌唱，度過像身處巴西一樣的美好聚會。

　　阿根廷的軍政獨裁暴力現象愈發嚴重，1975年底左右，兩位烏拉圭前參議員在旅館門口被槍殺，一位巴西鋼琴家到旅館樓下買包菸，就人間蒸發了，死亡氣息存在於流亡者之間。在友人的協助下，好不容易取得護照的波瓦，將一堆尚來不及出版的小說原稿寄給出版社，幾天後就趕緊逃往葡萄牙。波瓦回憶：

> 我又寫了《裴隆夫人》（Madame Perón）、《伊沙貝爾太太》（Dona Isabel）等許多的故事、小說《性感女間諜珍・史匹特范爾之美味與血腥的拉丁探險》。我已經疲於帶著這些行李。這些行李愈來愈重，在手上及在記憶裡，我將這些都放作我下部戲的素材，也就是兩年後寫的《以卵擊石》。[18]

　　從阿根廷倉皇逃到葡萄牙，波瓦以為遠離了法西斯主義掌控的拉丁美洲，在1974年剛結束康乃馨革命的葡萄牙，能夠給他足夠的空間發展民眾劇場。孰料，兩年的政局變化，左派思想已不再受到這個說著同樣母語國家的歡迎，才成書的被壓迫者劇場方法也沒有大顯身手的機會。這兩年，波瓦只能不斷地導演《阿利那說孫比》等早期的劇作，做著他早已漸行漸遠的黑盒子劇場。這樣的反差，波瓦將其形容為「才發現那些詩意的康乃馨都已乾枯了」。[19]

養大鍋菜。殖民時代的奴隸們沒法吃飽，每天就是撿主人家剩下的廚餘或剩下的生食，加入大鍋的豆子燉煮出來的大雜燴，演變至今為以黑豆做主要基調，加入豬尾巴、豬腳、乾燻醃肉、香腸等燉煮數小時，淋上香噴噴的白飯及法羅發（farofa，以蛋、培根、薯粉拌炒而成），再佐以柳橙片及甘藍菜解膩。黑豆、白飯、法羅發，都是充滿澱粉的穀物，即便什麼肉也沒有，仍是份量十足容易飽食的一餐。在異鄉嚐到這道菜的巴西人都會格外思鄉，巴西前總統卡多索就曾提到，流亡時的巴西人有種同志情誼，每週都會聚餐享用黑豆燉肉。

[18]　《以卵擊石》開場的場景便是一個個行李箱散落在舞臺上。

[19]　Clara de Andrade, *Augusto Boal: Arte, Pedagogia e Política* (Rio de Janeiro: Mauda X, 2013), 54.

離開巴西五年，在外接收到的巴西消息只有壞的，沒有好的。某日中午，波瓦和同樣流亡在外亦師亦父的前輩弗雷勒、人類學家好友希貝伊羅（Darcy Ribeiro, 1922-1997）[20]在家用午餐時，由巴西來訪的母親送上一卷錄音帶，[21]那是音樂家老友布阿爾格自彈自唱的最新創作《我珍貴的朋友》。為了躲避政府的審查與藉機誣陷，布阿爾格將對友人的思念及巴西當時的真實狀況，以歌曲代替書信傳達給波瓦。

聽到好友的歌聲，波瓦的心情非常雀躍。然而，歌詞的內容卻很快地讓他再度陷入悲傷的情緒。[22]輕快的波薩諾瓦樂曲（Bossa Nova），伴隨的卻是「雖然大家都踢著足球喝著甘蔗酒，但這裡的情況仍然十分黑暗」[23]之類的壞消息，句句暗示著他，「別回來，時候還未到」。就這樣，他在葡萄牙消沉地待了兩年。

沒有操作民眾劇場機會的這兩年，比起在阿根廷被外在壓迫的日子，更讓他感到憂傷。在南美洲時，波瓦至少可以擁抱群眾，做些他認為對生命有意義的劇場模式，所有流亡的同伴們，即便面臨死亡威脅，仍努力地尋求生路。一到歐洲，充滿的是無盡的空虛，許多流亡同鄉面對著未知的恐慌，一一走上絕路，波瓦的思鄉之情在此時到達了頂點，「滿滿的黑暗」[24]吞噬著生存的意義。這段時間成為他人生中最沉重的日子。巴西戲劇學家好友佩依休朵建議他將流亡的經驗寫成劇本，他終於決定透過劇本寫作，好好地重新面

[20] 人類學家、教育學家、社會學家、作家及政治家，巴西古拉特總統時期的教育部長，軍政時逃亡至烏拉圭，後為布瑞索拉任命的里約州副州長，教育綜合中心計畫主持人，也是位於聖保羅，全美最大拉丁美洲原住民紀念館籌備主持人之一。

[21] 這是波瓦母親自從遠嫁巴西後，首次回到家鄉葡萄牙，卻是為了探望被迫流亡的兒子。

[22] Augusto Boal, Augusto. "Trajetória de uma dramaturgia," in *Teatro de Augusto Boal. Vol. 1* (São Paulo: Hucitec. 1986), 196. 波瓦敘述道，我感到很滿足能夠聽到朋友的聲音，也很憂傷聽到他給我的那些訊息。

[23] Aqui na terra tão jogando futebol... Mas o que eu quero é lhe dizer que a coisa aqui tá preta.（見附錄）

[24] Clara de Andrade, *Augusto Boal: Arte, Pedagogia e Política* (Rio de Janeiro: Mauda X, 2013), 55。

對自己，也從一路走來相遇的流亡夥伴們身上，尋找生命的死亡與更新，找到活著的希望。

> 當我住在葡萄牙時（1976-1978），我再度感到極度的孤單，我寫了一齣讓我能跳出來看見自己的劇本：《以卵擊石》。我保持距離地看著，像隔了層霧。我感到風拂，感覺這趟冰冷的旅程似乎沒有盡頭……我在里斯本寫《以卵擊石》時，正逢流亡者一一自殺。一群孤身的人們，那麼樣地聚在一起，在同一艘船上：那麼樣地孤寂。流亡就是半死，如同坐牢就是半活著！[25]

　　《以卵擊石》這齣劇本在1978年於葡萄牙完成定稿，由波瓦的音樂家好友布阿爾格為劇中歌詞譜曲，並製作配樂。當時，軍政權地位已逐漸動搖，文學、藝術逐步開放，藝文界人士開始發表政治性創作，該劇因此在本地友人的推動下，於同年10月4日在聖保羅首演，並出版成書。身為政治犯的波瓦未能獲准返鄉親自執導、甚至觀賞，但痛苦鬱悶的心境與往後的際遇似乎也隨著劇作的完成與演出，再生又更新。

　　波瓦後來受邀到索邦的巴黎第四大學（París-Sorbonne University）開設「被壓迫者劇場」課程，舉家遷移到法國，進入法國後階段。在這裡，波瓦有了自己的出版編輯，《被壓迫者劇場：另一種政治性的詩學》一書開始被翻譯成二十幾種語言，其國際名聲在此時達到巔峰。波瓦在異鄉從熱愛的民眾劇場工作尋求寄託，他和瑟希莉亞創辦了巴黎被壓迫者劇場中心（Centré du Théâtre de l'Opprimé Augusto Boal, de París. CTO-París），[26]

[25] Augusto Boal, *Hamlet e o filho do padeiro: memórias imaginadas.* (São Paulo: Cosac Naify, 2014), 340-341.

[26] 由波瓦創立的巴黎被壓迫者劇場中心全名為Centré du Théâtre de l'Opprimé Augusto

並發展出另一套與民眾心靈更加接近的戲劇方法——「慾望的彩虹」，協助第一世界的人民擺脫精神上的空虛無助。劇本《以卵擊石》或許可說是催生「慾望的彩虹」的源頭，法國的環境則成了它的養分。

在布萊希特晚期推動的教育劇中，主張的是參與演員的個人與團體成長，而不須對外演出。他認為，「教育劇的教育性在於自己親自去演教育劇，而不在於去看教育劇的演出。原則上教育劇不需要觀眾，觀眾本身卻能自然而然地被當作演員使用」，[27]強調的是「親自的參與」。做為心理劇的「慾望的彩虹」，就很類似這樣的模式，它以工作坊的形式進行，完全不對外演出，著重的是透過事件重現與戲劇性地改變結局，促進參與者的心靈成長以及對過去困境的釋懷。參與者分享自己的故事，小組成員共同演出，再經由觀看組上臺進行論壇劇場，為主角困境尋找出口，使當事人透過旁觀者提出的客觀方案，找到往後解決相同問題的可能性，走出過去陰霾，對未來重拾希望。

1979年以後的14年，法國就像是波瓦家族的第二個家鄉。專攻波瓦研究的巴西戲劇學者兼演員克萊拉（Clara de Andrade）將波瓦的法國後階段稱為「不再漂泊的流亡生涯」。[28]

《托爾格馬達》（*Torquemada*）

1971年2月，剛帶著《阿利那說孫比》一劇從阿根廷演員協會的劇場節光榮返回巴西的波瓦，還在劇團裡忙著參與下一個國際藝

Boal, de Paris，據波瓦之子Julian Boal指出，在波瓦返鄉擔任市議員後，已轉型為非波瓦主持的民間團體，在2003年左右已停止營運，現存於巴黎的CTO-Paris與波瓦毫無關聯。

27 布萊希特（Bertolt Brecht）著《布萊希特論戲劇》（景岱靈，譯）（北京市：中國戲劇，1992），154。

28 Clara de Andrade, *O exílio de Augusto Boal: Reflexões sobre um teatro sem fronteiras*(Rio de Janeiro: 7 Letras, 2014), 88.

術節的計畫，妻子瑟希莉亞來電，告知晚飯已準備好，就等他回來開飯。[29]電話一掛，波瓦就憑空消失了一個月，這一個月所受的苦，還有轉往政治犯專區監獄的經驗，都在後來透過《托爾格馬達》一劇公諸於世。

　　《托爾格馬達》的創作可說是波瓦從主流轉民眾劇場的轉折，在這齣戲以前，波瓦的作品都以「政治性劇場」模式來呈現，意即，由劇作家提出社會議題、由劇作家決定情節過程與結尾。這齣戲以後，波瓦以阿根廷為據點，在南美洲各國從事由人民做主編排的第四類民眾戲劇。這裡將陳述劇情與角色的重點，使讀者透過劇本瞭解當時波瓦所面臨白色恐怖的巴西政治背景，並穿插分析波瓦如何透過這齣劇作的呈現，來表達個人經歷刑求後的情境，以理解他對底層民眾的關懷，如何從由上而下的同情轉化為由下而上的同理心。

　　該劇本在1971年11月2日於阿根廷完成，企圖透過刑求的形式及執法不公的意涵，再現1970年代的巴西處於多麼複雜的暴政環境裡。全劇分為三個部分，以寓言的方式來寫作，從現代轉換到中世紀，再到更古老以前，以不同世代的政治迫害來凸顯被害者的無辜與磨難。第一部分的場景為現代，波瓦將自己化身為被刑求之一的劇作家，忠實地呈現軍政時期監獄裡的狀況；第二部分以十五世紀西班牙主教托爾格馬達迫害異教徒的歷史為故事背景，虛構信仰審判的無情過程，整齣戲並以此為劇名；第三部分則以天主教的次經，《瑪加伯後書》中的古老寓言故事，〈瑪加伯七兄弟的母親〉（Mãe dos sete irmãos）為靈感，敘述七兄弟與其母被刑求殉道的對話。[30]

[29]　確實日期不可考，所有文獻顯示皆僅有1971年2月入獄的紀錄。

[30]　瑪加伯書是被列為非正統經文的次經，因真實性未經耶穌及十二使徒認證過，故未被列入基督教聖經，但有被列入天主教的思高本聖經，以天主教為主要宗教的巴西，天主教徒多以此版本為主要閱讀來源。瑪加伯家族七兄弟與他們母親為了信仰殉道的故事，記載在瑪加伯後書第七章（2 *Macabeus* 7: mãe e filhos morrem pelos

一、〈劇作家的口供〉

　　第一段的場景設定在一個窄小的刑訊室，裡面有一面緊閉的窗戶、兩個小桌子及幾張椅子，其中有一張桌子上放了瓶裝了鹽水的罐子，地上有根長長的棒子、一些繩子、電線、電視，還有幾副手拷，這些都是用來做刑求的工具，是相當寫實的舞臺表現。

　　出場人物包括了受刑人劇作家（Dramaturgo）、刑求過程的主管官員大鬍子（Barba）、跟班運動員（Atleta）[31]及小矮個（Baixinho），還有兩個行刑者（Frade1、Frade2）。所有人的目的都在於用盡一切辦法，逼迫劇作家承認與反叛者同夥，並試圖讓他供出另外一個無辜的名字入獄。

　　由文本中可看出幾個重點，包括了暴力逼供、言行的諷刺對立、平庸之惡的無所不在，以及當時不自由的獨裁政治環境。

　　暴力逼供的方式以金剛鸚鵡之棒（pau de arara）為主、電擊為輔。刑求從扒光劇作家衣服開始，接著將受刑人雙腳彎曲至木棒，雙手由下方交叉與腳一同綑綁在棒上，形成頭朝下，猶如被飼養的金剛鸚鵡站在棍子上的倒影。過程中以間斷性或持續性的電擊加重折磨。

　　對話之中不斷地呈現言行不一的諷刺對立。

> 劇作家：我在國外只是表演我們的作品、我們的劇作。我沒毀謗任何事。
>
> 大鬍子：你毀謗了，你完了。再自白一次。
>
> 劇作家：什麼？到底我毀謗了什麼？
>
> 大鬍子：你毀謗了，因為當你在國外時，你說我們國家存在

costumes judaicos）。參見聖經思高本，頁778。

[31] 以「運動員」這個葡文字做名字，表示其身材健碩，出力較重，猶如運動員的條件。這點由劇中曾提示，要下重手時都由他執行可看出。

金剛鸚鵡之棒（pau de arara）示意圖。（繪圖：袁孝文）。

　　　　著刑求。（一陣沉默。劇作家雖被掛在金剛鸚鵡之
　　　　棒，仍免不住地苦笑）
小矮個：他在笑。
劇作家：（試著停住笑）沒有，沒有，我沒在笑，我是說，
　　　　只是笑一點點，是說，如同你說的，我毀謗國家的
　　　　理由是因為這裡不存在刑求……很好，是說，那為
　　　　什麼我在這裡？在這根什麼東西上？……這就是
　　　　刑求！

　　執刑者強調劇作家在國外持續醜化自己的國家，這些詆毀造成
國家形象重挫，而他們當下在做的，正是他們所指控的真實謊言。
這裡凸顯出主政者對底層人員的洗腦，更看出人民生活在被粉飾太
平的謊言之中。
　　漢娜‧鄂蘭（Hannah Arendt, 1906-1975）在艾希曼的世紀審
判之後，提出了「平庸之惡」（Banality of evil）的論點。艾希曼
從來就不是個一心想作惡之人，他只是一心一意想升官，根本不知
道自己在做什麼，而這樣的人也不是愚蠢，他就是喪失了思考能
力。[32]由此看來，本劇中的執刑者也並非真正罪大惡極的壞人，他
們只是為了養家糊口、忠實服從命令的「平庸之惡」者。

　　大鬍子：（覺得對劇作家的拷問時間拖得過長。他的雙手，
　　　　　　特別是手指，都已呈藍血色，腫脹而巨大）所以
　　　　　　呢，到底要怎樣？是想讓我們在這工作一整晚嗎？
　　行刑者甲：我答應我老婆要回去和孩子們吃晚飯的。

[32] 漢娜‧鄂蘭（Hannah Arendt）著。《艾希曼，耶路撒冷大審紀實：平凡的邪惡》
　　（施奕如，譯）（臺北市：玉山，2013），316-317。The banality of evil，翻譯為
　　「平庸之惡」，又翻為「邪惡的平庸性」。

大鬍子：快點把他弄醒來。（運動員服從指示，劇作家尖
　　　　　　叫）看吧？醒了。

　　對這些人來說，折磨他人非己所願，只是在做分內工作罷了，他們也有上下班時間，只有受刑人合作，才能讓他們「準時下班」回家陪老婆。然而，「在政治中，服從就等於支持」，[33]這種「平庸之惡」才是最可怕、最無法言喻、又難以理解的惡。[34]《托爾格馬達》當中的真實，看來或許戲謔，卻是波瓦眼中最可怕之惡。因為這樣的平庸之惡無時無刻地存在生活之中，他們在毆打他時沒有任何私人恩怨，單純到就像劊子手，只為完成使命早早回家睡覺。就像駐阿根廷的巴西領事館當初刻意不發護照給波瓦，卻推說是遵行上頭旨意。同樣的情形一再發生，這些服從者自以為大可像彼拉多，金盆洗手後便將這罪推得一乾二淨，[35]殊不知這些服從將帶來多大的惡果。

　　或許正因透過寫作劇本的再現，讓波瓦看清這些「平庸之惡」如何在生活中毒害社會，並進一步成為壓迫人民的幫兇，被壓迫者劇場於是因應而生，旨在轉化社會為沒有壓迫的理想境界。

　　類似的案例在許多年以後，也發生在義大利的一個小鎮，當波瓦帶領鎮民們進行一場呈現市長壓迫人民的論壇劇場時，當地的

33　同上註，頁307。

34　同上註，頁279。鄂蘭在《平凡的邪惡》中指出，從鄂克曼的例子可以看出，納粹的手下當時執行命令殺害猶太人皆是因其平庸所造成的惡行，而這樣的平庸之惡是我們任何人都極可能陷入的狀態。波瓦於文中雖未提及鄂蘭的理論，但在敘述此類人的狀態時，筆者認為這些人自以為是的無奈，與鄂蘭定義平庸之惡的人們有異曲同工之妙。鄂蘭認為，像艾希曼那樣盡忠職守的「服從」，正是最可怕且無法言喻又難以理解的惡。在這樣的人的身上，鄂蘭或許多少表現了對其可悲性的些許憐憫之情；但波瓦則相反，認為這樣的惡行是這些半被壓迫的壓迫者可自由選擇的，既然他們不願選擇正義，受壓迫的人們只好奮起「被壓迫者劇場」這把武器自救。

35　羅馬總督彼拉多沒有以自己的權限釋放無辜的耶穌，反而在群眾的壓力下，將耶穌交給眾人釘上十字架，為了免除自己流無辜之血的罪惡，以猶太人以當眾洗手表示清白的儀式，表明：流這義人的血，罪不在我，你們承當罷！參見〈在彼拉多前受審〉，《新約聖經‧馬太福音》，27: 11-26。

市長上臺取代了自己的角色，改變了劇中壓迫者的行動。在論壇的操作中，壓迫者本身是不可被觀眾取代進行轉化的，否則情節的改變將無法讓受壓迫者透過取代角色，找到自己的解決方式。但這位市長卻表示波瓦欠他一個道歉，因為他認為自己並非自願做壓迫人民的事，而是礙於職務的情非得已，於是他取代了自己，演出他真實的心聲，破壞了這場論壇。在充滿無奈的人生中，這些環環相扣的政客，或許可以理直氣壯地為自己的「平庸之惡」提出辯解，但波瓦卻以希特勒（Adolf Hitler, 1889-1945）為例，直指那些所謂「希特勒並不是生為禽獸，而是社會將他改變成如此」的言論是羞恥的。[36]包括二次世界大戰時，在納粹底下受命獵殺受害者的祕密警察們，或是這位執行壓迫的市長，他們都有自由選擇權，決定向上對抗或是離開崗位，但他們卻為了保全個人的小利，選擇了欺壓更多的人和家庭。

　　針對「平庸之惡」的控訴，在〈劇作家的口供〉中，還反映出巴西當時複雜的政治環境。大鬍子以國家充滿太多像劇作家這樣的造反者，才需要審查制度為由，將五號憲令的存在合理化。人民持有美元[37]就是蘇俄或古巴的間諜、謀逆者，即使劇作家以巡迴世界演出，收取美元做為酬勞為理由，都不被採信，反而被以無知且荒謬的理由駁回。

　　　　大鬍子：你家裡藏有美元。你從哪拿到這些美元的？古巴？
　　　　　　　　蘇俄？
　　　　小矮個：還是捷克？

36　Augusto Boal, *Teatro do oprimido: e outras poéticas políticas*. (São Paulo: Cosas Naify, 2013), 22.

37　在當時的巴西，美元匯率高，巴幣浮動得厲害，政府不允許人民蓄意換匯持有美元保存，故一般人家中不得藏有美元，至今巴西人普遍不會在家中存有美元，也少有購買外幣保值的現象，一旦被稅務局查緝，無合法入境證明的美元，亦將成為逃漏稅的定罪依據。

大鬍子：說！

劇作家：從美國。

大鬍子：什麼？

劇作家：當然囉，我在那裡演出我的戲，在那裡的大學開研討會，他們當然付我美元，所以我才會持有美元。

小矮個：你是要我們相信那些老外會付你美元？別把我們當傻子！

劇作家：為什麼不？

小矮個：那些老外？付美元？（一副得勝者之姿）美元那麼貴，這也付得太超過了。美元是外幣，懂嗎？可不是巴西幣，不是正確應持有的貨幣。

劇作家：但那是他們的貨幣！也是他們每天用來買熱狗吃的貨幣啊。

大鬍子：話是沒錯。（轉向小矮個）還是回去問他關於叛賊阿魯伊西歐的事吧。

　　種種不合理的社會現象，都以一種可笑荒唐的方式，被主政者合理化地對人民洗腦，透過劇中對話激起觀眾意識，再由加害者的顧左右而言他，表現被洗腦者的無知以及已頒布政令的無稽。因此，該劇除了具有揭露不公義現實的目的以外，同時也達到促使觀眾思考的基進訴求。

二、〈托爾格馬達〉

　　第二幕〈托爾格馬達〉的故事取材自十五世紀西班牙的真實事件。托爾格馬達[38]是十五世紀時，西班牙的首位宗教審判大法官，他在1478至1494年阿拉崗與卡斯蒂亞王國時期，主張驅逐所有境內

[38] Tomás de Torquemada（1420-1498）促使伊莎貝拉公主與阿拉貢王儲斐迪南二世結婚，後使聯合王國成為以政教合一為基礎的國家，以殘殺異教徒聞名。

異教徒並推動信仰審判，以殘酷的刑求方式逼供異教徒，過程中死傷無數，並羅織罪名，將嚴刑拷打成招的異教徒送上火刑臺。

劇目從托爾格馬達被國王任命為大法官開始。為了振興經濟，國王希望人民能夠接受做為奴隸的事實，而托爾格馬達承擔了這項壓制人民的重責大任，他向國王宣告：「我的王，我會創造一項奇蹟。讓我們愈來愈豐碩，人民都不會抱怨的。我的第一步是這樣的，把他們全都抓起來，我來審問他們。」審判室的故事由此展開。這部分明顯反映出巴西軍政期突飛猛進的經濟假象，同樣的情境，也發生在拉丁美洲其他國家。

此段的受刑人包括了被刑求致死的女子、牢犯甲、牢犯乙，以及同樣身為囚犯的貴族保羅。在這部分的受刑人，不單是反政府的政治犯，還包括只是單純和一個全然不知是政治犯的男子發生一夜情的年輕女子，以及代表宰制階級的貴族罪犯。

審問過程全段由托爾格馬達的獨白展開，他以長篇大論述說良善與正義，卻說正義不能是平等對待的，而不平等對待的標準就是現實本身，男人與女人、主人與奴隸、富人與窮人，都不能放在同一個天平上，但審判卻是一律平等的，在這個審判室裡，每個人都是平等的，富或貧、天主教或猶太人、老或少、罪人與無辜者，酷刑是本國唯一的民主痕跡。

托爾格馬達陳述的社會不公是事實，但他宣稱在審判室裡的平等並不是那麼一回事，所有受刑人除了貴族保羅以外，全都被施以極刑屈打成招，即使招認也得再受極刑，直到另外拉個人下水為止。無辜的女子只是不小心愛上了一個根本不認識的男子，便在他家被抓走、甚至拷打至死，但諷刺的是，身為主教的托爾格馬達還以父、子與聖靈之名，在最後祝福她的靈魂終於獲得自由。

這裡可以理解到，波瓦試圖藉由階級意識強烈的托爾格馬達的殘暴，表現出當一個極權獨裁的政府興起時，整個社會需付出多大的代價。

三、瑪加伯七兄弟的母親

第三幕〈瑪加伯七兄弟與其母親〉發想自天主教次經《瑪加伯後書》其中一篇為信仰殉道的故事，它雖未被列入基督正統聖經，卻是耳熟能詳的輔助寓言歷史故事。《瑪加伯書》的時代為西元前135至169年間，此時，被一再滅國又復國的以色列臣服於希臘分支敘利亞的色婁苛王朝，當時的國王安提約古四世嚴格執行希臘化，不斷地迫害遵守猶太教誡命的猶太人。

《瑪加伯後書》記載，有母子八人被國王命人鞭打，強迫他們吃猶太教義禁止的豬肉，幾個兄弟發言表達寧死不屈的決心，一一被割舌、剝頭皮、斷四肢致死。其中最令人稱奇的是他們的母親，接連看著親生兒子陸續送死，卻仍保持著信仰。國王勸她說服最後一個小兒子為求生而順服，她反而鼓勵孩子從容就義，最後八人無一倖免，死狀甚慘，卻彰顯了他們對上帝的忠信。[39]

演員以布萊希特式的說書人形象對觀眾說：「在我們的監獄裡，有很多的神職者也被逮捕進來，其中一個是我們的朋友，有天晚上，他跟我們說了個故事，那是一個多明尼加修士所說的故事。」透過多明尼加修士開始說故事，從〈托爾格馬達〉轉場至〈瑪加伯七兄弟的母親〉故事場景。

與原著不同的是，七兄弟與母親被逮捕的理由從單純的吃豬肉，改編為逼供他們有關帶領人民向羅馬皇帝造反的英雄猶大・瑪加伯（Judas Maccabeus）[40]的行蹤，八人的殉道轉化為愛國的義舉。波瓦淡化了七兄弟剛烈的個性，反而加強了母親角色的重要性。劇中的執刑者試圖利用母親去說服任何一個兒子出賣猶大，分

[39] 〈瑪加伯後書〉（第七章），《聖經思高本》，778-780。

[40] 猶大・瑪加伯（Judas Maccabeus）是〈瑪加伯書〉撰寫的源頭，他是瑪加伯家族的英雄，帶領族抵抗強權，後遭出賣被殺害身亡，〈瑪加伯書〉從他的英雄事蹟開始記述，並延續到他的子孫後代在宗教上保持忠信，甚至殉教的各類事蹟。參見〈瑪加伯後書〉（第三章），《聖經思高本》。

別指派兒子們一一上前與母親對話，沒想到，母親卻一再地鼓勵孩子們死在光榮中，絕不可因為忍受不了折磨而鬆口。

這部分，波瓦沿用了他在阿利那時期慣用的悲劇英雄手法，透過歷史故事中的人民英雄（《阿利那說孫比》中的黑奴領袖孫比、《阿利那說提拉登奇斯》鼓吹巴西民主革命的民族英雄提拉登奇斯等等），表現角色堅持忠實公義的信念從容就義，不受強權脅迫而妥協。

四、《托爾格馬達》全劇與波瓦獄中處境分析

全劇三部分以獨裁專制的社會背景，以及殘酷不人道的刑求貫穿，第一部分寫實呈現巴西軍政時期的迫害，第二部分以血腥的歷史做為比對，第三部分則由虛構的轉換表達對自由的渴求。

波瓦以不同的時空跳躍來處理疏離的效果，他將〈劇作家的口供〉時間設定在當代的巴西，〈托爾格馬達〉設定在中世紀的西班牙，〈馬加比七兄弟的母親〉則設定在西元以前的古代以色列民族，從時光的回溯與異國的場景來中斷觀眾的入戲認同，但主旨卻呈現一致性。從一開始的主戲呈現獄中刑求的事實，再以後面兩部分歷史故事改編的殘忍副戲做前後呼應，表現出不人道的刑求自古以來一直存在，暴政的壓迫從未停止，促使觀眾從歷史的角度回頭思考當代獨裁社會的暴行。

角色的特質與寫作的基礎都源自於波瓦在監獄的經歷。劇作家的遭遇是波瓦的切身經驗，每段看似荒謬的逼供對話，都是在聖保羅政治與社會犯看守所那一個月裡，沒日沒夜地被折磨時的真實互動。遭到托爾格馬達凌遲至死的女子，是波瓦被轉到提拉登奇斯監獄後所看到的真實案例，無辜百姓在刑求下送命，在不分青紅皂白的牢獄裡司空見慣。七個兒子的母親的原型，則可能來自於他在獄中重逢的好友艾莉妮・關莉芭，她以勇氣面對強權，並鼓勵獄中同胞們堅守信念拒不認罪。波瓦試圖藉由這些經歷的戲劇化來揭露巴

西軍政府的暴行，讓巴西人民看清專制政權的殘暴，同時向國際發聲，將軍政不人道的罪行公諸於世。

一旦進了獄所，就極有可能發生像〈托爾格馬達〉中遭刑求致死，或是因受不了痛苦而認罪，直接被送往刑場斷魂的現象。不幸中的大幸，波瓦進入看守所不久，就遇到老友、妻子瑟希莉亞的好姐妹關莉芭。關莉芭數月前就已被關進軍事監獄，再被轉來政治監獄審問其他受刑人相關事宜。她以過來人的經驗對波瓦耳提面命兩大重點：第一，絕不認罪；第二，保持布萊希特式的疏離感。

同為劇場人的好友關莉芭，以戲劇術語向波瓦形容該如何熬過獄中殘忍手段的例子。就好像巴西劇作家荷德里格斯（Nelson Rodriques, 1912-1980）[41]筆下的戲劇場景，一個裸女驚醒後被指稱與人通姦，即使現場有個同樣裸身的男子在側，也要死不認帳，尋求最微小的逃脫機會。這些執刑的警察們什麼都不知道，不認罪，他們也只會懷疑自己抓錯人，如果認了這些莫須有被栽贓的罪，就只有死路一條。

充滿苦難的受刑房裡只有兩個選擇，一個是成為史坦尼斯拉夫斯基派（Stanislavskians）的進入情境，另一個便是布萊希特派（Brechtian）的疏離跳脫。受刑人常會將自己所受的苦痛放大，倘若跟著進入他們痛苦呻吟的情境，只會陷入更深的恐懼。關莉芭要波瓦試著將自己與即將承受的折磨疏離開來，分割肉體的痛苦與事實的真相，才不會輕易掉入執刑者的圈套，把自己送上斷頭臺。

每夜聽著早已受暴行廢了雙腿的前妻寇斯塔（Albertina Costa）[42]為了復健所發出的淒厲哀號聲，波瓦將她想像成一位完

[41] 荷德里格斯為巴西著名記者、作家及劇作家，其所寫的舞臺劇本《無罪的女人》（Mulher sem Pecado）及《新娘禮服》（Vestido de Noiva）開創了巴西戲劇的現代風格。他也是波瓦自大學時代便仰慕的前輩，他曾提到和荷德里格斯的交情，並將其視為自己的教父。

[42] 波瓦在30歲娶的第一任妻子，她也曾是阿利那劇團早期的演員之一，比波瓦早被抓入獄中。

美的史坦尼斯拉夫斯基派女演員，正詮釋著最精湛的演出。寇斯塔的痛苦或許不亞於她的哭喊聲，波瓦卻只能靠這樣的認定來說服自己達到疏離境界，總算才熬過了那整個月的刑求，忍受到被國際劇場人營救的機會。

如同波瓦臨走前的獄卒所說，「我們不重複逮捕同一人，我們殺了他們！」關莉芭後來被官方登記為失蹤人口，憑空消失。長時間勇敢面對殘酷暴行，不斷鼓勵並緩和周遭同樣受苦之人，關莉芭就像這些夥伴們脆弱心靈的母親，能夠讓波瓦堅持活著出去揭露軍政黑暗面的信念，撐過不人道的刑求折磨。瑪加伯七兄弟的母親正有著關莉芭的堅強與溫柔，表現出做為支撐同志們維持信念的依靠。

我做出這樣的假定來自於其角色與關莉芭特質的相似性，加上波瓦在此劇本前頁寫到：「僅將此獻給艾莉妮，遭謀殺於《托爾格馬達》監獄」。巴西本地當然沒有托爾格馬達監獄，更沒有耶路撒冷的刑場，關莉芭與波瓦相遇且遭祕密處決的監獄其實是聖保羅的提拉登奇斯監獄，波瓦此處做了相當明顯的隱喻，即表明不管是托爾格馬達監獄或是耶路撒冷的刑場，所有暴政的血腥現場都是奇拉登提斯監獄的反射。

五、《托爾格馬達》以後波瓦的轉折

巴西新一代戲劇學者克萊拉將本劇視為波瓦在經歷創傷後的一項心理上的對抗，透過書寫的客觀逃脫，將因為刑求、牢獄環境及被迫流亡之下所造成的肉體與心靈苦痛，轉化為一種涵蓋了歷史、政治以及人文的「記憶空間」。[43]

這樣的轉化正是波瓦解放思想由客觀第三者的同理心，變換為擁有共同經驗當事人的一項過渡。透過此劇重新檢視這塊記憶空

[43] Clara de Andrade, *O exílio de Augusto Boal: Reflexões sobre um teatro sem fronteiras* (Rio de Janeiro: 7 Letras, 2014), 48-56。"Lugar de memória"記憶空間。

間，使他由上而下的關懷轉為由下而上真正的關愛，因為經歷了與民相同的肉體折磨，更能切身地理解被壓迫人民的苦痛，而非單純地處於上層結構深表同情。這種由下而上的觀念轉變，也根深蒂固地影響後來里約被壓迫者劇場中心成員的思想與身體力行。

身為政治受難者，波瓦大可以陷入憤世嫉俗的桎梏，但透過創作《托爾格馬達》，讓他以新的視角重現所經歷的迫害，並將歷史故事的政治環境與人文，置入巴西當下的環境與社會現象，透過劇本的書寫與演出，得到某種程度的淨化，同時重新檢視自己過去的劇場模式與對未來的探索，達到人生解放思想的重大轉折，進而影響爾後的追隨者。《托爾格馬達》不僅是完成波瓦為公布巴西軍政暴行的心願，也正是波瓦由主流戲劇轉往民眾戲劇的重要轉折點。從時間點來看，《托爾格馬達》完成於剛流亡至阿根廷的1971年底，在此之前，即便是波瓦後來追溯認證為「被壓迫者劇場」方法頭生子的「新聞劇場」，都僅是劇場演員的一項創作及表演訓練，未曾和觀眾或一般民眾有直接的互動，直至後來在阿根廷發展出的隱形劇場，才初體驗到觀眾介入劇場的衝擊。

過去，波瓦滿足於以主流政治劇場模式激起觀眾的社會意識，《托爾格馬達》以後，他才真正體會被壓迫者的苦，開始以民眾劇場為依歸，企圖將行動置入劇場，尋找一種擁有革命力量的戲劇方法，醞釀「被壓迫者劇場」的發生。

《以卵擊石》（*Murro em ponta de faca*）

倘若《托爾格馬達》呈現的是波瓦肉體所承受最嚴重的苦痛，那麼《以卵擊石》就是他在精神上難以癒合的心靈創傷表現。

《以卵擊石》圍繞著三對軍政時期流亡在外的巴西夫妻：音樂家保羅（Paulo）與個性內向且沉默寡言的瑪麗亞（Maria）；廚師芭哈（Barra）與個性大而化之且平凡的弗奇妞（Foguinho）；

博士（Seu doutor）與貴婦人瑪爾格莉塔（Margarida）。述說著他們不斷地從一個國家逃到另一個國家、從一個軍政權躲到另一個軍政權，先是在南美洲各國四處流竄，接著尋求轉往歐洲各國的可能出路。

本劇的主旨在探討死亡、半生半死、活著，以及身分認定等議題。從情節主線六名流亡者的故事，穿插由同樣六人扮演的戲中戲，再回到故事線面對絕望的死亡，最後透過主要倖存者，與其他轉換為不同身分但同樣性格的五人新生活，看見生命。

舞臺上放滿了大大小小的行李箱，每個行李箱的位置與擺設方式，都有特別的意涵，有的在桌子上、椅子上，有的在床上。地上有一張大地毯，當演員一跨出地毯，象徵著他已出了戲劇場景。

六名演員在觀眾陸續進場時，就已在場上，芭哈在做飯，保羅在彈吉他，弗奇妞在讀報和剪報，瑪爾格莉塔自顧自的，博士正在品酒，瑪莉亞則沉浸在自己的氛圍裡思考，總是表現憂傷的樣子。

一開場進入的便是「身分認定」的對話，雖然中間穿插著衝突與對立的插話，卻有系統地銜接各角色的物件與身分認定。除了開場前每個人的行為舉止外，有別於清楚明白地自報家門，波瓦讓角色們從「我曾經有……」（Eu tinha...）出發。從個人曾經擁有的物件中，看到了他們確實的身分，也從一些物件中凸顯出家鄉巴西的文化特色。更重要的是，每個人都曾經擁有許多、美好的事物或生活，此刻，都像瑪麗亞說的，「再也沒有了」（Não tenho mais）。

保羅曾經有一把非常好的吉他，他邊彈邊唸白，而他現在手上有的卻是把二手貨，他還曾有過許多樂器，有演奏卡波耶拉（Capoeira）的貝鈴寶（Berimbau），也有木琴、鈴鼓、非洲鼓等許多巴西當地的特殊樂器。做為音樂家的設定，保羅的表現方式是音樂性的，獨白中環繞著他那把最棒的吉他，縱使他敘述了曾經擁有過的19種樂器，卻仍以那把吉他做開頭和結尾：

保羅：我曾經有一把比這把要好太多的吉他。（輕聲彈奏）
那是我的吉他，那把我從小就擁有的吉他，我那把吉他比這
一把要好得太多了。我有好多把吉他。我喜歡很多的樂器。
但只有那把吉他，我會說「這是我的吉他」、「把你的髒手
拿開我的吉他」……我曾有一把吉他，這個我已經說過了。
但那是我的吉他，我那把吉他比這把要好得太多了。（持續
低聲地彈著吉他，慢慢愈來愈低）

　　那把家鄉的吉他，從小陪著他一起長大的吉他，就是他思鄉的
寄託，一種失去的歸屬感。
　　博士有一整間的藏書閣，什麼書都有，從學術到漫畫各種領域，
別人的著作和他自己撰寫的著作，他的書多到像座小山，從地板堆到
天花板，他自豪是全國擁有最多書的人，直到全都被搶奪了。為了呈
現博士的博學特質，波瓦使用詩詞的方式表現他的獨白，起頭從「知
道我曾有過什麼嗎？我說過了嗎？我有一座圖書館，孩子，從地
板堆到天花板……」，每句話都呈現詩意的對位，「前有書且後
有書，上有書且下有書，綠皮書和藍皮書……」，最後對應開頭的
「曾經有」，「我曾經擁有很多的書。我曾經擁有」。
　　弗奇妞曾經什麼都有，但都是些不怎麼樣的普通等級東西，認
識許多人，做過許多事，日復一日的工作，現在卻閒得沒事可做。
在她的定位裡，什麼都不是有所謂的，當眾人爭執時，她關心的總
是食物或其他生活瑣事，一種最平凡而普遍的存在。她的說話方式
就像弗雷勒解放教育最基層的對象，使用著最簡單的大眾語言，沒
有任何的裝飾。
　　瑪爾格莉塔和芭哈的身分認定穿梭在群眾的對話當中，眾人
們急躁的返鄉念頭，也透過一再地打斷她們倆獨白的對話之間穿梭
著。芭哈掌廚的身分不斷地被眾人們提示，對話中不斷地插入食物
香味、巴西酒的香醇，以及他強烈暗示大家所有都將斷盡的現實。

弗奇妞：喔，聞起來真香。

芭哈：但是看著吧，吃完這鍋，就什麼都沒了。直到有
人出門遠行。這是你們能吃到的最後一鍋某給卡
（Moqueca）[44]了。

* * *

博士：這甘蔗酒（cachaça）[45]真棒。

芭哈：是啊！但乾完這瓶，就喝空所有甘蔗酒了，直到我們
回去，或著直到有人來探訪我們。

　　芭哈曾經擁有的是自己的廚房，在他的廚房裡有著齊全的各式
烹調用香料，以及全巴西各地的香料，或是異國香料，他舉出了至
少14種他曾擁有的調味料，他說他的香料櫃像一道彩虹，排滿了87
種香料。飲食，是人類最基本的慾望，芭哈激起的是大家思念的家
鄉味，香料、傳統美食，連音樂家保羅在此處接芭哈話時所提到的
森巴（Samba），指的都不單是森巴舞曲，而是森巴發源地的北方
食材，例如：乾牛肉（Carne seca）、黑豆（feijo）等。口慾的渴
求，加深了更濃一層的鄉愁。

　　瑪爾格莉塔的對答表現出對別人的毫不在意，凸顯自己是自私
的上流階級，她曾擁有的是大型衣櫃，有著各式的名牌服飾，即使
她的敘述一再被打斷，她都能繼續述說自己的回憶。滿滿的珠寶、
首飾，還有滿滿的衣裝，直到想起嫁給博士便開始苦難的生活，才
驚醒回到現實，開始抓狂地吵著要回家。

[44] Moqueca是巴西北部傳統食物，大鍋的濃湯以各式當地香料及椰奶熬煮，視當地特
產加入魚、蝦或蟹等海鮮一同煮食，因湯濃稠，用於澆飯食用，美味且飽足性強。
《跟著閒妻遊巴西》頁235有詳細介紹。

[45] Cachaça，巴西特產甘蔗酒，水白如高粱或伏特加，酒精濃度高。

回家，是敏感的字眼，每個人都以一種諧擬的方式回應著，看似存著希望，卻是明顯的嘲諷。當芭哈提到香料、料酒用盡了，除非返鄉或有人探訪才得以補充時，總是在狀況外的弗奇妞，聽到關鍵字「回家」表現出驚喜，博士諧擬地回應著，「去買票啊，去啊。買團票還便宜些呢。有打折喔」。面對自己妻子的無理取鬧，他總是敷衍地說：「明早。我們全部一起走，第一班機。」

　　瑪爾格莉塔躁鬱地喊著：「看著吧，有一天我會回去的！我已經受不了了！有一天我一定要回去！看著吧，我會回去的；我回去了，我已經回去了！」從現在式到期待句，再從祈使句轉為進行式，最後使用過去式假想自己已經到家了。這一連串的葡萄牙文文法變化，不僅是角色本身強烈渴求所產生的想望現實，同時也是流亡者旅程的縮影，呈現的是過於激動的積極面與流亡者的堅持。

　　而保羅的接唱，又反映了流亡者的另一種無奈。在現場演出的影像中，[46]聽著保羅緊接著彈唱著：「回去就是死。那裡有我的狗兒，我的狗兒啊……」。這似乎是一種諧擬性的諷刺喜劇手法，但所表達的卻是思鄉返家的另一面，對死亡的恐懼。

　　瑪麗亞呢？沉默到幾近讓人忽略的女子，她被瑪爾格莉塔諷刺為失去了舌頭（perdeu a língua）的人，然而，她失去的或許不只是舌頭，而是言語的能力，以及訴說的念想。她打從心裡不想再說了，話語只會提醒她更大的憂傷和絕望。

　　她曾經有個朋友，卻被他們（軍政府）給殺了，她當然不會只有一個朋友，但至少這個朋友確定死了，還有其他的朋友們都生死未卜。她當然也曾經擁有別的東西，但那些都不再重要，重要的是她所珍惜的朋友——在消失中，即使回得了家，這些人也都不在了。

　　死亡的符碼一直存在於瑪麗亞身上，空虛、絕望及黑暗似乎是她的代名詞。在流亡的日子裡，準備逃到另一個國家時，人人都得

[46]　此處觀看參考的演出呈現是youtube上，2010年於巴西curitiba市重演的版本。

穿上最好的衣服，免得被識破為逃難者，[47]瑪麗亞得到的角色扮演是「寡婦」，因為她不用裝扮就像極了滿面愁容的未亡人。

> 瑪爾格莉塔：誰來扮寡婦？
> 博士：最好是瑪麗亞扮，反正她總是表現得像個寡婦一樣。
> 弗奇妞：對，就妳來當寡婦了！

　　瑪麗亞的死亡從一開始就不斷地在舖陳，故友的離奇死去，讓她每次從一個地方逃到另一個地方之前，她所表達的都是恐懼與不願離開，然後是更多朋友們遭到殺害的噩耗。死亡，好似無所不在地跟著她。

> 保羅：你在讀什麼？
> 瑪麗亞：我沒法再閱讀了。我本來是在讀的，但這全都是謊言。所有的新聞報導，說是事實，其實都是假的，它們把所有事實都掩蓋了……
> 保羅：（好似已經讀過報紙狀）他們殺了艾杜阿德寶，我的朋友。
> 瑪麗亞：（唸報）艾杜阿德寶‧德‧道，自殺，一個痞子！
> 保羅：他們殺了吉爾柏德，我的朋友。
> 瑪麗亞：吉爾柏德‧德‧道，亡故，扒手一個。
> 保羅：他們殺了伊莎貝爾，我的愛。
> 瑪麗亞：流鶯、情婦、愛人、懶婦、妓女，死得活該！
> 保羅：但我們還活著。

47　巴西前總統、社會學家、經濟學家卡多索（Fernando H. Cardoso）就曾在回憶錄中提到，流亡者必須穿上最好、最貴的衣服，「如果我們看起來像上流人士，當我們抵達機場時，警察就不敢來找我們麻煩」。這也是逃得出國外的通緝犯的一般認知。參見費南多‧卡多索（Fernando H. Cardoso）著。《巴西，如斯壯麗》（林志懋，譯）（臺北市：早安財經，2010）。

瑪麗亞：還。

保羅：我們要從另外的角度來看報紙。這需要許多的練習。

（沉靜片刻）

瑪麗亞：保羅，我沒法活下去了。（停頓）

　　除了對應瑪麗亞的消極，這裡還表現出每個人的價值與身分都被竄改了，報紙寫的都是謊言，好友們一個個被冠上惡毒的身分，死不得其所。保羅在這裡的角度是積極的，他知道這一切的謊言都能被讀者戳破，只是需要多做練習，也就是波瓦在民眾劇場努力在做的——「新聞劇場」。

　　然而，不管保羅如何努力地嘗試往光明面看，瑪麗亞最終還是像班傑明（Walter Benjamin, 1892-1940）一般，逃不過小駝子[48]的咒詛，在邁向光明之前，過不了自己心理的黑暗，終究選擇了服藥自殺，結束看不見終點的旅程，即使，終點其實就在下一個轉角處。

　　六人的流亡過程從一開始的智利、阿根廷，再到里斯本和法國，一直呈現著半生半死的狀態。半生，是每到一個國家對回家的希望；半死，是在南美洲面對一個獨裁政府接一個獨裁政府的生存恐懼，門外時而出現槍砲聲，又是該逃到下一站的時候；半死，也是歐洲沉重的低氣壓，開創出心靈黑洞的內在恐懼。

　　時間在不斷重複的對話中跳躍著，

瑪麗亞：我們還要在這待多久？

48 鄂蘭在《黑暗時代群像》的〈最後的歐洲人〉篇中，提到班傑明小時候在德國童詩《少年的魔號》中，遇見了會欺負人的小駝子，便時時惦記著這個帶來壞運氣的象徵，他淒慘的一生，似乎隨時可見跟著這個帶霉運的小駝子，於是，班傑明最終還是不幸地在走出黑暗之前的最後一步上吊自殺。參見漢娜鄂蘭（Hannah Arendt）著。〈最後的歐洲人〉《黑暗時代群像》（鄧伯宸，譯）（臺北市：立緒，2006），198-221。

瑪爾格莉塔：大概兩個月吧。

　　博士：大約兩個月，或三個月，我不記得了。

　　瑪麗亞：幾點了？

　　保羅：禮拜三。

　　然後又繼續兩個月、三個月，不記得了，現在是2月，又或者是3月？幾點了？9月還是10月？不記得了。循環而無交集的對話時而出現，表現的是旅程的行進，是數不清的日子，還有摸不清的狀態。看似自由的流亡，又其實是靈魂的牢獄。就像波瓦描寫的，流亡如同半生，牢獄如同半死，戲中戲將這樣的狀態描繪得很真實。

　　在逃避追殺尋找新落腳處的假設劇情中，博士扮演了看守門口的警衛，一邊拒絕五人進入室內，一邊訴說內部人滿為患所形成的可怕狀態，雖然最終還是讓他們進門了，卻從流亡的半生進入了半死，人與人之間擁擠到排排坐，臭氣薰天的屎尿味，一點能吃的食物也沒有，比起牢獄，有過之而無不及。

　　這裡的戲中戲並非單純如莎士比亞在《哈姆雷特》（Hamlet）中做為反映主戲情節的手法，而是涵蓋了布萊希特史詩劇場中的兩項目的：一是透過「角色交替」的過程，使演員彼此達到思考的目的；一是使觀眾再次達到對劇情本身的疏離。

　　布萊希特的教育劇《措施》[49]中，四個煽動份子與一位年輕同志為主要演員，以戲中戲的方式向控制歌隊解釋四人殺害年輕同志的緣由。依照藍劍虹的說法，布萊希特意在使參與的演員透過戲中戲的角色交替，達到既是演員又是觀眾的辯證關係，使演出者在其他人的腦袋裡思考，也讓其他人在演出者本身的腦袋中思考。[50]波

[49] 劇本參考自鍾明德翻譯。參見鍾明德。《從寫實主義到後現代主義：你也可以打通任督二脈！》（臺北市：書林，1995），106-138。

[50] 藍劍虹。《現代戲劇的追尋：新演員或是新觀眾？布雷希特、莫雷諾比較研究》

瓦在《阿利那說》系列就曾以角色交替的方式，試圖達到使觀眾疏離與演員本身的跳脫思考目的，《以卵擊石》的戲中戲由博士從弱勢的流亡者轉換扮演表面強勢的警衛，除了達到布萊希特讓演出者雙向思考的目的，又進一步讓現場觀眾再次疏離。突如其來的角色交替，起初讓觀眾很突兀地跳脫劇情，卻經由戲中戲的演出，很快地從對時空的無奈，跳進另一個如地獄般現實的生活，從不同角色的腦袋，思考不同方向的議題。

　　一次次地稍事停留，緊接又上路，語言、文化不斷地變化，保羅說：「我感到更加的苦惱是在到了新的國家時，我卻還不會說他們的語言」。從母語葡萄牙文到西班牙文，下半場戲進入歐洲又是另外更多不同的語言，例如：法語、荷蘭語、丹麥語及瑞典語，一再地進入新環境、新的語言，還來不及適應，又得逃到下一站。他們透過各國語言的「出口」說法找尋目的地，終於在英文得到了解答。保羅突然想通了，葡文的出口是saída，英文是exit，而exílio在葡文卻是流亡的意思，於是，「流亡」便成了他們唯一的「出口」。

　　保羅的積極面可說是全劇活著的象徵，他以唱白方式尋找希望，即使周遭的人都相繼離去或是死亡，他知道至少他還活著。瑪麗亞的厭世一再打擊他的希望，但他仍努力抱著對未來的期待去看見生命。瑪麗亞的自殺是壓倒他的最後一根稻草，失去摯愛，他終將孤身一人。

　　就在保羅的歌聲不再帶有希望、不再帶著歡樂的嘲謔之後，尾聲轉場到另一個空間。這個空間裡，除了保羅以外，每個人都已是另外一個人，但其個性與特質，卻又與先前和保羅一同流亡的另外五人一模一樣。大家一一向保羅介紹自己，而保羅也在此再度見到另一個瑪麗亞，她是那麼樣地熟悉，卻又是完全不同的人。因為活

（臺北市：唐山，1999），頁405。

著，所以見到了新的世界。

耐人尋味的結尾，給了觀眾站在交叉路口的選擇題，保羅坐到最親近的瑪麗亞身邊，終於問到她的名字，卻遺忘了自己的名字：

> 瑪麗亞：你呢？你叫什麼名字？
> 保羅：我？
> 瑪麗亞：當然是你啊，你的名字是什麼？
> 保羅：我叫什麼名字？如果我說出來，你一定不會相信。
> 瑪麗亞：說啊。
> 保羅：我完全不記得了，我不記得，我不知道，都不重要了……

失去家園、失去摯愛，最後連最基本的自我身分認定的名字都失去了，是極致的悲哀與無奈嗎？不，波瓦沒有讓自己繼續深陷在愁雲慘霧中，他認真地面對了自己，將自己和其他巴西籍的流亡者，轉化為劇中人，忠實地呈現流亡的過程與流亡者的心境。從半生半死的旅程，不斷地尋找自己身分的認定，面對周遭人們的死亡，最終走出黑暗，見到光亮的新生活。保羅，又或者說，是波瓦，他選擇將過去的一切都忘了，連同自己的身分，而這一切都不重要，只有透過自我完全的死亡，才能澈底地重生，看見生命，面向未來。

劇中的六個主角，每個都來自波瓦在流亡過程中相遇的真實人物，也都是波瓦本身。在流亡的過程中，同為左派的藝術家、思想家或是哲學家，很容易自然而然地在異鄉聚集起來，不管是詩人古拉、莫拉耶斯（Vinícius de Moraes）、尼泊慕瑟諾（Eric Nepomuceno）、發德烈（Geraldo Vadré）、梅洛、教育學家弗雷勒、人類學家希貝依羅等，每逢在異地相遇時，他們都會固定安排午餐的聚會、禱告會，他們一同做飯，分享餐點，也分享詩詞與

歌曲。每個人在流亡的過程中，都有積極與黑暗面，即便感傷的時刻總是多過一閃而去的希望之光。波瓦不指明誰是劇中誰的原型，所有的同鄉旅人都是劇中主角之一，所有自殺的流亡者都是，他本身更是，劇中的每一個主角都是他，自殺的瑪麗亞是他的一部分，存活下來的保羅，甚至曾擁有一堆書的博士、煮著巴西傳統佳餚的芭哈（波瓦在聖保羅奇拉登提斯監獄中學會烹飪的技巧）、平凡而堅強的弗奇妞、來自優渥家庭任性而高傲的瑪爾格莉塔，統統都是他內在與外在的一部分。

波瓦的劇本集在聖保羅付梓時，當年與波瓦一同創作《阿利那說孫比》等經典音樂劇的瓜爾尼耶利，特別為《以卵擊石》的劇本寫了前言，他稱這部戲是波瓦所有劇本中最能傳達波瓦真實的一面，又或者說，透過這部戲，波瓦更加完整了。[51]此劇滲透著情感，作品中充滿辛辣的諧擬戲謔，又以理性的情緒保持著一定的距離。在不損害其獨有風格之下，波瓦不僅分析角色，也活在所有角色特質中，和流亡的劇中人們一起笑，一起哭。

走過死蔭幽谷，波瓦流亡時期的陰暗面，似乎也隨著劇本的完成而撥雲見日，就如同保羅最後一段獨白中一再強調的，「我的手和我的臉沾滿著血，但我逃出來了，我活著」。「活著」，才看得見未來，看得見生命。此劇讓他將自己抽離出來，以客觀的角度面對自己與周遭相同處境的流亡者，才終於跳脫出絕望的黑暗，看見生命，仰望未來，將自己經由劇中人的死亡，得到重生，選擇勇敢活下去。或許也正因此，使他日後在法國時，能夠同樣從客觀的角度看待第一世界人民心靈的孤寂，以積極的態度延伸出心靈解放的「慾望的彩虹」，幫助內心受苦的人民，看見生命，重新面對生活。

[51] Gianfrancesco Guarnieri, Um grito de socorro, de amor e de alerta," in *Teatro de Augusto Boal. Vol.1* (São Paulo: Hucitec, 1986), 192.

法國──生命中的第二個家

> 「牆上不釘釘子，外套扔到椅子上就行了……幹嘛讀外國文法？喚你回家的消息可是你熟悉的文字寫的。」但是，當他在等死的時候，心裡盤算的卻全都是流亡。[52]
>
> ──漢娜鄂蘭

　　漢娜鄂蘭描述，布萊希特當初那麼想回家，最終雖回到了家鄉，卻是沒有思想自由的東德，詩人在講著母語的熟悉環境裡，靈魂反而收到束縛，只好渴求逃到任何能夠讓他自由創作的異地。同樣的情況也發生在波瓦身上。波瓦是那麼地想回家，卻不得不再三思量回家的時間點。若是沒有空間能夠繼續操作自己所熱愛的「被壓迫者劇場」，即便回了家，做著他已不想再回頭的主流劇場，和在葡萄牙那兩年的空虛有何不同？

　　雖然巴西直至1985年才正式結束軍權政府，但軍政在1978至1979年間的權力已開始動搖，也因此，《以卵擊石》比波瓦更早踏上家鄉上演。1979年巴西公布大赦，兩個月後，他終於首次踏上家鄉的泥土，也算是為離鄉逃難的心靈缺口敷上了藥膏。多數流落在外的知識份子此時紛紛返回巴西，波瓦沒有像希貝依羅、納斯西門朵、古拉等人一樣舉家返鄉，而是短暫停留後便回到能夠自由創作的巴黎，繼續他的新事業──巴黎被壓迫者劇場中心（CTO-París）。

　　法國後的階段，波瓦的生活轉為穩定而舒適。流亡時期他一邊從事長久以來拿手的主流劇場編導工作，一邊探索新式的民眾劇場

52　漢娜鄂蘭（Hannah Arendt）著，《黑暗時代群像》（鄧伯宸，譯）（臺北市：立緒，2006），288。

方法，並於1978年創立「巴黎被壓迫者劇場中心」，到了法國這個擁有自由思想的第一世界，人民煩惱的不是政治上的迫害或是飢餓的死亡威脅，而是心靈活水的困乏。死亡率高居不下，死因第一位就是自殺。

1982年，在妻子瑟希莉亞（曾任舞臺劇演員、導演與電視台編劇，後在巴黎第七大學攻讀心理學，成為心理學家）的幫助下，以「被壓迫者劇場」方法為基礎，成立「腦袋中的警察」工作室。在南美人民的既定印象中，「警察」就是威權與壓迫的形象，他們有權在大街上隨意槍殺因飢餓偷了一小塊麵包的貧民，他們可以在夜裡突襲綁架官方認定在煽動人民思想的藝術家（波瓦當初就是在夜裡從劇團回家的路上，被跟蹤綁架入獄），又或者冷不防的暗殺可疑的反政府社會主義人士（巴西軍政時期甚至組成「獵殺共產黨組織」）。假設每個人的腦袋裡都有警察的存在，「腦袋中的警察」探討的是，如果這個具威權標幟的主體不在受害者所見之處，那麼他們身藏何處？這套方法的目的便是去找到「警察」藏匿的角落，面對並將他驅逐出自己的腦袋，以解除自我內在持續的恐懼。

面臨恐懼的問題同樣在歐洲發生，不同的是，這個主體在當時充斥飢餓與死亡威脅的南美是「警察」，而富足的歐洲人面對的則是自己心靈的空虛，與生活中人際關係的內在壓迫。同樣是死亡，南美底層人民面對的是外在殺害，什麼都不缺的歐洲人民，則是因憂鬱而引發的吸毒或自殺。「腦袋中的警察」於是在歐洲被發展為戲劇治療的一種新式方法，在法國夥伴的建議下，它改了個優美的名字，「慾望的彩虹」（Arco-íris do desejo）。

雖然在《慾望的彩虹》書中簡單提到，此名稱來自於被壓迫者劇場方法裡頭的一項技巧名稱，但波瓦在2003年加州*Augusto Boal in L.A.-2003*[53]其中一天「慾望的彩虹」工作坊中，自承當初是受

[53] CTO/ATA/LA. *Augusto Boal in L.A. -2003*. LA: University of South California, Los Angeles. 2003.6.5－14.由美國南加州大學戲劇應用學系組成的被壓迫者劇場組織主

到法國友人的強烈建議，別再用「腦袋中的警察」（o policia na cabeça）這類如「被壓迫者劇場」般會嚇跑大家的激烈字眼，才選擇以美麗的彩虹為名。

法國後階段，波瓦逐步放下主流劇場工作，更加偏重於發展被壓迫者劇場的內觀模式，以不對外公開的心理劇「慾望的彩虹」及對外演出的「論壇劇場」為主要工作，幫助觀演者從心出發，由內而外來改善自己的未來。就連這段時間唯一編寫的新作品《停止！這是幻術》（*Stop! C'est magique,* 1980），都設定為可延伸進行「論壇劇場」的劇作，在法國陽光劇團（Théâtre du Soleil）正式公演，獲得當時廣大法國觀眾的讚賞。

我想要回家 Eu quero voltar

法國讓他感覺像第二個家，在巴黎這樣一個自由的城市裡，他受到尊重、擁有創造的空間，但那畢竟不是他的家鄉。多數的巴西人對「家鄉」有著很濃厚的情感，他們從出生、長大，在同一區生活著，就算努力工作達到更高的生活品質，總還是喜歡在自己成長的範圍活動。[54] 波瓦也不例外。瑟希莉亞就曾說過，「是我堅持要波瓦逃離巴西的，他是個典型的巴西人，根本不想離開家鄉」。[55]

他渴望回家，如同《以卵擊石》在巴西首演前，他在出版劇本書的前言宣稱：

辦，一連九天的工作坊，課程包含丑客訓練、慾望的彩虹、形像劇場、立法劇場、教習劇場運用、波瓦專題演講與立法劇場示範等。

[54] 巴西籍的歐丁劇場演員歐莫魯（Augusto Omolu）就為一例，出生自巴西北部Bahia州，即使成名後仍喜愛回到自己的家鄉，在當地置產，擁有農場別墅，卻沒想到過去窮困時住的地方畢竟一直是窮苦犯罪率高之處，最後不幸於2013年6月4日遭強盜闖入家中殺害。同樣的例子甚多，探究其因在於多數巴西人的念舊與習慣。

[55] Cecília T. Boal葡文演講*Pegando o touro a unha: Diário do Cidadão -Depoimentos, com Cecília Thumin Boal.* São Paulo: Teatro Studio Heleny Guariba.2013年9月13日。

我什麼時候會回去？我不知道。我知道我很想家，我知道
我想回去……我知道我會完完整整地回去：帶著我和我的
工作，它也是部分的我。當我可以在巴西做和我在國外像
法國、義大利、瑞士及葡萄牙一樣的工作：被壓迫者劇場、
解放的戲劇時。當這一切成為可能，我將搭第一班飛機回
去。[56]

　　從1971年底到1986年，波瓦經歷了恐懼、絕望、希望與再生，
「被壓迫者劇場」系列的方法似乎也跟著他的心路歷程誕生、進
化，甚至分枝散葉在不同領域（從原先具社會性與政治性的民眾劇
場，另外分支到心理劇層面）。然而，比起巴黎被壓迫者劇場中
心，波瓦更希望在里約做戲，一來是返鄉情切，一來是在歐洲做的
畢竟是以心靈層面的慾望彩虹為主，但他真正想做的是「使劇場政
治性」，以戲劇來達到政治目的，去幫社區弱勢及窮人們。巴西才
是最能發揮的地方，而不單純只是為了擁有一份工作。

　　波瓦想回家的渴望，在回到里約熱內盧為公眾教育整合中心計
畫（CIEPs）指導民眾劇場工作坊時，終於再也壓抑不住。做為心
理劇的「慾望的彩虹」，是一場美麗的邂逅，但對波瓦來說，回到
家鄉幫助自己的同胞舉起被壓迫者劇場這把武器，改善人民生活，
達到使劇場政治性的目的，才是他最終的願望。於是，在他返鄉踏
入政治生涯後，便結合「被壓迫者劇場」各項方法，發展出讓人民
以戲劇模式，取回立法權利的「立法劇場」。

[56] Clara de Andrade, *Augusto Boal: Arte, Pedagogia e Política* (Rio de Janeiro: Mauda X, 2013), 67。

回家真好：
回歸故里的民眾劇場之路

> 每逢寒冬，在歐洲這裡，我工作時必需靠著長靴來保護我的
> 雙膝。那件刑求的工具，金剛鸚鵡之棒[1]，曾將我倒掛在上
> 逼供，這傷害了我的雙膝。我感到非常的痛苦，至今仍在
> 痛，尤其在寒冷之際。因此，我總穿著長統靴……我想要回
> 到溫暖的里約熱內盧……[2]

　　某個午後，波瓦在法國巴黎住家中，對後來的里約被壓迫者劇場中心創辦人杜爾勒（Licko Turle）這樣說著。

　　我想要回家，我想要回家！

　　巴西軍政期在1979年開始動搖，同年11月，波瓦流亡異鄉以來，第一次踏上家鄉的土地，在他最熟悉的里約熱內盧及聖保羅，短暫主持工作坊，回家的念頭一直在他的心裡不停地吶喊著。回家，回到自己歸屬的那塊土地，說著從小說著、不曾遺忘的母語，生活在熟悉而溫暖的環境。1986年，在里約公眾教育整合中心計畫（CIEPs）認識的年輕巴西劇場後輩們是他的希望，爾後的里約被壓迫者劇場中心成全了他的心願。

　　參與里約公眾教育整合中心計畫之前，波瓦寫完最後一部音樂劇《海盜之王》（*O Corsário do Rei*, 1985）以後，便不再編寫任

[1]　Pau de arara金剛鸚鵡之棒，是巴西軍政時期特有的一種刑求方式，軍政府將逮捕來的疑犯剝光衣服，將雙腳、雙手同綁在一根木棒上倒掛著，刑求執行者同時進行毆打或電擊逼供。（如第三章頁139圖）

[2]　Turle, Licko. *Teatro do Oprimido e Negritude: a utiliza;'ao do teatro-fórum na questão racial.* Rio de Janeiro: Fundação Biblioteca Nacional. 2014. Pp. 31.

何劇本，全心操作被壓迫者劇場，返鄉幫助巴西的底層民眾，成為編寫自己生活劇本的最佳演員。《海盜之王》由波瓦的老夥伴們布阿爾格及龍柏編曲、主演，在里約的若望・卡耶塔諾劇院[3]首演。此劇在巴西雖未獲好評，甚至因為波瓦已將重心轉移至民眾劇場，遭到許多新一代主流劇場人士或研究生的抨擊，卻是波瓦正式離開主流戲劇，全心專注在社區戲劇的主要分水嶺。第一步便是創立與巴黎被壓迫者劇場中心一樣的另一個分部——里約被壓迫者劇場中心（CTO-RIO, Centro do Teatro do Oprimido-Rio de Janeiro），接著在因緣際會之下踏入政界，切實地將戲劇運用於立法，發展出讓人民參與訂定法條的「立法劇場」。

從計畫返鄉到深耕家園，波瓦與里約被壓迫者劇場中心的歷程可歸納為四個階段：

第一階段：民眾劇場在巴西萌芽（1986-1987）——公眾教育整合中心計畫（Centros Integrados de Educação Pública, CIEPs）。波瓦在該計畫的戲劇教學與社區服務中，將民眾劇場概念帶進里約熱內盧各社區，並藉機培訓被壓迫者劇場種籽師資，吸引了許多年輕追隨者。

第二階段：里約被壓迫者劇場中心草創期（1989-1992）。波瓦有計畫培訓的種籽師資杜爾勒，邀集其他年輕劇場人組成里約被壓迫者劇場中心，在街頭演出論壇劇場，並推廣被壓迫者劇場方法。此時《被壓迫者劇場》一書正紅回巴西，葡文版本吸引了許多關注環保、人權議題的大學生，對這套幫助弱勢的戲劇武器深深著迷，包括波瓦辭世後撐起里約被壓迫者劇場中心的前總監莎拉佩克（Helen Sarapeck）等人，都在接觸了街頭論壇劇場後加入陣容，成為首批儲備丑客。

第三階段：使戲劇政治性——「立法劇場」的創新（1993-

3　若望・卡耶塔諾劇院（Teatro João Caetano）為巴西第一座皇室建築的劇院遺跡翻修，現仍存在里約熱內盧市中心，詳見第二章頁90。

1997）。波瓦當選里約市議員後，思考如何將戲劇與政治結合，以自己的劇場專業應用在問政與立法上，由「論壇劇場」進階的「立法劇場」應運而生，里約被壓迫者劇場中心與市議員辦公室完美結合，擁有充足經濟支援與政治資源，此時達到最高峰。

第四階段：沒有立法者的立法劇場（1997-2009）。議員辦公室助理團隊轉型為非政府組織（Organização não governamental, ONG），波瓦帶領團隊在國內外開設工作坊，並協助巴西及其他第三世界的弱勢團體，以「被壓迫者劇場」的方法促成自我成長，甚至進行社會政治運動。巴西著名的社運團體——「無土地農民運動」（Movimento dos Trabalhadores Rurais sem terra, MST）自2002年起即接受里約被壓迫者劇場中心指導，將戲劇行動應用於街頭運動，「直接行動」（ações diretas）此刻展開在巴西街頭巷尾的政治性嘉年華。

這裡以波瓦返鄉成立的里約被壓迫者劇場中心為主軸，探討波瓦如何在家鄉開展他的民眾劇場之路，以被壓迫者劇場在巴西落實「使戲劇政治性」的目的。回家的路很漫長，即使回了家，仍然一再面臨不同的困境與挑戰，多年的顛沛流離，不斷的過關斬將，最終如願塵歸故土。

契機

軍政末期，時任里約州州長的布瑞索拉（Leonel de Moura Brizola, 1922-2004）集結了許多甫流亡回國的知識份子及政治家，包括納斯西門朵、莫特依歐（Brandão Monteiro, 1938-1985）[4]及希貝依羅等人，為里約基礎教育的重建改造而努力。

[4] 巴西政治人物，曾任律師、報社主編、里約州選出的巴西國會議員，為巴西工人民主黨（Partido dos Trabalhadores, PDT）創始者之一。軍政期因從事反政府社會運動，被逮捕並遭刑求11次。

身為副州長的希貝依羅主持了一項以流浪街童為主要對象的公眾教育整合中心計畫，在里約州設置了500個教育點，不僅為街童們進行基礎教育，並收容他們的父母一同住在中心，讓孩子們白天在學校上課，享用早飯、中飯，父母則外出找工作，下課時，中心還會提供晚餐讓孩童帶回住處。學童們所接受的公民教育相當廣泛，從基本知識、宗教、愛滋常識、運動，到巴西武術卡波耶拉、森巴舞、戲劇、樂器演奏等藝術相關，甚至連野地隨手可得的草藥醫學等跨領域學習，都是必修課程。

　　希貝依羅在1982年參與法國政府主辦的一場會議中遇見舊識波瓦，他們一個提起公眾教育整合中心的構想，一個聊起在巴黎以劇場協助人民頗有成效的被壓迫者劇場方法，兩人一拍即合，希貝依羅邀請波瓦返鄉加入計畫，以被壓迫者劇場方法負責戲劇部分的教學。

　　對波瓦來說，這是個令人振奮又充滿不確定性的邀約，但多年輾轉流亡美洲、歐洲各國，好不容易在一個地方扎根，占有一席之地，加上過去一再受到祖國政府打壓，回巴西的前程充滿不確定性，實難以輕易放棄現有的基礎。在日後的《立法劇場》（*Teatro Legislativo*）一書中，波瓦提及自己當時的猶豫：

> 這是一個夢想。我一直渴望著回去長住在巴西，但是我不能輕易放棄被迫逃亡這麼多年間所建立起來的工作，五年在布宜諾斯艾利斯，兩年里斯本，最後落腳在巴黎，這個如同我第二個家的地方。[5]

　　回家的誘惑最後還是打動了波瓦，他同意參與這項「預定」為

[5]　Augusto Boal, *Legislative theatre,* trans. Adrian Jackson (London: Routledge, 1998), 7.

長期的教學方案。做為巴西小劇場運動的領導人物，波瓦的返鄉勢必成為巴西劇場界的一大重要事件，希貝依羅建議波瓦在計畫執行前，先在里約熱內盧演出一齣戲，一方面做為計畫的開場活動，另一方面也向巴西正式宣告波瓦的榮歸。波瓦找來知名音樂家老友布阿爾格及龍柏配樂，編導了一齣充滿過去阿利那風格的諷刺社會音樂劇——《海盜之王》。

《海盜之王》承襲《阿利那說》系列的模式，由一群喝醉的海盜們陳述1711年登上里約熱內盧海岸自立為王的法國海盜王故事，內容諷刺當時的政府奴役、壓榨黑人，白人享盡榮華，黑人終日工作卻生活匱乏。全劇以音樂劇手法貫穿，並以布萊希特式的歌唱提問，試圖激起觀眾反觀現代社會是否也面臨同樣的不公不義。在希貝依羅政府的大力支持下，一貫簡單的情節被擴張為一齣超級製作，但表現卻遠低於觀眾預期，各界惡評如潮，多篇劇評批判波瓦已與巴西戲劇脫節。曾參與該戲選角卻落選的演員佩德拉克利亞（Ricardo Petraglia）首先發難，指稱波瓦當年只是因為運氣好，有阿利那劇團那樣優秀的團隊共事，才有那番成就。另一名演員克利爾傑（Edino Krieger）則認為，劇本中表現的根本不是真實的巴西現象，媒體更直指波瓦因為長時間的流亡經歷，使他未能正面思考巴西當時的政局。

這些毫不留情面的批判，對波瓦這些經歷流亡異鄉後，尚在心理療癒過程中的劇場重要人物來說，其實相當不公平。[6]包括佩依休朵等劇場老友，都以公開書信支持波瓦，戲劇學者密卡爾斯基（Yan Michalski）甚至多次走上街頭聲援他。這些惡評是否令波瓦在主流戲劇創作上感到失落，我們不得而知，但可以確定的是，自此，他確立了後半生以民眾劇場為唯一志業的意念，再也沒有創作任何舞臺劇文本，將寫故事的權力與工作交給每個真實故事的主

[6] 除了波瓦，巴西重要劇作家馬可士（Plínio Marcos, 1935-19999）也曾受到認為返鄉新作與巴西脫節的批判。

人（民眾），自己則全心操作並推展被壓迫者劇場方法。

1986年，波瓦偕其妻接受了希貝依羅的六個月保障合約，帶著曾在巴黎被壓迫者劇場中心（CTO-París）擔任過丑客，同時也是波多黎各聖環大學（University of San Juan）教授的瑪爾格絲（Rosa Luiza Marques）回到里約。最初的工作便是為35位幾乎完全沒有劇場經驗的社會文化工作者進行種籽訓練，課程包括劇場遊戲、意象劇場、論壇劇場及隱形劇場等。杜爾勒就是其中一名年輕的社會文化工作者，他崇拜波瓦已久，想盡辦法申請加入該課程，自8月6日開始六週的系列訓練。

波瓦將此次返鄉教學稱為「領航計畫」（plano Piloto），並命名當時所帶的劇場小組為民眾劇場工坊（Fábrica de Teatro Popular, FTP）。雖然波瓦在30年前就已是巴西小劇場界的風雲人物，但流亡時所創始的「被壓迫者劇場」方法，卻在此時才首度引進巴西。對波瓦來說，能否回巴西定居，似乎就看這個計畫的成敗。

他們以失業、種族歧視、家庭、警察暴力、性別歧視、精神病患及受壓迫女性等社會議題發想，編排五齣做為論壇劇場的小戲。成員之一的菲莉克絲（Claudete Felix）指出，當時最引起大家共鳴的就是女性議題，可見當時女性受到家暴等迫害的問題相當嚴重。

民眾劇場工坊的成員們開著卡車到各個學校，以各校現有的材料、道具，將學校餐廳布置為基礎劇場，每場戲都有至少200至400名不等的觀眾參與，不論是學校師生，學童家長、學校清潔工或是附近住戶，人人都可隨意進入觀戲。

丑客（波瓦、瑟希莉亞及瑪格絲三人輪流擔任）帶著現場觀眾做遊戲暖場，演員們輪番演出五齣小戲，才由觀眾們選出有興趣的議題進行論壇劇場，在重演時讓觀眾上臺演出自己的想法，尋求解決劇中主角困境的方法，就好像把現實生活中可能發生的問題，在劇場中先進行一場彩排。這樣切入民眾且進一步執行改革的政治性

劇場方法，讓一直想以戲劇從事社會服務的杜爾勒深深著迷，而杜爾勒本身在訓練期間的熱情與優異表現，也引起了波瓦的注意。

之後，波瓦申請到補助經費，提供杜爾勒帶五名成員前往荷蘭，參與巴黎被壓迫者劇場中心開設的專業訓練課程，包括英國的傑克森（Adrian Jackson）[7]等50名來自歐洲、加拿大、印度及美國的專業劇場人，齊聚在荷蘭北部的城鎮波爾柯荷夫（Borckehof），進行每天六小時，連續10天的密集訓練。

杜爾勒選擇了當時一同在綜合教育中心工作的女友菲莉克絲、同為社會文化工作者的米瑞利（Marco Mirelli）、費哈絲（Eucanaã Ferraz）、電視製作人菲利歐（Aloísio Filho）、戲劇理論家同時也是波瓦書籍後來在阿根廷出版的翻譯人卡爾頓（Mauríco Kartun）等人同行。

課程結束後，波瓦邀請杜爾勒和菲莉克絲前往巴黎被壓迫者劇場中心，瞭解該中心的運作方式及軟硬體設施，接著在波瓦的巴黎住處享用午餐。波瓦親自下廚做了巴西的傳統料理黑豆燉肉，這道平民美食是波瓦當年被軍政府逮捕後，轉入聖保羅的提拉登奇斯監獄時學會烹調的。午餐過程中，波瓦娓娓道來受刑日子帶給他身體上和心理上的傷痛，以及歸鄉的渴望。

這或許只是個與同鄉後輩閒聊思鄉的午餐約會，卻不難看出波瓦多少對這位年輕人存有期待，為未來返鄉定居鋪路。而杜爾勒也沒有讓波瓦失望，回到巴西便開始和菲莉克絲及其他文化界友人，在里約的街頭巷尾操作被壓迫者劇場，對日後里約被壓迫者劇場中心的創立功不可沒。

[7] 英國紙箱公民劇團創辦人暨藝術總監，除《被壓迫者劇場》一書外，波瓦大多數的著作都由他翻譯成英文出版。

里約被壓迫者劇場中心的生成與發展

一、里約被壓迫者劇場中心的成立與宗旨

1986年底，希貝依羅角逐里約州州長失敗，1987年上任的州長弗朗哥（Welliton Moreira Franco）不承認所有前政府的合約，逕行解散立意良好的公眾教育整合中心計畫，波瓦及民眾劇場工坊的合約亦然。但這並未澆熄曾在荷蘭接受被壓迫者劇場種籽訓練的杜爾勒與菲莉克絲的熱情，杜爾勒回憶：

> 過去在歐洲向波瓦學習的經驗仍然在我們的心中迴盪著，我知道，若被壓迫者劇場的實踐能夠在巴西普及，必對巴西的政治有重大影響。我和菲莉克絲討論，我們決定在里約熱內盧，創立一個類似巴黎的團體。[8]

1989年巴西總統選舉第二輪投票之前，杜爾勒和菲莉克絲找了幾位曾在領航計畫共事的朋友開會，談到當初他們在荷蘭及巴黎所學所見，當然，也提到波瓦想回巴西，以劇場參與政治進行公民行動的強烈意願。會中除通過建團提議，並決議由在場的杜爾勒、菲莉克絲、莫瑞依拉（Valéria Moreira）、法斯（Luiz Vaz）、芭蕾絲特瑞蕊（Sílvia Balestreri）[9]等五人，做為里約被壓迫者劇場中創團成員，隨後便邀請波瓦擔任該團總監。透過里約被壓迫者劇場中心的運作，波瓦「使劇場政治性」的相關理念，開始在家鄉里約

[8]　參見Licko Turle, *Teatro do Oprimido e Negritude: a utilização do teatro-fórum na questão racial* (Rio de Janeiro: Fundação Biblioteca Nacional, 2014), 32.

[9]　芭蕾絲特瑞蕊後改走學術路線，進入研究所進修，現為南大河州聯邦大學（Universidade Federal Rio Grande do Sul）戲劇藝術研究所教授，全名為Silvia Balestreri Nunes。

熱內盧開展，使得這個城市每逢街頭遊行時，總是以充滿戲劇性的政治化活動，吸引民眾與媒體的高度注目。

　　波瓦提出的第一項政治戲劇行動，就是針對總統大選最後結果編排小戲，隔年1月，在里約進行首次的論壇劇場。當屆巴西總統大選的右派候選人柯隆（Fernando Collor, 1949-）[10]，以3,500萬票當選，而左派候選人魯拉也獲得了3,100萬的高票。一向以左派為依歸的波瓦認為，雖然比半數多一點的巴西人民選擇了右派領袖，但也有近半數人民贊同左派的政策理念，於是，他們將先前發想的戲劇命名為《我們是三千一百萬人。現在呢？》（*Somos 31milhões. E agora?*）。杜爾勒說，里約被壓迫者劇場中心自此正式成立，並視為波瓦於巴黎首創的被壓迫者劇場中心在里約的分部。

　　依照杜爾勒的說法，巴黎被壓迫者劇場中心的主要工作有三：

1. 被壓迫者劇場戲碼製作；
2. 各社區、聯盟、社會性政治及其他方面行動的介入；
3. 形式（工作坊、課程、被壓迫者劇場工作坊）。[11]

　　做為創始中心的分部，里約被壓迫者劇場中心也是循著這三個方向在進行。首齣被壓迫者劇場戲碼《我們是三千一百萬人。現在呢？》，在里約市中心的卡西爾達‧貝克兒劇場（Teatro Cacilda Becker）演出，超過400名觀眾試著擠進狹小的劇場，甚至排隊排到劇場外的大街上。故事從一個典型巴西人家庭的週日午餐開始，主題當然是剛結束的總統大選。

　　劇情是這樣的，爺爺和父親談到他們都將票投給柯隆，但這群孩子們卻投給魯拉，母親不願介入政治，根本沒去投票。聊著聊著，一名鄰居邊上場邊抱怨著生活成本的高昂，此時，其中一名身為工黨活躍者的孩子說話了，他向大家解釋魯拉的「並行政

10　巴西總統，任期為1990至1992年底。
11　Licko Turle, *Teatro do Oprimido e Negritude: a utilização do teatro-fórum na questão racial* (Rio de Janeiro: Fundação Biblioteca Nacional, 2014), 30.

府」（governo paralelo）[12]概念，接著，場上演員開始對「並行政府」進行激烈討論，丑客此時跳出，將現場觀眾帶進論壇劇場，透過觀眾的參與，使該議題的討論趨於完整。

除了演出以外，里約被壓迫者劇場中心同時進行社會運動等政治性介入工作，並積極開設相關工作坊，這兩個部分搭配進行，與各工會或社會運動組織合作，以被壓迫者劇場工作坊的形式帶動組織成員的社會政治意識，並支援與指導相關戲劇性街頭行動的執行工作。

當時單純開設被壓迫者劇場工作坊的單位，包括有里約銀行工會與教師工會。協助政治性介入的部分，則有無地農民運動聯盟（Movimento dos Trabalhadores Rurais Sem Terra, MST）、地方天主教堂附屬團體（um grupo da Igreja Católica de Brás de Pina）、年輕大學生組成的環保團體（um grupo ecologista formado por jovens universitários）、工黨活躍者核心組織（um núcleo grande de militantes do PT）等。

其中特別令人注意的是「無地農民運動聯盟」，其領導人物包括解放神學家，以及號稱以底層工人為關懷對象的工黨成員，巴西前總統魯拉至今仍是該組織的精神領袖。該組織自1980年代開始便吸引國際的注目，他們以為數眾多的農民，去強占大片未被使用的空地，在耕種一段時間後，自行宣稱取得土地所有權，被美國左翼人士喬姆斯基認為是「世界上最重要、最令人興奮的人民運動」，甚至成為一種流行文化。[13]而後來指導他們以戲劇化方法走上街頭的幕後推手，其實就是里約被壓迫者劇場中心。與魯拉私交甚篤的

[12] 「並行政府」（governo paralelo）概念是由落選的魯拉和其他在野黨聯合提出的方案，源自於英國的「影子內閣」（Shadow Cabinet），即由在野最大黨中具影響力的議員們，按內閣形式組成與執政黨抗衡的另一勢力。1989年底的總統大選是巴西首次直接民選總統，當時的政黨不多，魯拉的工黨派落敗後，整合了其他在野黨派，共同組成並行政府，成為極具影響力的反對派小內閣。

[13] Fernando H. Cardoso著，《巴西，如斯壯麗：傳奇總統卡多索回憶錄》，林志懋譯（臺北市：早安財經，2010），267-269。

波瓦，帶領丑客們從工作坊開始指導農民，以劇場遊戲解放他們的肢體，再透過針對切身問題的文本集體創作，激起成員的社會意識。

和波瓦個人一樣，里約被壓迫者劇場中心有著濃厚的「左派」色彩，因此陸續吸引許多傾左派的人士參與，包括後來里約被壓迫者劇場中心的主要中生代——莎拉佩克、布瑞多、班德拉克（Olivar Bendelack）等丑客，都是參與被壓迫者劇場中心初期在環保團體開設工作坊的大學生，至今仍是左派工黨的忠實支持者、活躍於各項社運示威遊行。

二、里約被壓迫者劇場中心團址一波三折

五個志同道合的年輕人創辦了里約被壓迫者劇場中心，一切從零開始，沒有錢、沒有聚集的場地，有的是對未來充滿希望的熱情。

波瓦雖定居巴黎，但因公眾教育整合中心長期專案的需求，在里約市伊帕內瑪（Ipanema）海邊有間公寓，里約被壓迫者劇場中心的草創時期，從劇本創作、排練到一般事務的開會，都是在這間公寓的客廳進行。

民眾劇場工坊計畫全面終結後，計畫主持人康得（Cecília Conde）在位於拉郎傑伊朗斯區（Laranjeiras）的州政府文化局裡，空出了一間辦公室供里約被壓迫者劇場中心使用。只可惜，沒過多久，這個小小的棲身之處就被新任州長夫人收回。

杜爾勒和菲莉克絲向州政府反應，得到的回覆是一份擁有3,000個地址的表單，上面列有整個里約州政府所有產權中廢棄未使用的建物，他們可以自行選擇一處運用。

兩週內看盡里約市中心方圓30公里內的所有廢棄建築，終於在拉帕區的地標「拉帕的彩虹橋」（Arcos das Lapa）旁找到落腳處。那是連著六棟三層樓的破舊建物，是建於二十世紀初的辦公大樓，後來被流浪漢占領，裡面的所有東西都被洗劫一空，或是呈現

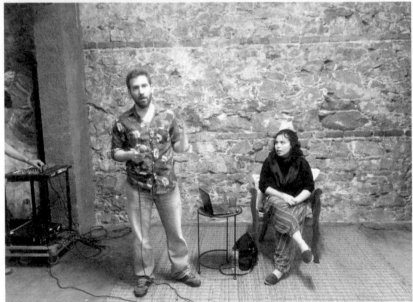

上：里約被壓迫者劇場中心門牌號碼31，象徵31百萬人民的心聲。
下：波瓦之子朱利安（Julian Boal）在里約被壓迫者劇場中心演出場地發表演說。

全毀狀態。杜爾勒他們選上了門牌31號的建築，一方面是因為這棟剛好比其他棟多了一平方米的面積，但或許還有一個象徵意義，31！是他們首齣劇碼的名字，代表著那3,100萬人的聲音。

現在的拉帕區是里約相當火紅的夜店、酒吧區，是觀光客夜生活的重要駐足點，彩虹橋前方的廣場，更是每逢週末夜市小吃攤販的聚集地，假日白天亦時有街頭表演，2013年更是天主教皇方濟各在世界青年大會演講的重要場地之一。但在1990年代，拉帕幾乎算是被放棄的一區，到處都是流浪漢、搶劫犯、吸毒者，根本沒有任何商業及文化活動敢在那裡進行。[14]

市政府很快就核准杜爾勒等人的申請，主管機關唯一的條件是要杜爾勒另外找五個藝文團體，一同進駐其他五棟建築，試圖藉由藝文團體的進駐，將整排建物一併整理。包括「街頭劇場」（Tá na rua）在內的四個團體，因而搭上便車獲得免費的劇團駐在地，1992年起，陸續從州政府手中接收建物。

所有團體順利地搬進左右建物，唯獨占據正中央的被壓迫者劇場中心的流浪漢，很積極地找了律師和政府打官司，要求延後搬離的權益，這一拖就是五年。所幸，當年底波瓦當選里約市議員，丑客們才得以暫時併入市議員辦公室編制辦公，但波瓦於1996年底的選舉未獲連任，里約被壓迫者劇場中心再度陷入無家可歸的窘境，直至1997年才順利接收夢想已久的Av. Mem de Sá 31（現址）。

菲莉克絲回憶，被流浪漢占據已久的建物充滿了垃圾及惡臭，丑客們清出了大約七輛卡車的垃圾，經過一番辛苦的整理後，才於1998年順利搬進這棟百年的古蹟建築。雖然這棟建築內外都已非常破舊，卻是從事社區服務戲劇工作的里約被壓迫者劇場中心歷經磨

[14] 甚至到2007年8月14日，我到里約被壓迫者劇場中心探訪波瓦時，彩虹橋下方仍聚集著吸毒的青少年，計程車司機甚至不敢開過橋下，提前將我在路口放下步行至中心，中心門口亦需派彪形大漢看守，以防宵小闖入。直到近年市政府為推廣觀光，強力掃蕩貧民窟，拉帕區的各文化指標才重新受到觀光客青睞。詳見《跟著閒妻遊巴西》「夜夜夜瘋狂－年輕人最愛的拉帕與聖塔特瑞莎」。

難爭取而來，成員們都相當珍惜，它也是現今幾棟建物中，維持得最好的一棟。整排建物的外觀貌似破舊公寓，雖然鐵門上彩繪了里約被壓迫者劇場中心的標誌，但因安全問題，除進行開放活動時

里約被壓迫者劇場中心一隅。

期，大門深鎖，行經時容易錯過而不自知。

　　建物一樓為展演空間，不論是平時開設的工作坊結業呈現論壇劇場或是舉行慶功宴等，均在此進行，亦租借給南美洲少數移民社團做為假日團康活動用地。二樓為排練場，練習肢體使用的地板鋪上專業黑膠地板，牆壁貼上白報紙，就是講課用的代用黑板，陽臺也不浪費地以鐵架延伸闢出一小塊空間，放滿所有撿拾或蒐集來的回收品（舊衣、破布、保特瓶、鐵罐或是木箱），做為舞臺道具或樂器的材料。三樓則是所有成員的辦公室，處理所有國內外事宜，與各社區被壓迫者劇場團隊也在此處開會。

　　自此，里約被壓迫者劇場中心總算是有了個落腳的地方。

上左：波瓦在中心裡主持論壇劇場。
上右：里約被壓迫者劇場中心演出場地，圖為性別平權劇碼。
　下：里約被壓迫者劇場中心樓上排練場。

以戲劇讓人民介入立法的開始：立法劇場的發生

1993年就任里約熱內盧市議員後，原本在巴黎、里約兩頭跑的波瓦，逐漸退出巴黎被壓迫者劇場中心。自此，原先全名被稱為奧古斯都波瓦被壓迫者劇場中心的巴黎被壓迫者劇場中心，成為沒有波瓦的被壓迫者劇場中心，所有波瓦的全球行程與相關事務，均轉移陣地至里約被壓迫者劇場中心統籌。

做社區工作最常面臨的是經費問題，尤其是以窮苦民眾為對象的小劇場。論壇劇場的精神是免費演出，打破金錢所劃分出的階級，讓任何人都能參與介入，自然沒有門票收入；參與社運活動、走上街頭以戲劇性行動帶領人民表達心聲，更不會有經濟支援；光靠幾堂政府或民間組織邀請所開設工作坊的微薄教學費用，根本不足以養活所有團員及陸續加入的跟隨者。

波瓦愛鄉之切，將他的數本著作交由里約被壓迫者劇場中心販售，讓中心可從中獲利，同時將在巴黎建立已久的資源，陸續帶回巴西，使里約分部的收益增加。

他先將海外行程轉回巴西，大量減少在世界各國的年度邀約，增加在巴西參與里約被壓迫者劇場中心的活動，與當時理念一致的工黨合作相關政治劇場工作。比起在歐洲應運而生的心理戲劇方法──「慾望的彩虹」，應用在南美國家教育與政治行動上的論壇劇場，更吸引歐美應用戲劇領域人士的目光。每逢他在海外授課、分享巴西經驗之後，就會帶回更多包括美國、法國、德國、義大利、土耳其、英國等國外大學的教授或研究者，慕名而來里約取經上課。

包括杜爾勒和菲莉克絲等人，都因波瓦在歐洲引起的巴西劇場熱潮，在1992年時，受德國團體之邀，以探討500年來歐洲「發現美洲」為主題，前往德國六個城市演出論壇劇場。接著，又受邀於

葡萄牙里斯本開設工作坊。[15]

　　在波瓦的努力下，里約被壓迫者劇場中心逐漸在國際打響名聲，但在國內的氣勢卻不如國外。只不過兩、三年的時間，便再度因經濟拮据，面臨即將結束的危機。波瓦一心想以戲劇的力量來幫助人民影響巴西的政治，即使在努力嘗試後走到了盡頭，仍然希望在結束前，為家鄉做場最精彩的戲，於是，他選擇參與當年底的民意代表選舉，透過競選造勢的表演機會，希望能為里約被壓迫者劇場中心劃下完美的句點。

一、無心插柳的政治之路

　　在巴西這個充滿熱情嘉年華的國家，就連選舉，都極具狂歡節的色彩。每逢選舉期間，競選團隊可自由地在大街上做各種花枝招展的打扮、歌舞遊行、叫囂，或者任何難以想像的宣傳手法。

　　既然里約被壓迫者劇場中心已難以持續下去（根據波瓦的說法，「它已死了」），[16]波瓦打算為它辦場盛大的葬禮，一場充滿節奏、色彩、舞蹈，又具政治性的音樂劇葬禮。於是，大家決定向左派色彩鮮明的工黨提出合作案，主旨是站在輔選的立場，以街頭戲劇的美學形式，協助工黨的女性非裔里約聯邦議員席爾瓦（Benedita da Silva）角逐里約市市長。

　　視覺與聽覺的直接刺激自然是強而有力的宣傳方式，但工黨提出了一項要求，在工黨搭配市長選舉的市議員候選人中，沒有一位強而有力的藝文人士，他們需要一名能夠吸引選民的藝術家，與市長候選人搭配競選。換言之，工黨要求里約被壓迫者劇場中心推派一位重量級的人物參選市議員，做為接受該提案的條件。

[15] 「發現美洲」（descobrimento da América）於葡萄牙里斯本的Centro Cultural Chapitô舉行。

[16] Augusto Boal, *Legislative theatre*, trans. Adrian Jackson (London: Routledge, 1998), 11. "it died."

對於這樣的交換條件，里約被壓迫者劇場中心的成員們都相當興奮，但當波瓦問起誰要自願代表參選時，所有人都噤聲不語，只是全員看著波瓦，好似理所當然該由領袖出面的眼神。

許多年之後，每逢在國外開設立法劇場工作坊，一提到無心插聊的從政生涯，波瓦總能生動地重現他當年被所有眼睛盯著那一刻的錯愕。「不，怎麼會是我？我只是想在幕後做個以劇場輔佐他人達到政治目的，得以幫助人民的生活更好，不是自己出來參政。」[17]

打自10歲導的第一齣戲《波瓦兄弟和他們的表親們說……》開始，波瓦的劇場生涯重心就一直放在編劇與導演，即使參與過些許演出，也從來不是主要角色，更從未以演員的身分自居。對他來說，表演方法是做劇場的基本功，他能教表演也能演，但真正偏好的是幕後的編導工作，站在舞臺上成為眾人焦點，一直不是他的意願，更何況是站在勾心鬥角的政治舞臺之上。

抱著「反正也選不上」的心態，[18]加上這場選舉嘉年華極有可能是里約被壓迫者劇場中心的最終回演出，全團以愉悅的心情，沉浸在這場歡樂的喪禮，全力地在街頭做戲輔選。他們在街上、在海邊，演出以各種社會議題為主題的音樂劇，以論壇劇場吸引路人的參與。戲劇性的畫面受到各大媒體的青睞，波瓦成了媒體曝光率最高的候選人，聲勢高漲的他意外當選工黨六席中的一席市議員。諷刺的是，他們一心想推上市長寶座的黑人女市長參選人卻意外落馬，未能入主里約市政府。

讓波瓦走上問政之路的機緣，也是里約被壓迫者劇場中心的重生機會，因為有了市議員配置的辦公費用及各項資源，就不必為資

[17] CTO/ATA/LA. "Augusto Boal in L.A. -2003." (University of South California, Los Angeles, July 5-14, 2003). 波瓦在其中一天立法劇場工作坊中，生動地講述這個故事。

[18] Licko Turle, *Teatro do Oprimido e Negritude: a utilização do teatro-fórum na questão racial* (Rio de Janeiro: Fundação Biblioteca Nacional, 2014), 39. "A princípio, assustou-se, mas depois concordou, porque não acreditava que fosse ganhar"「起初，他（波瓦）被嚇到，但之後同意了，因為不相信會勝選。」

金匱乏而亡。部分先前加入的成員，因不願過於介入政治而離去，但有許多從未接觸過戲劇的政治狂熱者和教育者，反倒因為此次劇場輔選的成效卓越，而對運用戲劇在政治上大感興趣。原職為教師的珊朵絲（Bábara Santos）[19]就是其中一人，甚至在創始人之一的杜爾勒離開團隊後，於1996年接任總監一職。

選後納入里約市議員辦公室團隊的里約被壓迫者劇場中心，在此時轉型為全然政治性的劇場組織，稱為「波瓦議員政治戲劇辦公室」（Gabinete do Mandato Político Teatral Augusto Boal）。

二、劇場政治性的美學：立法劇場

就好像生命的循環，死亡、再生與更新，里約被壓迫者劇場中心在金錢的脅迫下死亡，卻因為波瓦的當選再生了。接著，透過兼具劇場人與市議員的雙重身分與資源，被壓迫者劇場蛻變為與政治融為一體的立法劇場。

初當選里約市議員時，波瓦的心情是緊張的，他只是想做戲，想透過劇場協助有心為民服務的政黨或政治家，幫助人民改變世界，個人並不想介入黑暗的政治圈，參選也只是為了讓里約被壓迫者劇場中心有個完美的結束，沒想到卻意外當選。終於，他想到可以用論壇劇場的方式，直接把民眾演出來的想法與需求，條列成法案在議會推動，讓民眾除了經由論壇劇場進行一項革命的預演之外，還能夠更進一步將立法的權力也掌握在手中。

波瓦發現，「有時候觀演者的問題可依賴著他們本身、他們個人的渴求、他們自己的努力來解決。但，同樣地，有時壓迫本身是根源自法律」。[20]身為民意代表，擁有從法律的根源來改善人民生

[19] 珊朵絲一直活躍於女權運動及黑人平權方面，她在里約推動「抹大拉的瑪麗亞女權運動」（movimento das Madalennas），移居德國後，亦在柏林自組一個柏林丑客劇團（Kuringa Berlin），繼續以被壓迫者劇場方法進行女權運動。

[20] Augusto Boal, *Legislative theatre,* trans. Adrian Jackson (London: Routledge, 1998), 9.

活的權利與義務,「立法劇場」應運而生,波瓦將論壇劇場推進直接立法的境界,不但將戲劇還之於民,甚至進一步將立法權也還之於民。

進入立法劇場階段的被壓迫者劇場美學,是以社區民眾的自主創作為依歸。各小組在社區裡指導熱心參與的民眾被壓迫者劇場的方法,讓他們在戲劇工作坊過程中,提出社區的問題並自行創作,而丑客的工作僅是肢體遊戲的指導以及劇情統整與技術上的提示。所有的舞臺道具及服裝,都是由社區隨手可得的廢棄物品製作而成,簡單布置陳設,任何場地都能轉換為戲劇場景。演出的舞臺不再侷限於室內,而是打開了劇場黑盒子及工作坊教室的大門,走進社區在里民活動中心或是鎮上的廣場進行。再經過論壇劇場的呈現,讓前往觀賞的所有觀演者找出解決方法。

在社區街頭巷尾演出的論壇劇場結束後,舞臺轉換為虛擬立法院,由現場參與觀眾扮演議事人員進行三讀,其中,最後一讀是由真實的市議員波瓦擔任,以三讀決定通過或否決民眾針對論壇劇場問題所提出的改善方案,經過這樣的模擬程序後,再將一致通過且可行的法條,交由波瓦市議員辦公室的律師團隊,審核修飾為正式法案,送交議會提案落實。

最初的「波瓦議員政治戲劇辦公室」成員,包括陸續加入的演員、編舞家、服裝設計師、芭蕾舞者、畫家、音樂家等不同領域共25名成員,他們被劃分為五組,每組由一位丑客負責帶領,分別到里約市境內各社區,進行戲劇性的另類選民服務。創團元老之中的莫瑞依拉和芭蕾絲特瑞蕊,在選舉期間已離開團隊,故由波瓦邀請新加入的演員布拉格薩(Marcelo Bragança)及教育學者珊朵絲取代兩位丑客的位置。

波瓦將當時合作的核心組織分為三類:「社區」(community)、「主題」(thematic)以及「主題與社區」(thematic and community)。其中,社區類是以地理位置劃分,

參與成員皆為同一社區住戶，有著在生活上面臨的相同問題，包括管帽山（Morro do Chapeu Mangueira）、思念山（Morro da Saudade）、博瑞爾山（Morro do Borel）、碧娜之罩（Bras de Pina）、安達拉伊（Andarai）、長河（Rio Comprido）、朱麗歐‧歐東尼（Julio Otoni）等社區。

　　主題類以不同性質區分，由參與者自行依喜好組成，例如：以黑人學生組成的「黑人大學生州學生會」（Coletivo Estadual de Negros Universitários, CENUN）、「身障組織」（Portadores de Deficiências）、「街童少年少女」（Meninos e Meninas de Rua）、「女性族群」（Mulheraça）、同性戀集合的「阿托巴組織」（Atoba）、生態團體組成的「泥巴世界」（Mundo da Lama），以及由25名清潔工組成的「夠乾淨了吧！」（Tá Limpo do Palco）等。

　　主題與社區部分結合以上兩項的特質，參與者既是同社區成員，又有共同關心的議題。「晨曦」（Sol da Manhã）是由沒有合法文件的農工組成，他們也是後來巴西最大抗爭社運團體——「無地農民運動」的附屬組織；「棕櫚樹之家」（Casa das Palmeiras）隸屬於精神病機構，從內部工作的心理治療師到病患都可自由參加；「第三年紀」（Terceira Idade）為較年長者團體；兩所里約市立小學師生聯合的組織「雷菲‧內菲斯市立學校」及「阿弗拉尼歐‧寇斯塔部長市立學校」（Escola Municipal Levy Neves, Escola Municipal Ministro Afranio Costa）；「佩德羅二世皇帝的公主們」（Princesas de Dom Pedro II）則是由精神病院已出院的病患組成；還有以解放神學為主要教學的天主教會組織「天主教神職人員家庭基督之家運動成員」（Integrantes do Movimento Familiar Cristão da Pastoral da Familia da Igreja Catolica）。

　　四年任期內，加入里約被壓迫者劇場中心行列的義工，以倍數成長，根據菲莉克絲指出，全盛時期同時有60個團隊在里約市進行

立法劇場，所有民眾產生共識所提出的法案都由丑客帶回，交由律師團隊擬定法案，讓波瓦在議會提案，包括「所有汽車旅館應當提供不分性別情侶平等的價格，不得有歧視同性行為」等，共計通過13條民生法案。這些團隊主要分散在弱勢組織或貧民區工作，甚至提供社區民生物資與義工的交通費用。

1996年底，波瓦尋求連任市議員失敗，失去議會的財務支持，多數團隊被迫解散。菲莉克絲說，當時許多丑客不得不轉職，只剩下她和莎拉佩克、布瑞多、班德拉克及珊朵絲等五名丑客留在中心，幾乎有一年的時間，全員沒有薪水入帳，直到1997年底，才找到像「逃離現場」（pirei na cenna）[21]這類有提供經費的社會福利計畫執行。波瓦在寫給理查謝喜納的信中提到，此時他們已進入「沒有立法者的立法劇場」階段。[22]

沒有立法者的立法劇場

1997年3月，波瓦任期結束，正式失去議員身分，原本隸屬於「波瓦議員政治戲劇辦公室」的里約被壓迫者劇場中心再次獨立出來，轉為非政府組織。這也代表著，里約被壓迫者劇場中心自此失去所有來自市議會的資源，包括丑客們每月以議員助理身分領取從議會提撥的固定薪水、由議會補助各社區核心組織的社會福利資助經費，以及議員辦公室可運用的特別費用等，全數歸零。

此時，波瓦所面臨的經濟困境，不似1992年準備結束劇團就能解決的，「波瓦議員政治戲劇辦公室」和一般為拉選票的選民服務不同，他們不選擇中產以上的富有社區，而是走進里約各地的貧民

[21] 「逃離現場」（Pirei na Cenna）的成員是里約市郊一座小島Niterói上一家精神病院的病患，由中心的丑客協助參與病患，透過戲劇達到舒緩的效果，同時喚起觀者對精神病患人權的重視。

[22] Augusto Boal, *Legislative theatre*, trans. Adrian Jackson(London: Routledge, 1998), 115.

區及弱勢組織，在戲劇訓練的過程中，亦提供經濟上的協助，支援大多數的貧民成員生活上的需求。

在波瓦任期結束時，仍有19個組織穩定運作中，每個組織由陸續加入里約被壓迫者劇場中心經訓練而成丑客的文化及戲劇業餘人士帶領。失去議會薪水的丑客們，不僅無法繼續贊助參與成員的衣食，連自己的生活都成了問題，只好眼看著許多無法自給自足的組織放慢腳步、甚至解散。

國內的社會福利或企業贊助資源有限，所爭取到的經費大約僅夠基本支出，或是特定項目使用，甚至有許多起初專款專項的社福團隊，到後來經費突然中斷，但已成團的成員都是弱勢，無力支付費用，變成里約被壓迫者劇場中心必需接下爛攤子，持續不支薪服務，甚至需自掏腰包為貧窮的參與者負擔車費等支出。

留下的五名丑客，一邊持續義務指導仍在進行的組織，一邊四處投企劃案尋求經費支持。第一個申請到經費直接指導的團隊是1997年底開始的「逃離現場」（Pirei na Cenna），參與對象都是精神病患，經過長時間的戲劇指導，讓病患能夠主演、甚至編導關於精神病患不被外界接受，或在性愛追求上的不平等種種議題。

1998年，以同性戀、毒品及宗教為議題的「阿奇瑪娜」（Artemanha）團隊加入，里約被壓迫者劇場中心資深丑客之一的弗拉比歐（Flávio da Conceição），就是在此時開始接觸被壓迫者劇場；同年，由一群家政婦組成的「巴西的瑪麗亞們」（Marias do Brasil），以《我也是女人》（Eu também sou mulher）一劇，訴說這些從北部鄉下來大城市討生活的文盲女子，如何在最底層的不平等工作環境下生存的論壇劇場，開始她們找尋自我的自信生活；貧民區瑪瑞（Favela Maré）分別在1999年和2001年成立兩個被壓迫者劇場組織，稱為「瑪瑞藝術」（Maréarte）和「藝術生命」（Arte Vida），以該社區的年輕人為主。

上述組織都被稱為被壓迫者劇場團隊（Grupo Teatro do

Oprimido, GTO）。[23]除了輔導團體外，被壓迫者劇場中心的主要工作還包括國內外的講學（國外部分當然是以波瓦本身開設的工作坊為主）、政府及民間機構委託的案件、與里約大學合作輔導監獄受刑人的更生戲劇計畫等。

波瓦將此時里約被壓迫者劇場中心執行的工作歸納為五個部分：第一部分是各大學院；第二部分是各工會；第三部分是各地方政府；第四部分是公民社會機構；第五部分則為另外三個專案，包括「人權現場」（Direitos Humanos em Cena）、「MST的激進丑客編制」（Formação de Militantes-Curingas do MST）及「立法劇場」（Teatro Legislativo）。

這三個專案也是當時的重點項目，「人權現場」是一項在監獄進行輔導的計畫，與倫敦大學社會文化研究機構教授賀瑞塔結（Paulo Heritage）主導的「人民宮殿計畫」（People's Palce Projects），以及聖保羅州監獄教育系統基金會（Fundação responsável pelo sistema educacional dos presídios do Estado de São Paulo, FUNAP）合作，為服刑的青少年囚犯開設戲劇工作坊，以論壇劇場方式呈現監獄中的人權問題，並協助這些青少年從少年感化院過渡到公民社會的轉換。

丑客們負責訓練52名基金會的教育者，在37個聖保羅州立少年感化院，指導受刑人演出論壇劇場。透過論壇劇場的排演與呈現，少年罪犯理解到受害者承受罪行的痛苦，進而從感同身受轉化為道德觀念的導正，同時認知即便身處牢獄，他們仍擁有基本該有的人權，也有權爭取應享有的生活條件。

這個計畫的目的在於促使感化院的系統更趨人性化，試圖透過感化少年在戲劇中尋得的自我認定，來解決和獄友或是獄方之間產生的種種衝突，並提出感化院內不合理的醫護體制或各種暴力行

23　起初只有里約被壓迫者劇場中心指導的團隊被稱為GTO，後來巴西各地舉凡有在運用被壓迫者劇場技巧的自發性劇團或組織也都自稱為GTO。

徑，使少年們與感化院彼此能達到對話與關係的重新建構。

　　該計畫後來延伸到里約州、伯那布哥州、米納斯州等其他少年監獄，成功地輔導多名受刑人轉向正途。甚至有一名少女出獄後來到里約被壓迫者劇場中心，希望也能夠成為一個有能力以戲劇幫助他人的一份子。

　　「MST的激進丑客編制」是較為激烈的政治行動。里約被壓迫者劇場中心持續與其合作，協助他們在全巴西的分部編制激進丑客，以被壓迫者劇場方法解放成員肢體，搭配廢棄鐵罐等環保打擊樂器的製作與教學，帶領成員以政治嘉年華式的「直接行動」，走上街頭，引起民眾、媒體及政府的注目，至今他們仍是巴西街頭運動的主力組織。

　　「立法劇場」在波瓦失去議員身分之後停止了一段時間，1998年經福特基金會贊助才得以持續進行，包括前述1998年以後加入的GTO等團隊，都是透過此贊助執行立法劇場。2001年創刊的雜誌METAXIS也是由福特基金會專款贊助創刊號，這本集合了國際各地被壓迫者劇場工作者經驗的創刊號英葡文並茂，但之後幾期就再也沒有英文版，亦無法逐年定期出刊。

　　里約被壓迫者劇場中心還有一項重要收入是來自於國內外開設的工作坊，尤以波瓦本身大師級身分的學費為重要來源。為了扛起大家的生計，波瓦全年幾乎都在當空中飛人，大多數時間在歐美各國的大學或民間組織教學，其他時間也前往第三世界國家，如印度等地，做義務性的探訪與指導。

　　2002年，波瓦的腿傷舊疾在舊金山的「戲劇做社會改革」（Theatre for Social Change）系列工作坊時期復發，連最後一天的立法劇場示範呈現，都必須使用輪椅出席，此後，他便減少國外的教學，儘量由其子朱利安・波瓦（Julian Boal）在旁協助或代課，當然，所得也因此減少。

　　包括紐約大學、南加州大學等戲劇相關學系，此後改為組團每

年前往里約被壓迫者劇場中心取經，然而，能負擔起到巴西高額旅費與學費的學校畢竟仍是少數，該中心的經濟狀況再度吃緊。

尾聲

依照杜爾勒所說，里約被壓迫者劇場中心開始於1989年他們邀請波瓦擔任總監之時，但對波瓦來說，該中心的前身應推到更早的民眾劇場工坊，被壓迫者劇場的巴西之路從1986年便開始了。[24]

比起巴黎被壓迫者劇場中心，波瓦更希望在里約做戲，一來是返鄉情切，一來則是在歐洲做的畢竟是以心靈層面的「慾望的彩虹」為主，但他真正想做的是使劇場政治性，以戲劇來達到政治目的，進而幫助社區弱勢及窮人們。巴西是他最能發揮的地方，而不是單純為了有一份工作而已。為了回家，他願意一步步將在巴黎已建立起來的資源都轉移回家鄉，最終還放棄在歐洲優渥的生活，選擇與擁有相同理想抱負的後輩們，一起在經費拮据的巴西努力。

雖說曾為巴西小劇場運動的領航人物，波瓦的回鄉之路卻未因歷史的光環而輕鬆走過。從主流劇場創作轉向民眾戲劇的社會運動，巴西本地劇場界人士並不十分認同，尤其由國外紅回國內的被壓迫者劇場，左派政治色彩過於鮮明，使學術界相當不以為然。加上回到巴西以後，波瓦就再也沒有新的劇本創作，自然和當初一同做戲的戲劇界好友們，漸行漸遠。

身為巴西小劇場運動時期龍頭老大阿利那劇團的靈魂人物，波瓦對巴西當代劇場的貢獻有目共睹。從開創巴西本土音樂劇、推動本土劇本創作，到拉拔包括瑪麗亞·貝塔妮雅[25]、卡耶塔諾·菲羅

[24]　波瓦在Metaxis創刊號第一頁提到，15年來……出刊時間為2001年。
[25]　Maria Bethânia是巴西知名女歌手，年輕時，朋友將她推薦給當時火紅的阿利那劇團導演波瓦，當年她在哥哥Caetano Veloso陪伴下，從北部貧窮的Bahia來到大城市，加入波瓦當時帶的阿利那副團，工作坊劇團（grupo oficina），成為該團音樂劇的臺柱，後來持續在巴西音樂界活躍。

索[26]等撐起巴西藝文界的多位知名藝術家，波瓦對巴西當代藝術的推動功不可沒。不管是戲劇學界大老阿爾梅耶達‧布拉多，或是從年輕時就熟識的伯樂馬格爾迪，以及其他同時代的戲劇學者，在論及1960至1980年代間的小劇場發展，一定不會漏掉波瓦在聖保羅及里約劇場的作為，甚至相當推崇他當時所付出的努力，不僅是巴西本土音樂劇創作的第一人，更是布萊希特的巴西傳人。

流亡國外以後，波瓦的名字逐漸與巴西劇場脫節，留在巴西的劇場人，有的順應軍政法令不涉及政治題材，有的以隱喻性方式游走邊緣。過去擁有革命情感一同作戲的伙伴們，包括瓜爾尼耶利等人，都繼續在主流戲劇或是電影、電視創作，波瓦雖然也有部分劇本創作，但返回巴西後，全心放在民眾劇場的實作，已遠離主流戲劇範疇，[27]根據聖保羅聯邦大學專攻波瓦的新一代戲劇學者沙內提（Anderson Zanetti）指出，包括布拉多等學院派重量級戲劇學者，都不將波瓦的被壓迫者劇場視為正統，並刻意忽視他返鄉後所努力的民眾戲劇活動。[28]

正當被壓迫者劇場在歐美火紅之時，巴西本地學術界卻將其摒除在外，這點由波瓦的相關葡文研究自阿利那以後的明顯斷層可見一斑。

不受傳統學院派喜愛的被壓迫者劇場成名在外，就連里約大學教授利偕洛（Zeca Ligiero），也是因為2000年因主持里約大

[26] Caetano Veloso最受國際注目的演出大概就是多年前在西班牙大導演阿莫多瓦的名片《悄悄告訴她》（Hable con ella）中客串演出，母語為葡語的他在歐美早已具知名度，在片中演唱西語民謠《鴿子歌》感動劇裡劇外聽眾，也讓他的全球知名度大升。但他在巴西的貢獻不只如此，他曾為巴西熱帶主義運動主要推動者之一，為積極的左派運動藝術家。他和妹妹Maria Bethânia都是因波瓦而有表現才能的機會。

[27] 波瓦曾在受訪時回憶到，他和瓜爾尼耶利等人都還是好朋友，但大家的戲劇走向已完全不同，不可能再有合作機會。

[28] Anderson Zanetti是聖保羅大學戲劇系的青年師資，本身也是劇場導演，其博士研究也是波瓦相關，與我在第二屆國際被壓迫者劇場與藝術、教育學及政治研討會（Jornadas Internacionais Teatro do Oprimido e Universidade: Arte, pedagogia e política）同為論文發表人，此為我們在會後的討論。

學與紐約大學合作的「美洲表演與政治的相遇」（Encontro de Performance e Política das Américas）研討會，才從外國人那裡認識到出自本國的被壓迫者劇場。[29]2003年，擔任里約大學藝術研究所所長的利偕洛找來杜爾勒，告知自己將回紐約大學完成博士後研究，同時正規劃在里約大學戲劇系開設非裔與美洲原民表演研究中心（Nepaa），有意結合被壓迫劇場協助黑人方面的研究。2004年，利偕洛正式邀請波瓦在藝術研究所的課程演講，才開始了里約地區學院派對被壓迫者劇場的注目。自此，波瓦的被壓迫者劇場相關書籍與研究，終於進入了里約大學的圖書館，成為被壓迫者劇場相關文獻較為齊全的大學。

此外，杜爾勒及另一位里約被壓迫者劇場中心創始者芭蕾絲特瑞蕊等人轉往學術界後，積極鼓勵學生研究波瓦，陸續增加了與被壓迫者劇場相關的巴西本土研究。全巴西最大的被壓迫劇場保利士達祭（Feira Paulista de Teatro do Oprimido），2009年開始每年在聖保羅州聖安德烈市（Santo André）等地輪流舉辦。就連芭蕾絲特瑞蕊也曾提到，她所任教的南大河州聯邦大學（UFRJS）藝術學院研究所，大概是唯一把被壓迫者劇場列為主要課程的系所。

2009年5月2日，波瓦因白血病離開人世，正統波瓦繼承者分為兩派，一為波瓦一手培育成長的里約被壓迫者劇場中心，一為波瓦的遺孀瑟希莉亞・波瓦（Cecília T. Boal），所組織的「波瓦研究機構」（Instituto Augusto Boal）。另外還有一個值得注意的團體——「被壓迫者劇場學會」（Grupo de Estudos em Teatro do Oprimido, GESTO），由杜爾勒及數名後來回到學校進修，以被壓迫者劇場為研究主題取得碩博士的資深丑客們組成，自2010年起

[29] Ligiéro, Zeca. "Boal e Chê em cena," em *Metaxis Junho Número 6.* (Rio de Janeiro: CTO-RIO. 2010) p.24 Ligiéro提到，這是他首度見到波瓦本人，在此之前，他所認知的波瓦還停留在1960年代巴西劇場的重要人物，包括他在聖保羅阿利那劇團和里約的意見劇團所導演的政治劇場，都是劇場人耳熟能詳的傳奇。利偕洛在紐約大學攻讀博士的指導教授正是波瓦的好友理查・謝喜納。

每年主辦國際被壓迫者劇場學術與實務研討年會，該年會已為南美洲被壓迫者劇場指標性的年度學術盛會。

　　波瓦肉體不在，精神永存，套句巴西丑客們最愛喊的口號「波瓦活著！」

利偕洛於非裔與美洲原民表演研究中心談計劃緣起。

Conversa com
Amir Haddad e Augusto Boal

Terça-feira, 02/12/2008, às 15h
Jardins do CLA, Unirio

非裔與美洲原民表演研究中心（Nepaa）仍掛有波瓦與另一名巴西名劇作家哈達（Amir Haddad）同臺演說的海報。

第五章

波瓦活著

「各位劇場青年人，你們應該記住波瓦，珍惜並以這位為了巴西戲劇及對全世界社區劇場奉獻一生的劇場人為傲。」這是波瓦的遺孀瑟希莉亞在2018年3月16日被壓迫者劇場紀念日，於聖保羅一所藝術學校，對前往「波瓦與聖保羅意見慶典紀念活動」的參與者們的宣言。[1]

波瓦剛離世的起初幾年，里約被壓迫者劇場中心陷入沒有波瓦的停滯狀態，直至近幾年，子弟兵們陸續在學術界、政治界崛起，瑟希莉亞也為了捍衛先夫的貢獻，在世界奔走，波瓦與被壓迫者劇場的名字，再度響亮南美洲。

沒有波瓦的里約被壓迫者劇場中心（CTO-RIO）

繼續戰鬥。如同波瓦一直以身作則在教導我們的。舉起我們所擁有的武器——被壓迫者劇場——去戰鬥。[2]

失去波瓦的里約被壓迫者劇場中心何去何從？丑客布瑞多如是說。

[1] 歷經七年多的努力，巴西政府終於在2017年12月，通過法令訂定每年波瓦生日，三月十六日，為全國「被壓迫者劇場紀念日」。

[2] Britto, Geo. "Homenagem do CTO a Augusto Boal," em *Metaxis número 6*. (Rio de Janeiro: CTO-RIO. 2010)p.33.

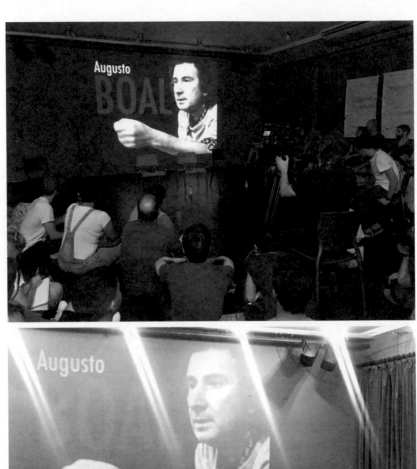

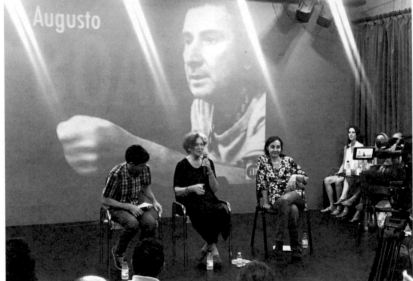

巴西2017年底通過將波瓦生日三月十六日訂為國定被壓迫者劇場日,遺孀瑟希莉亞在2018年波瓦生日當天,在聖保羅與戲劇學校學生共度,同時呼籲新一代劇場人莫忘波瓦。

波瓦的離開，對所有的丑客、所有的被壓迫者劇場團隊成員來說，是錐心之痛，但悲傷並不會阻止里約被壓迫者劇場中心繼續波瓦的遺志。一週之內，集結了來自世界各地悼念波瓦的影像、圖片，位於拉帕區的總部，聚集了所有來送波瓦一程的朋友，有人歌唱、有人朗詩、有人舞蹈，所有與會者以歡樂的嘉年華型式，為波瓦獻上最後的祝福。兩個月後，全球五大洲、廿五個國家共計五十二名發表人抵達里約，參加波瓦一直期望舉辦的第一屆國際被壓迫者劇場學術研討會。

　　里約被壓迫者劇場中心過去的主要經費來源來自波瓦在國內外四處開課，波瓦辭世後，失去這塊大招牌，也失去了許多資源。雖然根據丑客弗拉比歐指出，從波瓦晚年健康狀況走下坡開始，中心的財務就已面臨困境，但波瓦離世後，更是雪上加霜，能獲得金援

波瓦兒子朱利安繼承衣缽，與波瓦研究室及里約被壓迫者劇場中心合作，時常在歐洲、南美洲開設工作坊及講座。

的大型活動少了更多。波瓦走後，里約被壓迫者劇場中心以微薄的經費，持續支援各社區進行中的團隊，同時四處尋求贊助，直至近幾年來，透過在學術界活躍的子弟兵及過去曾獲指導的追隨者們在巴西各地推動，總算與國內外各學術單位重新接軌，才逐漸活躍起來。

目前里約被壓迫者劇場中心的主要工作包括四個大方向：

一、開設被壓迫者劇場相關課程（cursos），開放給世界各地有志者付費參與

每年固定開設初階至進階系列課程，包括基礎身體發展、聲音訓練、形像劇場、論壇劇場、慾望的彩虹、立法劇場、丑客訓練等等，所有被壓迫者劇場方法相關實作工作坊，以及被壓迫者劇場美學的相關理論。

原則上以葡萄牙文或西班牙文授課，其他語文國家成員前往時，會依人數多寡決定是否另設一名英語翻譯，一般會要求參加對象至少需具備西班牙文會話基礎。已旅居德國多年並在柏林創立丑客劇團（Kuringa）的資深丑客珊朵絲，從2015年起頻繁返回巴西，指導並協助成立被壓迫者劇場女權團隊，同時與中心合作開課與出版波瓦相關理論與實務書籍，2017年底，中心開始對外開設以英語或附英語翻譯進行的工作坊，吸引不少非拉丁語系國家人士前往朝聖學習。

二、開放世界各地被壓迫者劇場工作者申請駐村計畫（residência internacional）

國際駐村計畫專門開放給世界各地從事被壓迫者劇場工作者或學術研究者，透過相關單位或所屬學術機構提出至少二至三封的推薦函（推薦函可以葡萄牙文、西班牙文或英文撰寫），並附上履歷及自傳等文件進行書面申請（除特殊專業交換駐村者外，履歷及自

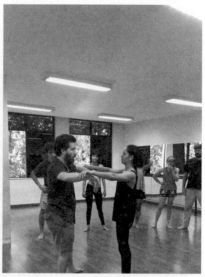

$\frac{1\ |\ 3}{2}$

1：第二屆國際被壓迫者劇場年會於里約大學舉行。
2：第五屆國際被壓迫者劇場年會由利偕洛開場主持。
3：朱利安在每年的國際被壓迫者劇場年會都有開設小型工作坊。

傳應為葡文或西文），審核通過者依需求決定在里約被壓迫者劇場中心長期駐村的時間，以一個月為最小駐村單位，無時間上限。

駐村期間應跟著丑客們進行所有活動，與所指導的團隊一同上課、排練，並參與各團隊的演出，實際瞭解里約被壓迫者劇場中心的運作，透過身體的實作，體會波瓦對社區的愛與思想。結束後以葡文撰寫駐村報告繳交。

參與者不限國籍，但需具備葡文或西文等拉丁語聽說能力。

三、五個主要的戲劇性社會服務團隊

目前直屬於里約被壓迫者劇場中心的被壓迫者劇場團隊（GTO）有五個，由中心的專業丑客負責指導相關技巧與排演，並輔導成長的社會服務團體。每個團體的背後，都有他們獨特的故事。

（1）「逃離現場」（GTO Pirei na cenna）

成立於1997年，在里約市區附近的一座小島尼特洛伊（Niterói），有間座落在美麗海灘旁的茱瑞茱芭精神病院（Hospital Psiquiátrico Jurujuba），院內的病患、病情好轉已返家護理的患者，以及醫護或工作人員，都可以是這個團體的成員。

該團可說是被壓迫者劇場與教育心理學在實務上的首次結合，甚至啟發了里約被壓迫者劇場中心推動「心理障礙中的被壓迫者劇場」大型計畫。[3]

很少有人關心到精神障礙者也是有心理與生理上的需求，他們也渴望被愛，也需要一般學校教導的生活或性方面的知識，大部分的人把他們當做是瘋子，只要別發瘋胡鬧就謝天謝地。但是丑客席

[3] O projeto Teatro do Oprimido na Saúde Mental. 這項計畫在2004年至2010年執行，里約被壓迫者劇場中心在這六年內，以精神障礙者為主要關懷對象，在巴西各地及南美洲國家多處精神障礙組織進行被壓迫者劇場訓練，並於2011年以該計畫為主題，結合學院派心理學教授論述文章，及計畫的詳實紀錄與訪談，刊載在中心出版的刊物Metaxis第七期。

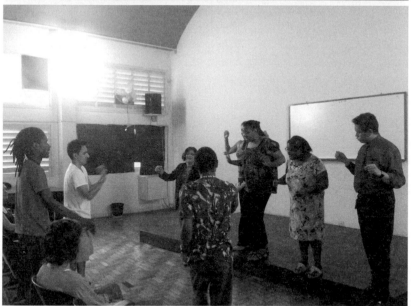

「逃離現場」團隊合作的精神病院座落於美麗的海灘前方。美國南加大應用戲劇所的交換生與「逃離現場」團隊一同創作排練新戲。

蒙妮（Claudia Simone）卻不一樣，她想到以被壓迫者劇場方法，幫助這些說話沒人在聽的弱勢。

教導精神障礙者演戲其實並不難，只是需要多花很多很多的耐心，但這些長時間的努力是值得的，透過戲劇遊戲活化參與者的肢體與腦部，許多患者因此好轉，也對回到現實生活更有自信與希望，艾妮亞絲（Enéas Lúcio da Silva）就是很好的例子。

艾妮亞絲並不是天生的精神病患，某日在工作時突然昏厥被送醫，返家後便開始呈現焦慮狀態，終於被送入精神療養院治療。在兩年半的治療過程中，西蒙妮鼓勵她參與排演，在戲劇活動中，她找回了自己的尊嚴與快樂的情緒，西蒙妮讓她感到自己在焦慮的世界中並不孤單。

數年前，席蒙妮遠嫁法國，由她一手栽培的康瑟伊頌（Alessandro Conceição）接手至今。該團從一開始的簡單戲劇表演，到2002年開始嘗試加入論壇劇場，至今已在巴西各地演出超過九百場，並於2012年首度出國前往阿根廷表演，同時亦獲得精神障礙者的娛樂與社會轉化方面的多項榮譽。

（2）「巴西的瑪麗亞們」（GTO Marias do Brasil）

成立於1998年，由一群來自巴西北部窮鄉僻壤的家政婦組成。一開始是里約被壓迫者劇場中心接受里約家政婦公會邀請，在奇朱卡區（bairro Tijuca）的聖塔泰瑞莎學校（Santa Teresa）演出，演出後並在現場招募社團成員，目的在幫助這群家政婦認識自我，鼓起勇氣杜絕雇主性騷擾，並爭取獲得法定應有的平等權益。由菲莉克絲及班德拉克擔任她們的丑客。

早年臺灣引進菲傭的全盛時期，人們常會以「瑪麗亞」戲稱別人或自己是家裡的佣人，因為以英語為官方語言的的菲傭們，多數名字都是稱做瑪麗亞。在巴西也不例外，尤其在文盲居多的貧民區，教育知識不足的情況下，男生多半叫耶穌（Jesus）、約瑟

（José），女生幾乎都是瑪麗亞（Maria），因此沒有任何特殊技能的家政婦常遇到撞名瑪麗亞的狀況，參與被壓迫者劇場社團的成員裡，十個就有八個叫做瑪麗亞，於是她們將此團命名為「巴西的瑪麗亞們」。

2007年，因為贊助中止，在缺乏經費的情況下，該團面臨解散危機，接到消息的瑪麗亞們個個哭得涕瀝涶拉，尤其是年紀最長的兩位奶奶，（最年長者現年已85歲）。因為參與戲劇表演，她們才認識到自己不是工作的機器、懂得爭取應有的權益，每週一次僅三小時的排練，讓她們有了生活的寄託，連這小小的幸福都將失去，她們不知該如何堅強的活下去。

原本來排練場做最後一次交流的丑客菲莉克絲看到這樣的狀況，突然對大家高喊「是誰說要解散的？沒有要解散，我們繼續一起努力」。因為不捨瑪麗亞們傷心，里約被壓迫者劇場中心再次接下一團的重擔，不僅從有給職轉為免費教學及執行相關行政工作的義工，還得自行為她們四處張羅經費，所幸瑪麗亞們都很有才華，能夠資源回收自製舞臺道具、服裝以減少開支。至今該團已在巴西大小城市的教堂、廣場、學校等地，演出無數次定目劇《我也是女人》（*Eu também sou mulher*），並喚起各地居民對家政婦人權的重視。

（3）「巴西的色彩」（GTO Cor do Brasil）

雖然殖民巴西的是葡萄牙人，但養尊處優的歐洲貴族們，卻一船船強行載滿了非洲人來到巴西做奴工，也因此，以混血人種為國際村而自豪的巴西，人口最多的便是非裔。而這些巧克力甚至近黑膚色的人們，自五百年前便一直受到不平等的待遇，即便十九世紀時已解放黑奴，提倡他們擁有平等人權，但自古的貧困一代傳下一代，窮苦讓他們沒有受良好教育的機會，難以改善原有的生活。

多數的黑人們走不出貧民區的生活，貧民區內龍蛇雜處，黑道

上：瑪麗亞阿姨們每次演出後都會有團內的互動對談，討論當天觀演者提出的方案是否可行。

下：「瑪麗亞團隊」演出《我也是女人》論壇劇碼。

群聚，警察在街上看到黑人騎著機車，或是在路邊嬉鬧，除了一陣盤問，還有暴力相向，因為他們合理懷疑這些人是土匪。許多類似這樣以外表認定的社會不公現象，也時常發生在認真工作的非裔工人身上。

　　丑客席蒙妮想到在黑人意識節（Dia da Consciência Negra）來演齣講述非裔人權的論壇劇，真正喚起黑人同胞的自身意識，並呼籲巴西人民重視黑人人權。大家集思廣益參與創作與排練，當時已移居德國的珊朵絲特地為這齣音樂劇寫了全本歌詞，由劇團首席音樂家發爾克（Roni Valk）作曲，在2010年的黑人意識節首演《巴西的色彩》（Cor do Brasil），自此，非裔被壓迫者劇場團隊成立，成為人數最眾多的黑人劇團。同年，該劇前往塞內加爾（Senegal）參加第三屆國際黑人藝術節，成為唯一不是非洲本地

「巴西的色彩」團隊排練種族議題戲碼。

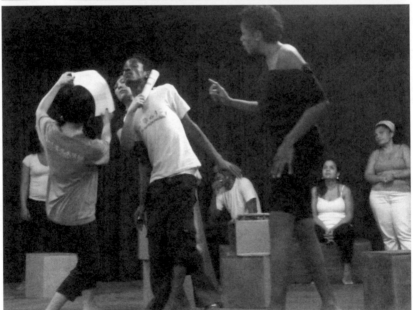

「巴西的色彩」團隊排練種族議題戲碼。

的參展團體，爾後，多次前往幾內亞比索、莫三比克、安哥拉、克羅埃西亞、柏林、祕魯等地演出，並在當地開設被壓迫者劇場工作坊。

目前負責該團的丑客為康瑟伊頌，並由音樂兼編舞家馬托斯（Cachalote Mattos）輔助。

（4）「瑪瑞」（GTO Maré）

不只在巴西，里約熱內盧應該是全世界最多貧民區的城市，「瑪瑞」就是其中一個。里約被壓迫者劇場中心自1995年開始進入瑪瑞社區，間斷性開設工作坊，因為朋友而接觸到被壓迫者劇場工作坊的嘉妮娜·薩拉瑪德拉（Janaína Salamandra），深受這套方法的吸引，在長時間積極參與之下，身為母親的她，某日向波瓦提

薩拉瑪德拉（圖中）在瑪瑞貧民窟簡陋的社區活動中心帶戲劇遊戲。

議，若能在瑪瑞社區以被壓迫者劇場方法幫助正在人生十字路口的青少年們，那該有多好。波瓦告訴她，以她這樣一個聰明的女性，一定能做到。於是薩拉瑪德拉以助理丑客的身分，自2006年起，聚集了社區內有興趣的青少年，持續進行被壓迫者劇場工作坊，讓孩子們有正常的社團活動，免於誤入歧途。

2013年起，里約被壓迫者劇場中心為瑪瑞社區爭助到大型補助計畫，總算有足夠的資源讓這個團隊更加茁壯，吸引更多的青少年參與，同時達到教育的目的。該團隊主旨在探討充斥貧民區裡的暴力問題，以音樂、攝影等課程，幫助青少年習得創作戲劇的基本技能，再輔導他們以所學的藝術方法，結合被壓迫者劇場，編寫自己的論壇劇場，經由表演獲得自信，再透過論壇劇場讓外界認識貧民區的生活，也讓社區內看戲的觀眾轉化為觀演者，認識自己同樣面臨的處境，為自己找到解決辦法的出口。

薩拉瑪德拉的夢想

和大多數貧民區長大的孩子一樣，薩拉瑪德拉從小就在父親的家暴陰影下長大，打自八歲開始，每天凌晨四點鐘就和其他兄弟姐妹一起，被父親強制帶到廣場市集（Feira）[4]幫忙叫賣，看著其他同齡小朋友在廣場上玩耍，自己卻只有每週日教堂結束後的短短兩小時遊戲時間，「自由」，是她從小就嚮往的未來。

青少年時期的某日，薩拉瑪德拉在公車上聽到兩位女性的對話，她們說，自從結了婚離開父母家，才終於得到了自由的生活。於是她以為，結婚就是逃離原生家庭獲得自由的唯一方法。但自從遇上了波瓦和「被壓迫者劇場」，她發現，這才是真正能讓她在心靈與思想上，獲得完全自由的唯一途徑。

[4] Feira市集，在巴西各地都有的傳統市集，一般在市中心人潮聚集的廣場，或是較寬廣的大馬路上，每週一次封街，從凌晨到中午時分，提供菜販、肉販、魚販或雜貨攤販等做小生意，許多小販們一週七天跑不同社區的市集擺攤，全年無休。

如同其他在貧民區長大的巴西婦女，薩拉瑪德拉雖擁有強悍的個性，卻也只能對一向忽略窮人權益的巴西政府感到無奈且無能為力，除了對生活上的抱怨，管好自己家人的飲食和自身工作以外，什麼也無法改變，對現實的反抗，只是無謂的發洩。二十九歲那年，因為好友的帶領而參與了里約被壓迫者劇場中心輔導團體的一場彩排，當下為這套方法深深著迷，此刻她感受到，不僅她一人認為女人在婚姻裡不應成為丈夫的奴隸，孩子們在家庭中的角色也不是父親用來工作賺錢的道具。從小，她的夢想就是成為一名警察，逮捕所有對妻子家暴的丈夫，縱使後來未能如願，她卻在被壓迫者劇場裡找到另一種行動的方法與希望。她說：

> 自從遇到被壓迫者劇場中心的那一天起，我發現我是對的。我不再生活在過去的世界！我曾經身處於那樣的世界沒錯，那個波瓦與被壓迫者劇場中心試圖轉化的世界！轉化為一個女人有權表達意見、受到專業上的尊重、獲得和男人同等目光對待的世界。一個讓孩子們能夠玩耍和讀書，而不需像成人一樣工作的世界……這才是我的世界！我所嚮往的世界。[5]

　　持續在里約被壓迫者劇場中心向波瓦學習之後，薩拉瑪德拉被安排在「巴西孩童希望」非官方組織（ONG Childhope Brasil），協助照護流浪街頭的青少年。童年時期父親所埋下的陰影，讓她更能體會多少年輕人在成長過程受到的傷害，以及孩子們如何在暴力下過著被奴役的日子。

　　身為九個孩子的媽，薩拉瑪德拉希望透過被壓迫者劇場，讓孩子們能夠在劇場遊戲中快樂成長，能夠從這套方法認識自己、有智

5　Salamandra, Janna. "Também sou Menino de Rua," em *Metaxis número 7.* (Rio de Janeiro: CTO-RIO. 2011) p.62.

瑪瑞青少年團隊演出對家暴與性暴力的恐懼。

慧的去選擇正確的方向，爭取做為「公民」所應享有的權益，並勇敢向不公義的社會發聲。幾年前開始，在里約被壓迫者劇場中心的支持下，她在自己所居住的貧民區瑪瑞組成被壓迫者劇場團隊，指導社區的年輕人被壓迫者劇場方法，帶領他們關懷與當地貧民區暴力、愛滋、霸凌等，青少年容易面臨的問題。

「被壓迫者劇場在瑪瑞」計畫

　　這個團體一直是無經費來源的社團，包括薩拉瑪德拉等丑客都是義務教學，直到2013年底，終於獲得孩童與青少年關懷相關單位的重視，由巴西石油公司贊助，提供年度補助「被壓迫者劇場在瑪瑞」計畫，為該社區二百四十名介於十五至二十九歲的年輕人，開設被壓迫者劇場工作坊。

工作坊進行到了年度尾聲時，分為三組平均約四十人上下的小團體，針對社區民眾真實面對的衝突與生活上的問題，以被壓迫者劇場方法為基礎，分別排演出三齣小戲，在公開場所演出一百五十場論壇劇場，讓民眾自由入場觀戲，並站上舞臺成為觀演者，為主角，也就是為他們生活中也面臨到的同樣問題，尋求解決方案。當論壇進入膠著，必需靠法令治根時，再轉換為立法劇場，由現場所有人提案呈出。

該計畫一年一約，獲續約執行至2015年底。瑪瑞的青少年們2015年3月14日在里約被壓迫者劇場中心演出三齣小戲，前兩齣為反應生活的論壇劇，最後一齣為半音樂成果發表會的音樂劇，由音樂組青少年表演小提琴及鼓樂。第一齣由少年組演出，講述貧民窟內的霸凌事件，內向害羞的少年被惡霸有黑道撐腰的同儕欺負，第二齣由少女組表演，呈現少女被要求無盡的工作補貼家用，在家又遭到父親強暴，母親的懦弱無力，二齣小戲輪番演出，再以談戀愛的主角少年、少女渴望逃跑做結合兩劇的尾聲。

瑪瑞計畫的成功還有一位重要推手，瑪麗耶爾・佛朗哥（Marielle Franco）。出身自瑪瑞貧民區的佛朗哥，擁有黑人、母親、貧民等多重社會被壓迫者身分，以全額獎學金補助完成巴西名校社會學學士及公共行政碩士學位，以「UPP（維合警察部隊縮寫）：貧民區被縮寫的三個字」為碩士論題，表現出近年貧民區由警隊專權控制現象的關注。2006年加入以人權為訴求的政治人物佛雷修（Marcelo Freixo）競選立委團隊，開啟從政之路，2016年以四萬六千餘票高票，代表社會主義自由黨（PSOL）當選里約市議員，致力於反毒、保護婦女、幼童及青少年、捍衛女權與黑人人權、反暴力、性別平權等社會議題，被視為當地弱勢族群代言人。在文化方面，她與里約被壓迫者劇場中心合作，推動以戲劇療癒瑪瑞貧民區受暴青少年心靈，同時以該劇場方法激起社區民眾的公民意識。對里約人民來說，她是社會底層走向光明的希望與榜樣，集

推動瑪瑞社區執行被壓迫者劇場計畫的重要推手之一佛朗哥，遭槍殺前半年參與被壓迫者劇場學會在里約大學的年會，分享為了幫助社區而從政之路。

智慧、慈愛與勇敢於一身的女性黑人指標，卻也是右派政治、黑幫、毒梟與反同志衛道人士的眼中釘。

很遺憾的，2018年3月14日晚間，佛朗哥結束參與在市中心拉帕區（LAPA）的「黑人青年運作結構」會議，回程路途中的紅綠燈停車之時，遭尾隨已久的鄰車殺手向其開槍後當場死亡。

（5）抹大拉的瑪麗亞（GTO Madalena）

> 過了不多日，耶穌周遊各城各鄉傳道，宣講神國的福音；和他同去的有十二個門徒，還有被惡鬼所附，被疾病所累，已經治好的幾個婦女，內中有稱為**抹大拉的瑪麗亞**，曾有七個鬼從她身上趕出來……
>
> （路加福音8:1-2）[6]

在聖經裡，抹大拉的瑪麗亞佔了很重要的地位，她是耶穌身邊唯一的女性門徒，耶穌的每個重要時刻，都有她的身影。對於她的真實身分，各說紛云，有傳說她是個美艷的女子，因為被鬼附身而淪為妓女，雖然正統神學家否認了這樣的猜測，但在巴西這個天主教義早已與地方傳統宗教混淆合一的國家，無論是正經、次經還是傳言，都可概括接受。融合了聖潔與罪惡，抹大拉的瑪麗亞這樣一個集合二元對立於一身的傳奇身分，成為女權運動的象徵。

對政治領域及女權議題特別熱衷的丑客珊朵絲，一直有組成「抹人拉的瑪麗亞」團隊的想法，2004年以里約被壓迫者劇場中心的身分，在非洲創作了第一齣音樂劇，爾後便發起「抹大拉的瑪麗亞」運動（Movimento das Madalenas），以被壓迫者劇場方法，

[6]　聖經葡文版原文：Aconteceu, depois disto, que andava Jesus de cidade em cidade e de aldeia em aldeia, pregando e anunciando o evangelho do reino de Deus, e os doze iam com ele, e também algumas mulheres que haviam sido curadas de espíritos malignos e de enfermidades: **Maria, chamada Madalena**, da qual saíam sete demônios; (Lucas 8: 1-2)

探索女性身體與心理的渴求，並積極參與國際上的女權運動。時至今日，「抹大拉的瑪麗亞」保護並協助爭取權益的對象不僅是性別中的女性，還包含了所有陰性的對象，亦即同性戀、雙性戀，或是社會上的相對弱勢（LGBT）。珊朵絲在德國柏林組成的丑客劇團亦以「抹大拉的瑪麗亞運動」為主要訴求。

　　里約熱內盧的「抹大拉的瑪麗亞」不因珊朵絲的離開而停滯，每年在柯巴卡巴那海灘的女權運動或是同性戀大遊行，她們從不缺席。里約被壓迫者劇場中心亦持續支持該組織的運作，不管是遊行的戲劇性指導，或是發動成員實際參與，都不在話下。2014年，丑客何德莉格絲（Monique Rodriques）決定組織「抹大拉的瑪麗亞團隊」（GTO-Madalena），清一色的女性成員，主要議題為男女同工應同酬、性別歧視、女性身體自主權及同性戀平權等女性主義議題。每週固定的工作坊，讓成員更有向心力，在參與女權運動

「抹大拉的瑪麗亞」團隊以女性為主。

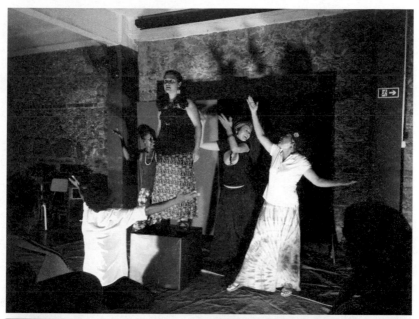

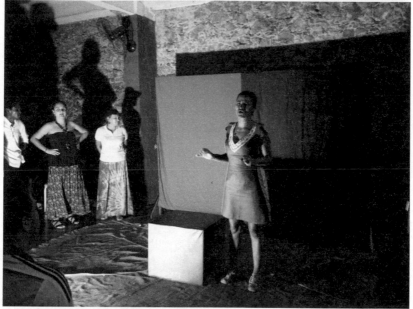

「抹大拉的瑪麗亞」女權團隊為里約被壓迫者劇場中心的一支。

時，也更有組織性。

四、MST及其他

除了幾個主要團隊外，里約被壓迫者劇場中心亦持續與政治、學生組織合作，包括長期合作的無農地農工組織（MST）等，給予他們參與社會運動時的戲劇性指導等等，同時也有輔導數個小型團隊。

波瓦研究機構（Instituto Augusto Boal）

為了維護波瓦遺留下的作品手稿，並努力喚起巴西政府對波瓦的重視，瑟希莉亞四處奔波，卻未受巴西本地學術單位的支持，政府機關也未表示協助意願，反倒是美國紐約大學（NYU）積極表達願提供館所收藏保護波瓦相關文物。然而，對一位極左派藝文界領袖的遺孀來說，她不希望屬於巴西人的重要劇場藝術史料，那麼諷刺地被放在資本主義國家的展示館內。經過數次在媒體受訪時，大聲疾呼政府應當重視波瓦這位巴西劇場史上貢獻良多之人，終於獲得里約熱內盧聯邦大學的回應，提供收藏波瓦遺稿的研究室。

瑟希莉亞與戲劇學界的友人們成立了「波瓦研究機構」，主旨在於保護並蒐集波瓦遺稿與文物，目前的收藏以波瓦的劇本、出版品、演出相關劇照與影像，尤其著重在巴西小劇場運動時期的阿利那劇場相關歷史文物等等。除了整理並再版波瓦遺作以外，該機構並廣向各界徵求波瓦相關研究，成立網頁做為學術交流的平臺，讓世界各地研究波瓦的研究者，能夠無償獲得學術交流的機會。

該機構與南美洲及歐洲各地學術及劇場界接軌，在世界各地舉辦波瓦相關主題展覽與學術研討會，包括《阿利那說孫比》、《南美紀實》、《以卵擊石》等經典劇作，也都在瑟希莉亞的授權下，在各國重製上演。近年來亦整理出許多未公開過的波瓦或其收藏的

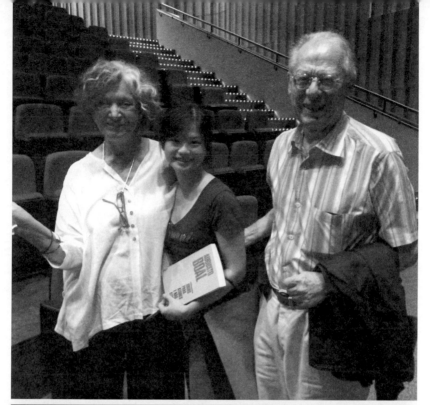

上：瑟希莉亞近來積極再版波瓦的著作，圖為作者參與《演員的兩百種遊戲》重新出版
　　發表會。
下：瑟希莉亞與朱利安時常同台為波瓦的作品發聲。

友人書信與作品，發表在該機構的社群網站與部落格，同時由南美洲包括巴西、阿根廷、智利等國的劇團以讀劇或小型製作巡迴展演。

被壓迫者劇場學會（GESTO）

在里約被壓迫者劇場中心跟隨波瓦多年的幾位資深丑客，在杜爾勒的鼓勵下，近年來結合多年實務經驗進行學術研究，陸續取得碩博士學位，在大學授課推廣被壓迫者劇場。2010年，由杜爾勒領頭，帶領莎拉佩克、弗拉比歐、馬度斯等波瓦嫡系弟子，與其他幾位里約大學教授，依附在里約大學的非裔美洲表演研究中心（NEPPA）的子計畫，組成了被壓迫者劇場學會（GESTO, Grupo de Estudos em Teatro do Oprimido），專責籌備國際被壓迫者劇場與學院年會（Jornada Internacionais de Teatro do Oprimido e Universidade），年會內容以學術論文發表、各大學研究被壓迫者劇場學者論壇分享、運用在各領域的被壓迫者劇場專家講座，以及各團體論壇劇場呈現與互動，旨在經由一年一度的國際交流，凝聚學界與實務領域者的向心力，同時透過彼此分享教學相長，發展出被壓迫者劇場方法的更多可能性。該組織自2013年於里約大學戲劇系開辦首屆年會，每年規劃不同主題，吸引包括美國、巴西、阿根廷、巴拉圭、烏拉圭、哥倫比亞、智利等國的被壓迫者劇場研究者及實務操作者，遠道前往里約大學朝聖，儼然已是南美洲最主要的學術盛會之一。2018年起，該組織跳出里約大學的框架，與巴西北部大學聯盟合作，將年會轉到北部巴伊亞進行，做為將場域跨到全巴西各地的第一步。

2016年，同樣曾直接受教於波瓦，連續幾年在里約被壓迫者劇場中心進行研究，並從未缺席該年會的華人學者暨劇場工作者謝如欣，以《從政治性劇場到使劇場政治性──波瓦被壓迫者劇場的

波瓦遺孀瑟希莉亞成立波瓦研究室，保存並蒐集所有波瓦相關文獻，亦時常將收藏的未公開作品以讀劇呈現。

實踐與歷程》論文取得臺北藝術大學博士學位,正式受邀加入該組織,成為被壓迫者劇場學會亞洲區代表,旨在推廣波瓦最核心的民眾劇場理念到遙遠的亞洲,使波瓦遺愛傳播到全世界。

除了每年一度的年會盛事外,該學會每年不定期在巴西各地開設被壓迫者劇場工作坊,或與各大學及社區團體合作,提供相關教學或協助指導。

結語

創意無限的波瓦,總能在生活中的經驗發想出新的點子,讓被壓迫者劇場方法不斷地更新,成為更適合當前時代的一項美學,而跟在他身邊的人們,也因為他的鼓勵,對自己更有自信,進而去幫助更多周遭的弱勢。

象徵傳統巴西母親的瑪麗亞們,加上瑪瑞社區裡強悍的家庭捍衛者,遇見現代女權意識與陰陽性平權意識擡頭的新一代女性,抹大拉的瑪麗亞們,與擁有美麗內心的「逃離現場」成員,以及甜美巧克力色的巴西色彩,本著她們陰柔中帶著堅強的意志,在被壓迫者劇場這條路上繼續走下去。

不管是里約被壓迫者劇場中心、波瓦研究機構、被壓迫者劇場學會,或是全世界的被壓迫者劇場實踐者,在沒有波瓦的被壓迫者劇場之路上,或許也同樣進入了另一個新的階段,以被壓迫者劇場的基礎方法,發展出最適合各地、且能夠更有效幫助當地人民的民眾劇場方法。

本書不敢說拾起了所有散落的小塊拼圖,完整了波瓦與被壓迫者劇場史這塊美麗的大拼圖,但期能幫助運用被壓迫者劇場方法的劇場工作者,透過對巴西劇場史、波瓦思想及被壓迫者劇場的生成始末,認識並瞭解這位永遠活力十足、對弱勢者充滿愛的大頑童。

波瓦的子弟兵散布全球,前里約被壓迫者劇場中心總監珊朵絲

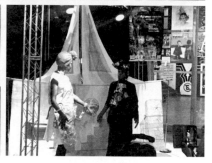

1	2
	3
4	5

1、2：第六屆被壓迫者劇場年會首次由里約轉移到巴西第一個首都巴伊亞薩爾瓦多市舉行。

3：每年的被壓迫者劇場年會除學術研討外，亦依當年主題有不同的團隊參與示範演出。

4：筆者在被壓迫者劇場年會中分享亞洲經驗。

5：「巴西的瑪麗亞們」團隊在第六屆被壓迫者劇場年會演出新戲碼。

在德國以「丑客劇團」（Kuringa）為據點，組成「抹大拉的瑪麗亞被壓迫者劇場團隊」（GTO-Madalenna），在世界各地推動女權運動。1986年與杜爾勒同為波瓦第一批嫡傳的被壓迫者劇場種籽師資傑克森（Adrian Jackson），在英國以紙箱劇團操作被壓迫者劇場，移居法國的前丑客西蒙妮（Claudia Simone）也在歐洲參與推動。如何借鏡巴西的被壓迫者劇場在各領域的經驗，進而配合當地文化與藝術截長補短，走在正確的道路上，應用在世界不同角落的土地，正是波瓦的遺願。

波瓦的民眾劇場之路，讓全世界的被壓迫者劇場工作者一起繼續走下去。

波瓦歷年主流劇場編導首演一覽表

1986以後，正式停止所有主流戲劇編導，專注在民眾戲劇上。

完成年代	劇名	備註
1956	Rato e Homens	導演
1957	Marido Magro, Mulher Chata	編劇與導演
1957	Juno e Pavão	導演
1958	A Mulher do Outro	導演
1959	Chapetuba Futebol Clube	導演
1959	Gente Como a Gente	導演
1959	A Farsa Da Esposa Perfeita	導演
1960	A Engrenagem	導演
1960	Fogo Frio	導演
1960	Revolução na América do Sul	編劇
1960	O Testamento do Cangaceiro	導演
1961	Pintado de Alegre	導演
1961	José, Do Parto a Sepultura	編劇
1961	Mandrágora	導演
1962	Um Bonde Chamdo Desejo	導演
1963	O Noviço	導演
1963	O Melhor Juiz, o Rei	導演
1964	Tartufo	導演
1964	Opinião	導演
1965	Arena conta Zumbi	編導
1965	Arena conta Bahia	編導
1965	Tempo de Guerra	導演
1966	O Inspetor Geral	導演
1967	Arena conta Tiradentes	編導
1967	O Circulo de Giz Caucasiano	導演
1967	A Criação do Mundo, Segundo Aritoledo	編劇
1967	La Moschetta	導演
1968	Mac Bird	導演
1969	Chiclete com Banana	編導
1969	Arena conta Bolivar	編導

完成年代	劇名	備註
1970	Teatro Jornal -primeiro edição	編導
1970	A Resistível Ascensão de Arturo UI	導演
1971	O Grande Acordo Internacional de Tio Patinhas	編導
1971	Torquemada	編導
1974	A Revolução na América do sul	編導
1977	A Barraca conta Tiradentes	編導
1978	Murro em Ponta de Faca	編劇
1983	Nada Mas a Calingasta	導演
1983	L'incroyable et triste histoire de la candide erendira et de sa grand mére diabolique	導演 （法國）
1985	O Corsário do Rei	編導
1986	Das Publikum	導演 （德國）

波瓦著作列表

年份	類型	著作名稱
1960	劇本	*Revolução na América do sul*
1965	劇本	*Arena conta Zumbi*
1967	劇本	*Arena conta Tiradentes*
1971	劇本	*Torquemada*
1972	劇場理論	*Categorias del teatro popular*
1973	劇本	*Crônicas de Nuestra América*
1975	劇場工具書	*Técnicas Latino-Americanas de teatro popular teatro popular*
		Teatro do Oprimido
	理論書	*Jogos para atores e não atores*
	劇場工具書	*Categorias do Teatro Popular*
	理論書	*Madame Perón*
	劇本	*Dona Isabel*
	劇本	*A Deliciosa e Sangrenta aventura Latina de Jane Spitfire,*
	小說	*Espiã e Mulher sensual*
1976	小說	*Milagre no Brasil*
1978	劇本	*Murro em Ponto de faca*
1980	劇本	*Stop! C'est magique.*
1986	劇本集	*Teatro de Augusto Boal vol.1*
	劇本集	*Teatro de Augusto Boal vol.2*
	劇本	*O corsário do Rei*
1990	理論書	*Arco-íris do desejo: método Boal de teatro e terapia*
1992	小說	*O Suicida com medo da morte*
1996	理論書	*Teatro legislativo*
1996	小說	*Aqui ninguém é burro!*
2000	自傳書	*Hamlet e o filho do padiro*
2003	短篇理論	*O teatro como arte marcial*
2009	理論書	*A estética do oprimido*

《我珍貴的朋友》全本歌詞

《我珍貴的朋友》Meu caro amigo

詞曲：Chico Buarque de Holanda

Meu caro amigo me perdoe, por favor

Se eu não lhe faço uma visita

Mas como agora apareceu um portador

Mando noticias nessa fita

Aqui na terra tão jogando futebol

Tem muito samba, muito choro e rock n roll

Uns dias chove, noutros dias bate sol

Mas o que eu quero é lhe dizer que a coisa aqui tá preta

Muita mutreta pra levar a situação

Que a gente vai levando de teimoso e de pirraça

E a gente vai tomando, que, também, sem a cachaça

Ninguém segura esse rojão.

Meu caro amigo eu não pretendo provocar

Nem atiçar suas saudades

Mas acontece que não posso me furtar

A lhe contar as novidades

Aqui na terra tão jogando futebol

Tem muito samba, muito choro e rock n roll

Uns dias chove, noutros dias bate sol

Mas o que eu quero é lhe dizer que a coisa aqui tá preta

É pirueta pra cavar o ganha-pão

Que a gente vai cavando só de birra, só de sarro

E a gente vai fumando, que, também, sem um cigarro

Ninguém segura esse rojão

Meu caro amigo eu quis até telefonar

Mas a tarifa não tem graça

Eu ando aflito pra fazer você ficar

A par de tudo que se passa

Aqui na terra tão jogando futebol

Tem muito samba, muito choro e rock n roll

Uns dias chove, noutros dias bate sol

Mas o que eu quero é lhe dizer que a coisa aqui tá preta

Muita careta pra engolir a transação

E a gente tá engolindo cada sapo no caminho

E a gente vai se amando, que, também, sem um carinho

Ninguém segura esse rojão

Meu caro amigo eu bem queria lhe escrever

Mas o correio andou arisco

Se me permitem vou tentar lhe remeter

Notícias frescas nesse disco

Aqui na terra tão jogando futebol

Tem muito samba, muito choro e rock n roll

Uns dias chove, noutros dias bate sol

Mas o que eu quero é lhe dizer que a coisa aqui tá preta

A Marieta manda um beijo para os seus

Um beijo na família, na Cecília e nas crianças

O Francis aproveita pra também mandar lembranças

A todo o pessoal
Adeus

參考文獻

中文部分

一、專書與論文

Arendt, Hannah（鄂蘭）。《平凡的邪惡：艾希曼耶路撒冷大審紀實》，施奕如譯。臺北市：玉山社，2013。

——。《黑暗時代群像》，鄧伯宸譯。臺北市：立緒，2006。

Bakhtin, Mikhail（巴赫金）。《文本對話與人文》，錢中文主編，白春仁、曉河、周啟超、潘月琴、黃玫等譯。石家莊：河北教育，1998。

Boal, Augusto（波瓦）。《被壓迫者劇場》，賴淑雅譯。臺北市：揚智，2000。

Brecht, Bertolt（布萊希特）。《布萊希特論戲劇》，丁揚忠譯。北京市：中國戲劇出版社，1992。

Brockett, Oscar G.（布羅凱特）。《世界戲劇藝術欣賞》，胡耀恒譯。臺北市：志文，2001。

Cardoso, Fernando H.（卡多索）。《巴西，如斯壯麗：傳奇總統卡多索回憶錄》，林志懋譯。臺北市：早安財經，2010。

Freire, Paulo（弗雷勒）。《受壓迫者教育學》，方永泉譯。臺北市：巨流，2003。

——。《希望教育學》，國立編譯館譯。臺北市：巨流，2011。

Freire, Paulo and Ira Shor（弗雷勒與伊拉索爾）。《解放教育學：轉化教育對話錄》，林邦文譯。臺北市：巨流，2008。

Galeano, Eduardo（加萊亞諾）。《拉丁美洲：被切開的血管》，洪于雯主編，王玫譯。臺北市：南方家園，2011。

Micklethwait, John and Adrian Wooldridge（米可斯維持與伍爾得禮奇）。《完美大未來：全球化機遇與逃戰》，高仁君譯。臺北市：城邦，2002。

Young, Robert J. C.（楊格）。《後殖民主義：歷史的導引》，周素鳳與陳巨擘譯。臺北市：巨流圖書，2006。

貝恩特‧巴爾澤等著。《聯邦德國文學史》，范大燦譯。北京市：北京大學，1991。

朱浤源主編。《撰寫博碩士論文實戰手冊》。臺北市：正中書局，1999。

邱坤良。《人民難道沒錯嗎？怒吼吧，中國！特列季亞科夫與梅耶荷德》。臺北：印刻，2013。

周武昌。《對話研究及其在教育對話文本的詮釋分析》。博士論文，國立臺北教育大學，2009。

莫昭如、林寶元編著。《民眾劇場與草根民主》。臺北市：唐山，1994。

武金正。《解放神學（上冊）：脈絡中的詮釋》。臺北市：光啟社，2009。

──。《解放神學（下冊）：相關議題的申論》。臺北市：光啟社，2009。

索薩。《拉丁美洲思想史述略》。昆明：雲南人民，2003。

黃美序。〈劇場／教育與教育劇場〉《在那湧動的潮音中：教習劇場TIE》。臺北市：揚智，2001。

劉清虔。《邁向解放之路：解放神學中的馬克思主義》。臺南市：人光，1996。

蔡奇璋、許瑞芳。《在那湧動的潮音中：教習劇場TIE》。臺北市：揚智，2001。

鍾明德。《台灣小劇場運動史：尋找另類美學與政治》。臺北市：揚智，1999。

──。《從寫實主義到後現代主義：你也可以打通任督二脈》。臺北市：書林，1995。

藍劍虹。《回到史坦尼斯拉夫斯基：人作為一種技藝》。臺北市：唐山，2002。

──。《現代戲劇的追尋：新演員或是觀眾？布雷希特、莫雷諾比較研究》。臺北市：唐山，1999。

蕭新煌編。《低度發展與發展：發展社會學選讀》。臺北市：巨流，1985。

二、報紙與雜誌

李文輝。〈被壓迫者劇場　歡迎來當觀演者〉。《中國時報》，2013年10月8日。

葛康誠。〈立法劇場　謝如欣經驗分享〉。《世界日報》，2004年4月28日。

貳、英文部分

一、專書

Albuquerque, Severino João. "The Brazilian Theatre Up to 1900." In *The Cambridge History of Latin american Literature 3: Brazilian Literature Bibliographies*, edited by Roberto Gonzalez Echearria and Enrique Enrique Pupo-Qalker, 105-125. Cambridge: Cambridge University, 1996.

___. "The Brazilian Theatre in the Twentieth Century." In *The Cambridge History of Latin American Literature 3: Brazilian Literature Bibliographies*, edited by Roberto Gonzalez Echearria and Enrique Enrique Pupo-Qalker, 269-313. Cambridge: Cambridge University, 1996.

Babbage, Frances. *Augusto Boal*. New York: Routledge, 2004.

Boal, Augusto. *Games for Actor and Non-actors*. Translated by Adrian Jackson. London: Routledge, 1992.

___. *The Rainbow of Desires: The Boal Method of Theatre and Therapy*. Introduction & Translated by Adrian Jackson. London: Routledge, 1995.

___. *Legislative Theatre: Using Performance to Make Politics*. Translated by Adrian Jackson. London: Routledge, 1998.

____. *Hamlet and the Baker's Son: My Life in Theatre and Politics.* Translated by Adrian Jackson and Candida Blaker. London: Routledge, 2001.

____. *The Aesthetics of the Oppressed.* Translated by Adrian Jackson. London a: Routledge, 2006.

Cohen-Cruz, Jan and Mady Schutzman ed. *Playing Boal: Theatre, Therapy, Activism.* New York: Routledge, 1994.

____. *A Boal Companion: Dialogues on Theatre and Cultural Politics.* New York: Routledge, 2006.

Delgado, Maria M. and Paul Heritage, eds. *In contact with the Gods? Directors talk theatre.* Manchester: Manchester University Press, 1996.

Fausto, Boris. *A Concise History of Brazil.* Translated by Arthur Brakel. Cambridge: Cambridge University Press, 1999.

George, David. *The Modern Brazilian Stage.* Texas: University of Texas, 1992.

Milling, Jane and Graham Ley. *Modern Theories of Performance.* New York: Palgrave, 2001.

Piscator, Erwin. *Political Theatre.* New York: Avon Books, 1929.

Puga, Ana Elena. *Memory, Allegory, and Testimony in South American Theater: Upstaging Dicatorship.* New York: Routlegde, 2008.

Versényi, Adam. *Theatre in Latin America: Religion, Politics, and Culture from Corte´s to the 1980s.* Cambridge: Cambridge University Press, 1993.

二、論文

Burleson, Jacqueline D. "Augusto Boal's Theatre of the Oppressed in the Public Speaking and Interpersonal Communication Classrooms." PhD diss., Louisiana State University, 2003.

Fortune, Sandra H. "Inmate and Prison Gang Leadership." PhD diss., East Tennessee State University, 2003.

Hsieh, Kelly Ju-Hsin. "The Feasibility of Using Boal's Legislative Theatre Method in Taiwan." MA thesis, San Jose State University, 2004.

Trezza, Francis J. "Using Theatrical Means and Performance Training Methods to Foster Critically Reflective Teaching." PhD diss., The Florida State University, 2007.

參、葡萄牙文與西班牙文部分

一、專書

Almada, Izaias. *Teatro de arena: Uma estética de resistência.* São Paulo: Boitempo Ed., 2004.

Bader, Wolfgang. *Organização e introdução. Brecht no brasil: Experiências e inflûencias.* São Paulo e Rio de Janeiro: Editora paz e terra, 1987.

Bakhtin, Mikhail. Tradução de Yara Franteschi Viera. *A cultura popular na Idade Média e no Renascimento: o contexto de François Rabelais*. São Paulo: Editora Hucitec, 1987.

Boal, Augusto. Direçao de Adalgisa Pereira da Silva, e Fernando Peixoto. *Teatro de Augusto Boal. Vol. I*. São Paulo: Editora Hucitec, 1986.

____. Direçao de Adalgisa Pereira da Silva, e Fernando Peixoto. *Teatro de Augusto Boal. Vol. II*. São Paulo: Editora Hucitec, 1986.

____. *Técnicas Latino-Americanas de Teatro Popular: Uma revolução copernicana ao contrário com o anexo Teatro do Oprimido na Europa,* terceira edição. São Paulo: Editora Hucitec, 1988.

____. *O Teatro como Arte Marcial*. Rio de Janeiro: Garamond, 2003.

____. *A Deliciosa e Sangrenta Aventura Latina de Jane Spitfire*. São Paulo: Geração Editorial, 2003.

____. *A Estética do Oprimido*. Rio de Janeiro: Garamond, 2008.

____. *Teatro do Oprimido*. Ed. Novo. São Paulo: Cosac Naify, 2013.

____. *Hamlet e o filho do padeiro: memórias imaginadas*. São Paulo: Cosac Naify, 2014.

____. *Jogos para atores e não atores*. São Paulo: Cosac Naify, 2015.

Campos, Claudia de Arruda. *Zumbi, Tiradentes (e outras historias contadas pelo Teatro de Arena de São Paulo)*. São Paulo: Editora da Universidade de São Paulo, 1988.

Castro-Pozo, Tristan. *As Redes dos Oprimidos: experiências populares de multiplicçao teatral*. São Paulo: Perspectiv, 2011.

Cortrim, Gilberto. *História do Brasil*. São Paulo: Editora Saraiva, 1999.

De Almeida Prado, Décio. *Historia Concisa do Teatro Brasileiro: 1570-1908*. São Paulo: Editora da USP, 1999.

____. *O Teatro Brasileiro Moderno*. São Paulo: Perspectiva, 2008.

De Andrade, Clara. *O exílio de Augusto Boal: Reflexções sobre um teatro sem fronteiras*. Rio de Janeiro: Viveiros de Castro Editora, 2014.

Faria, João Roberto. *Historia do teatro brasileiro, volume II: do modernismo as tendencias contemporaneas*. São Paulo: Perspectiva: Edições SESCSP, 2013.

____. "Teatro e Politica no Brasil: os anos 70. In Maria Helena Riberiro da Cunha." In *(Org.) Atas do I Encontro de Centros de Estudos Portugueses do Brasil: Volume I*, 175-183. São Paulo:FFLCH/USP, 2001.

Heritage, Paulo, ed. *Mudança de cena: O uso do teatro no desenvolvimento social*. Rio de Janeiro: The British Council, 2000.

Magaldi, Sábato. *Um palco Brasileiro: o arena de São Paulo*. São Paulo: Brasiliense, 1984.

Magaldi, Sabato and Maria Thereza Vargas. *Cem anos de teatro em Sao Paulo (1875-1974)*. São Paulo: Senac, 2000.

Michalski, Yan. *O teatro sob Pressão: uma Frente de Resistencia*. Rio de Janeiro: Jorge Zahar Editor, 1985.

____. *Reflexões Sobre o Teatro Brasileiro no seculo XX*. Rio de Janeiro: FUNARTE, 2004.

Posthuma, Obra. *O teatro no brasil*. Rio: Brasilia Editora, 1936.

Turle, Licko. *Teatro do Oprimido e Negritude: a utilização do teatro-fórum na questão racial*. Rio de Janeiro: Fundação Biblioteca Nacional, 2014.

Zeca, Ligiéro., Licko Turle, and Clara De Andrade. *Augusto Boal: Arte, Pedagogia e Política*. Rio de Janeiro: Mauda X. Bible português, 2013.

二、論文、期刊與雜誌

Alvim, Cossa. "Moçambique: o teatro e prevenção do HIV/SIDA." Em *Metaxis: Teatro do Oprimido de Ponto a Ponto* 6(2010): 50-53.

ASDUERJ, ed. "Entrevista com Augusto Boal e a equipe do Centro de Teatro do Oprimido." *Revista ADVIR* 15(2002): 52-61.

Boal, Augusto. "Pirei na Cenna: Transformado o Cenário da Loucura." *Metaxis: Teatro do Oprimido na Saúde Mental* 7(2011): 64.

Britto, Geo. "Homenagem do CTO a Augusto Boal." *Metaxis: Teatro do Oprimido de Ponto a Ponto* 6(2010): 32-33.

Campos, Fernanda Nogueira. "*Trabalhadores de saúde mental: incoerências, conflitos e alternativas no âmbito da Reforma Psiquiátrica brasileira*." PhD diss., Universidade de São Paulo, 2008.

Conceição, Alessandro. "Transformado na cena, transformado na vida." *Metaxis: Teatro do Oprimido na Saúde Mental* 7(2011): 68.

De Andrade, Clara. "Torquemada de Augusto Boal: uma catare do trauma." *CENA* 11(2002): 1-22.

Faria, João Roberto. "Teatro e politica em três tempos de Boal." *Jornal da Tarde* (25/07/1986)

Félix, Claudete. "Maria do Brasil: O espelho da luta." *Metaxis: Teatro do Oprimido de Ponto a Ponto* 6(2010): 93-95.

Junqueira, Maria Hercilia Rodrigues. "*A expansão do self de presidiários: encontro da psicologia com a arte e a profissão*." PhD diss., Universidade de São Paulo, 2005.

Kuhn, Mara Lúcia Welter. "Boal e o teatro do oprimido: o espect-ator em cena na educação popular." MA thesis, Universidade Reigional do Noroeste do estado do Rio Grande do Sul, 2011.

Ligiéro, Zeca. "Boal e Chê em cena." *Metaxis: Teatro do Oprimido de Ponto a Ponto* 6(2010): 24-26

Lima, Eduardo Luis Campos. "Procedimentos formais do jornal Injunction Granted (1936), do Federal Theatre Project, e de Teatro Jornal: Primeira Edição (1970), do Teatro de Arena de São Paulo." MA thesis, Universidade de São Paulo, 2012.

Martins, Vânia. e Lucio-Villegas, Emilio. *Teatro do oprimido como ferramenta de inclusão social no bairro Horta da Areia em Faro*. Sociologia, Revista da Faculdade de Letras da Universidade do Porto Número temático-Ciganos na Península Ibérica e Brasil: estudos e políticas sociais, 2014, pág. 57-75.

Nunes, Sílvia Balestreri. "Augusto Boal: Uma Homenagem." *Cena* 7(2009): 56-65.

____. "Boal e Bene: Contaminações para um teatro menor." PhD diss., Universidade Católica de São Paulo, 2004.

Pereira, Gladyson S. "Uma experiência de Teatro-Fórum dentro do MST." *Metaxis: Fábrica de Teatro Popular Nordeste* 5(2008): 43-47.

Salamandra, Janna. "Também sou Menino de Rua." *Metaxis: Teatro do Oprimido na Saúde Mental* 7(2011): 61-63.

Sanctum, Flavio. "A Influência do Louco do Tarô no Curinga de Augusto Boal." PhD diss., Universidade Fedral Rio de Janeira, 2014.

____. "Estética do Oprimido de Augusto Boal: Uma Odisséia pelos Sentidos." PhD diss., Universidade Federal Fluminense, 2011.

Santana, Lúcia. "Fazendo Teatro, Me sinto na Lua." *Metaxis: Teatro do Oprimido na Saúde Mental* 7(2011): 66.

Santos, Bábara. "Um outro mundo é possível!" *Metaxis: A revista do Tetro do Oprimido/CTO-RIO* 1(2011): 6-10.

Teixeira, Tânia Márcia Baraúna. "Dimensões Sócio Educativas do Teatro do Oprimido: Paulo Freire e Augusto Boal." PhD diss., Universidade Autônoma de Barcelona, 2007.

Troncosco, LAD Ana Lucero López. *Axiología e Espiritualidad de La Estética del Opirmido*. MA thesis, Universidad Autónoma de Puebla, 2014.

Vannuchi, Paulo. "Entrevista Augusto Boal." Revista *Direitos Humanos* 1(2008): 52-61.

Vaz, Luiz Augusto. "Os CIEPs, os animadores culturais e a Fábrica de Teatro Popular." *Metaxis: Teatro do Oprimido de Ponto a Ponto* 6(2010): 30-31

Viana, Waldimir Rodrigues. "Teatro do oprimido-implicações metodológicas para a educação de adultos." MA thesis, Universidade Federal de Minas Gerais, 2011.

三、訪談

Brandão, Tatit. Formal interview by Kelly Ju-Hsin Hsieh. 2014.10.18. 120 mins. Rio de Janeiro:Teatro Duse.（葡文）

Boal, Augusto. Informal interview by Kelly Ju-Hsin Hsieh. 2003.6.6-14. California: USC.（英文）

Boal, Cecília T. Informal interview by Kelly Ju-Hsin Hsieh. 2013.9.13. São Paulo: Teatro Studio Heleny Guariba.

____. Telephone informal interview by Kelly Ju-Hsin Hsieh. 2014.10.18. Rio de Janeiro（葡文）

Boal, Julian. Informal interview by Kelly Ju-Hsin Hsieh. 2014.10.17. Rio de Janeiro: CTO-RIO（葡文）

Britto, Geo. Formal interview by Kelly Ju-Hsin Hsieh. 2013.7.24. 60 mins. Rio de Janeiro:CTO-RIO.（葡文）

Elizalde , Josefina Mendez. Informal interview by Kelly Ju-Hsin Hsieh. 2014.10.20. Rio de Janeiro:CTO-RIO（葡文）

Felix, Claudete. Formal interview by Kelly Ju-Hsin Hsieh. 2013.7.24. 120 mins. Rio de Janeiro:CTO-RIO.（葡文）

Turle, Licko. Formal interview by Kelly Ju-Hsin Hsieh. 2013.7.22. 150 mins. Rio de Janeiro: UNIRIO.（葡文）

四、相關演講與工作坊

Boal, Augusto. *Love. Augusto Boal in L.A.-2003.* LA: University of South California. 2003.6.14英文演講

Boal, Cecília T. *Pegando o touro a unha: Diário do Cidadão-Depoimentos, com Cecília Thumin Boal.* São Paulo: Teatro Studio Heleny Guariba. 2013.9.13葡文演講

BATO (Bay Area Theatre of the Oppressed)—Theatre for Social Change—Augusto Boal. 2004.4.25-27. San Francisco. 英文工作坊

CTO/ATA/LA. *Augusto Boal in L.A.-2003.* LA: University of South California, Los Angeles. 2003.6.5-14. Los Angels英文工作坊

CTO-RIO. Cruso de Formação Internacional em Teatro do Oprimido, Módulo II-Imagem Palavra e Som-Julho de 2013. 2013.7.20-28. Rio de Janeiro葡文工作坊

CTO-RIO. Residência. Julho de 2013. 2013.7.1-30. Rio de Janeiro葡文駐村研究

CTO-RIO. Cruso de Arco Íris do Desejo. 2014.10. Rio de Janeiro葡文工作坊

五、電子郵件往來及其他

Boal, Augusto. "Re: This is a theatre graduate student from Taiwan." e-mail to author, 2002.10.10.

____. "The Investiture as Culture." e-mail by Maria da Graça to author, 2002.11.25.

Boal, Cecília T. "Re: Boal e Paulo Freire." e-mail to author, 2013.8.16.

Boal, Cecília T. "Re: Kelly Hsieh de São Paulo." e-mail to author, 2015.3.27.

《聖經》思高本中文版

《聖經》葡文版

新銳藝術37　PH0220

新銳文創
INDEPENDENT & UNIQUE

被壓迫者劇場發展史：
波瓦的民眾劇場之路

作　　者	謝如欣
責任編輯	洪仕翰
圖文排版	楊家齊
封面設計	蔡瑋筠

出版策劃	新銳文創
發 行 人	宋政坤
法律顧問	毛國樑　律師
製作發行	秀威資訊科技股份有限公司
	114 台北市內湖區瑞光路76巷65號1樓
	電話：+886-2-2796-3638　傳真：+886-2-2796-1377
	服務信箱：service@showwe.com.tw
	http://www.showwe.com.tw
郵政劃撥	19563868　戶名：秀威資訊科技股份有限公司
展售門市	國家書店【松江門市】
	104 台北市中山區松江路209號1樓
	電話：+886-2-2518-0207　傳真：+886-2-2518-0778
網路訂購	秀威網路書店：https://store.showwe.tw
	國家網路書店：https://www.govbooks.com.tw

出版日期	2018年10月　BOD一版
定　　價	330元

Printed in Taiwan

國家圖書館出版品預行編目

被壓迫者劇場發展史：波瓦的民眾劇場之路 / 謝
如欣著. -- 一版. –
臺北市：新銳文創, 2018.10
　　面；　公分. -- (新銳藝術；37)
BOD版
ISBN 978-957-8924-32-1(平裝)

1. 劇場　2. 表演藝術

981　　　　　　　　　　　　　107014572

讀 者 回 函 卡

感謝您購買本書，為提升服務品質，請填妥以下資料，將讀者回函卡直接寄
回或傳真本公司，收到您的寶貴意見後，我們會收藏記錄及檢討，謝謝！
如您需要了解本公司最新出版書目、購書優惠或企劃活動，歡迎您上網查詢
或下載相關資料：http:// www.showwe.com.tw

您購買的書名：＿＿＿＿＿＿＿＿＿＿＿＿＿＿＿＿＿＿＿＿＿＿＿＿＿＿

出生日期：＿＿＿＿＿年＿＿＿＿＿月＿＿＿＿＿日

學歷：□高中 (含) 以下　　□大專　　□研究所 (含) 以上

職業：□製造業　□金融業　□資訊業　□軍警　□傳播業　□自由業
　　　□服務業　□公務員　□教職　　□學生　□家管　□其它＿＿＿＿

購書地點：□網路書店　□實體書店　□書展　□郵購　□贈閱　□其他

您從何得知本書的消息？

　□網路書店　□實體書店　□網路搜尋　□電子報　□書訊　□雜誌

　□傳播媒體　□親友推薦　□網站推薦　□部落格　□其他＿＿＿＿＿＿

您對本書的評價：(請填代號　1.非常滿意　2.滿意　3.尚可　4.再改進)

　封面設計＿＿＿　版面編排＿＿＿　內容＿＿＿　文／譯筆＿＿＿　價格＿＿＿

讀完書後您覺得：

　□很有收穫　□有收穫　□收穫不多　□沒收穫

對我們的建議：＿＿＿＿＿＿＿＿＿＿＿＿＿＿＿＿＿＿＿＿＿＿＿＿＿＿

＿＿＿＿＿＿＿＿＿＿＿＿＿＿＿＿＿＿＿＿＿＿＿＿＿＿＿＿＿＿＿＿＿

＿＿＿＿＿＿＿＿＿＿＿＿＿＿＿＿＿＿＿＿＿＿＿＿＿＿＿＿＿＿＿＿＿

＿＿＿＿＿＿＿＿＿＿＿＿＿＿＿＿＿＿＿＿＿＿＿＿＿＿＿＿＿＿＿＿＿

11466
台北市內湖區瑞光路 76 巷 65 號 1 樓

秀威資訊科技股份有限公司 　　　收

BOD 數位出版事業部

..

（請沿線對折寄回，謝謝！）

姓　　名：＿＿＿＿＿＿＿＿＿＿　年齡：＿＿＿＿　性別：□女　□男

郵遞區號：□□□□□

地　　址：＿＿＿＿＿＿＿＿＿＿＿＿＿＿＿＿＿＿＿＿＿＿＿

聯絡電話：(日) ＿＿＿＿＿＿＿＿＿＿＿＿ (夜) ＿＿＿＿＿＿＿＿＿＿＿＿

E - m a i l：＿＿＿＿＿＿＿＿＿＿＿＿＿＿＿＿＿＿＿＿＿＿